KB169651

미술에게 말을 걸다

일러두기

- 인명과 지명 등의 외래어는 국립국어원의 외래어 표기를 따르는 것을 기본으로 했으나 국내에 통용되는 고유명사의 경우 이를 우선으로 적용했습니다.
- 그림 제목과 잡지명은 〈 〉로, 도서명은 《 》로 표시했습니다.
- 그림 정보는 본문에 화가 이름, 제목, 연도, 소장처 순으로 기재했고, 정보가 부족하거나 확인이 어려운 부분은 기재하지 않았습니다.
- 작품 제목은 한글로 번역하면 뉘앙스가 사라지거나 번역이 애매한 경우에 한해서 원제를 그대로 기재했습니다.
- 책에 사용된 일부 작품은 SACK을 통해 ADAGP, Estate of Lichtenstein, DACS, Picasso Administration, VAGA와 저작권 계약을 맺은 것입니다. 저작권법에 의하여 한국 내에서 보호를 받는 저작물이므로 무단 전재 및 복제를 금합니다.

난해한 미술이
쉽고 친근해지는
5가지 키워드

미술에게 말을 걸다

이소영 지음

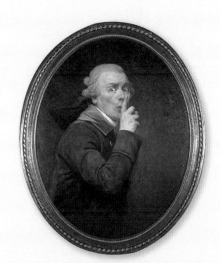

카시오페아
Cassiopeia

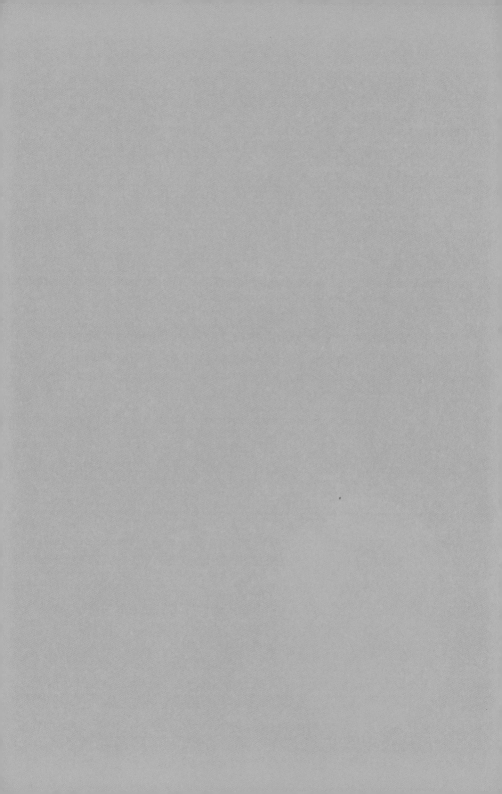

미술과 친해지고 싶은 당신에게

어느새 미술관이 핫플레이스가 되고 미술 감상이 많은 사람의 취미 중 하나로 자리 잡았습니다. SNS를 살펴보면 많은 사람이 미술 애호가, 아트 러버라는 해시태그로 자신이 다녀온 전시나 자신이 좋아하는 아티스트에 대한 이야기를 즐깁니다.

그런데 신기하게도 미술과 더 친해지고 싶어 할수록 감상에 자신이 없다고 말하는 경향이 있습니다. 많은 분들이 대부분 망설이며 이렇게 말합니다. "제가 미술을 전공하지 않아서요. 전문가가 아니잖아요."

하지만 미술은 우아하거나 고상한 이들만을 위한 것이 아닙니다. 작품을 각 잡고 미술관에서 봐야만 하는 것도 아닙니다. 미대 출신에 미술사와 미술 교육을 꾸준히 탐구 중인 제가 이런 말을 한다는 것이 모순처럼 들리실지 모르겠지만, 저는 미술을 전공하지 않았어도, 전문가가 아니어도, 미술 작품을 즐기고 감상할 자격은 충분하다고 생각합니다.

지난 10년간 미술계에 종사하는 분들, 그렇지 않은 분들을 꾸준히 만나면서 느꼈습니다. 미술을 전공하지 않았지만 뒤늦게 그림을 그리기 시작하신 분들, 자신만의 플랫폼에 화가들 이야기를 꾸준히 쓰시는 분들이 제가 아는 전문가들보다 미술을 편견 없이 이해하신다는 것을요.

흔히들 오해하시는 것 같습니다. 미술 작품을 대할 때 정답을 맞혀야 한다고 요. 물론 눈에 보이는 정보에만 치우치거나, 작품을 보지 않고 작품 해설에만 의 지하면, 늘 수동적인 감상만 할 수도 있습니다. 그러나 감상자가 화가의 감정을 온전히 이해할 수 있을까요?

저는 같은 작품을 보고도 완전히 다른 감상이 나오는 것이 자연스럽다고 생 각합니다. 그림을 보고 제가 받은 느낌이 화가의 의도와 다르다고 오답이라 생각 하지도 않고요. 애초에 화가와 같은 감정을 느끼는 일은 거의 불가능에 가깝습 니다. 화가의 감정을 그대로 느껴보는 건 나름대로 의미가 있겠지만, 그건 어쩌면 작품의 무한한 가능성을 닫아버리는 일이 될 것입니다.

저는 우리가 어떤 작품을 바라볼 때 마음에 일어나는 순수한 느낌이 더 중요 하다고 믿고 있습니다. 자신의 눈이 보고 느낀 걸 솔직하게 표현하다 보면 미술 작품을 볼 때의 재미가 더욱 커지고요. 작품이 일으키는 감정의 끝에서 잊고 있 던 감정들과 만나는 순간이 오기도 합니다. 그러니 화가의 의도와는 상관없이 그 저 작품이 내 마음에 일으키는 느낌에 주목해 보셨으면 좋겠습니다. 우리를 자꾸 만 미술로부터 멀어지게 하는, 정답을 맞혀야 한다는 생각은 버리시고요.

PART 1은 모두가 흔히 하는 질문으로 시작됩니다. 저만 미술이 어려운 가요? 아닙니다. 모두 자신의 전문 분야가 아니면 겁부터 냅니다. 하지만 저는 PART 1에서 미술이 의외로 어렵지 않다는 점을 이야기하고자 했습니다. 무엇을 미술이라고 부르는지, 어디서부터 어디까지가 미술 작품인지, 미술을 감상하는 가장 쉬운 방법은 무엇인지 소통하고 싶었습니다.

PART 2에서는 미술과 친해지는 5가지 방법을 이야기합니다.

1장은 미술이 우리 일상 속에 있다는 주제로 이야기를 풀어갑니다. 많은 사람이 미술을 미술관에서, 책에서 접해야 한다고 생각합니다. 그런데 이런 습관이 우리를 미술과 더 멀어지게 합니다. 사실 미술은 일상 곳곳에 존재합니다. 어린 시절 우리가 즐겨 하던 게임 속에도, 자주 가던 카페 로고에도, 신발 브랜드에도 숨어 있습니다. 이렇게 일상 속 미술을 알아채고 거기 숨은 이야기들을 따라가다 보면 우리의 일상 또한 예술이 될지도 모릅니다.

2장은 그림을 좋아하지만 잘 알지는 못한다는, 위축된 마음을 가진 모두를 위한 장입니다. 미술 애호가의 시작은 취향에 맞는 작가 한 명을 찾는 데서부터 시작된다는 이야기로 풀어갑니다. 어떤 사람이 좋아진 후로 그 사람의 단점마저 장점으로 보인 경험이 있으실 거예요. 무뚝뚝한 성격은 왠지 가볍지 않아 보여서 좋고, 어쩌다 한번 짓는 미소는 쉬워 보이지 않아서 좋고….

저는 "어떻게 하면 미술과 친해지나요?"라고 묻는 분들에게 우선 나만의 예술가 한 명을 만나는 것에서부터 시작하라고 권해드립니다. 한 예술가와 사랑에 빠지면 그 예술가의 동료 예술가와, 그가 살던 시대와, 그를 둘러싼 모든 것들을 궁금해 하며 미술과 사랑에 빠지거든요.

3장의 주제는 취향은 또 다른 취향을 낳는다는 것입니다. 예술 작품은 예술가의 세월과 고민, 노력이 만들어낸 결과물이기도 하지만, 그 바탕에는 그에게 영감을 준 수많은 다른 작품들이 존재했습니다. 저는 미술이 꼬리에 꼬리를 물고 발전했다고 생각합니다. 앞으로도 그럴 것이고요. 예술은 예술로 연결되고 명화는 명

화를 낳습니다. 그 이야기들을 소개드리고자 합니다.

4장에서는 보다 자세히 작품을 보는 시선을 이야기합니다. 익숙하지만 자신 있게 안다고 말하지는 못하는 화가의 이야기, 낯선 화가들이 익숙한 장소를 그린 이야기 등을 자세히 다루었습니다. 이를 통해 보이지 않던 것을 보는 법을 다루었습니다.

5장에서는 자신의 미적 취향에 대해서 생각해볼 수 있습니다. 저에게 미술 작품은 세상을 바라보는 창문입니다. 저는 미술 작품을 통해 작가들의 다양한 시선을 엿보고, 작가들의 시선으로 작품과 세상을 바라보려고 노력하다 보니 어느덧 수많은 사람들을 이해할 수 있게 되었습니다. 제아무리 난해한 작품 앞에서도 "이런 것도 예술이 될 수 있네?" 하다 보면 자연스럽게 다양한 시선을 이해할 수 있다고 믿습니다.

차이를 인정하는 사람은 마음이 결코 가난해지지 않습니다. 남의 삶을 기준으로 자신의 삶을 재단하지도 않습니다. 수많은 작가의 시선을 풀어놓은 미술 작품은, 제게 어떤 힘든 상황이 와도 용기 있게 풀게 해주는 힌트이며, 가장 향기로운 무기입니다. 마지막 장까지 가는 동안 좋아하는 작가, 취향에 맞는 미술 작품을 하나라도 찾으시는 계기가 생겼으면 좋겠습니다.

이 책은 2016년부터 제가 개인 블로그, 인스타그램, 강의 등에서 했던 모든 말들로부터 시작됐습니다. 말들을 다시 글로 옮기는 과정에서 뭉툭한 표현들은 더 파고들어 정확하게 쓰려고 노력했습니다. 새로 쓴 글도 많아 집의 인테리어를 새

롭게 바꾸는 것과 같은 과정을 겪었습니다. 바뀐 집은, 저를 응원해준 모든 분들과 함께 지은 것과 다를 바 없습니다. 지면을 빌려 감사하다는 말씀을 전합니다. 습관처럼 감성적인 글을 써온 제게 송곳 같이 예리한 표현을 제안해준 카시오페아 출판사 민혜영 대표님께도 정말 감사하며, 이 책을 처음부터 끝까지 함께 닦아주고 빛나게 해준 한진아 에디터에게도 감사합니다. 또한 제가 일을 병행하며 이렇게 글을 쓸 수 있도록 응원해준 지효빈 님과 우리 가족들에게도 감사의 마음을 전합니다.

새 책을 내기 전에 몇 번이고 고민합니다. 첫 책을 낼 때보다는 다음 책, 그 다음 책을 낼 때 제 마음엔 더욱 세찬 비가 내립니다. 때로는 비에 잠겨 마음에 홍수가 나기도 합니다. 제 이야기를 세상에 선보인다는 것은 언제나 설레고도 두려운 일이어서요. 특히나 역사, 보편성, 객관성을 중시하는 미술사를 공부하고 가르치는 제가 저만의 미술 감상법을 전달하는 일에는 큰 용기가 필요했습니다. 사적인 저의 감상이 정답처럼 읽힐까 걱정됐기 때문입니다. 하지만 용기를 냈습니다. 교육 현장에서 아무리 객관적 지식을 전달한다고 해도, 그 목표는 작품을 바라보는 다양한 시선을 존중하는 것일 테니까요.

저는 외진 곳에 살거나, 미술을 쉽게 접하기 어려운 상황에 놓인 사람들에게도 미술의 힘을 전달하는 일, 그리고 미술 이야기로 사람들의 마음과 감정에 다가서는 일을 죽는 날까지 하며 살기를 꿈꿉니다.

2019년 10월,
빅쏘 이소영

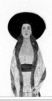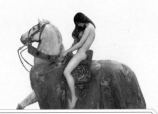

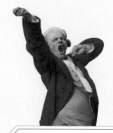

가볍게 미술을 즐기자, 음악을 말하듯이

음악은 전공자가 아니어도 쉽게 평가하고 즐기는데 미술 작품을 바라볼 때 그러지 못하는 이유는, 미술 전공자들 중 미술계에 종사하는 분들(안타깝게도 저를 포함)이 은연중에 사람들이 미술을 좀 좋아하려고 하면, 쉽게 평가하는 말을 해서가 아닐까요?

"자기들이 언제부터 데이비드 호크니를 좋아했다고 저렇게 전시장을 찾나."
"뭘 알고 작품을 보는 거냐."
"인증 사진이나 찍으려고 미술관 가겠지 뭐."

사람들에게 미술이 어렵게 느껴진 건 미술을 잘 모를 때 미술과 친해지고 싶어서 고른 방식을 은근히 아래로 보는 전공자들의 시선 때문일지도 모르겠습니다. 부끄러운 고백을 하자면 사람들에게 미술과 친해지라고 권유하는 경계에 있는 저도 내심 미술을 향유하는 방식으로 층을 나누고 있었습니다.

미술관에서 인증 사진을 찍든, 미술관에 데이트하러 왔든, 예술을 소비하는 방식이 남들에게 피해를 주지 않는다면 그만인데 말이에요. 재즈 페스티벌이나 콘

서트에 온 사람들을 두고 "인증 사진은 왜 찍나? 음악을 들어야지!" 한다면 어색한 일인데도 말입니다.

인증 사진을 찍든 셀카를 찍든 좀 찍으면 안 될 이유는 없습니다. 규칙을 지키고 타인에게 피해를 주지 않는 한 괜찮죠. 누군가의 향유 방식을 두고 가치의 순위를 매길 수는 없어요. 그러므로 이런 제안을 드리고 싶어요. **각자의 방식으로 미술관 전시를 즐길 것.** 사진 촬영이 허용된다면 인증 사진을 마음껏 찍고, 작품 사진과 셀카도 찍고 싶은 만큼 찍을 것, 타인에게 피해 주지 않는 선에서 자유롭게 즐길 것. 그런 자신에게 눈살을 찌푸리는 미술 권위주의에 빠진 자가 있다면 마음속으로 세 번째 손가락을 곧게 펴서 날릴 것. **"저는 미술을 잘 몰라서요."라는 겸손한 말은 생각하지도 말 것.**

부디 미술 작품을 보고 나서 하고 싶은 이야기를 참지 마시기를, 작품 속에 작가가 숨겨 둔 힌트를 멋지게 알아차려 놓고, 머뭇거리며 감정을 소멸시키지 마시기를 바랍니다.

Part
01

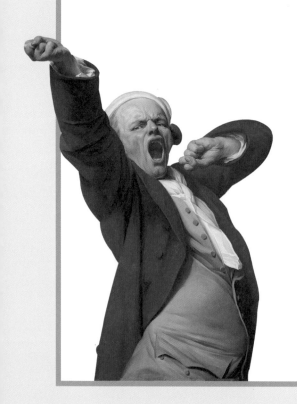

저만 미술이
어려운가요?

artsoyounh
아트 메신저 빅쏘

· · ·

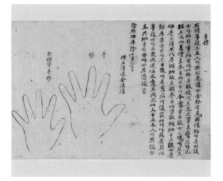

♡ ⬭ ◁ · · · · · ▢

artsoyounh 보시는 것처럼 이 작품은 문서입니다. 하지만 손바닥 그림도 존재하죠. 저는 이것도 미술 작품이라고 생각합니다. 이 작품은 노비 김법순이 사랑하는 여인 김푼수를 데려가기 위해 거금 300냥을 주인에게 주고 나서 쓴 각서인데요. 지금까지 본 옛 작품 중 가장 멋진 작품이라는 생각이 들었어요. 미술 작품이 별건가요?

우리가 미술을
어렵게 느끼는 이유

왜 우리는 미술을 어렵게 느낄까요? 저는 미술에 대한 정의가 우리를 미술과 멀어지게 했다고 생각합니다. 표준국어대사전에 의하면 미술(美術)이란 공간 및 시각의 미를 표현하는 예술이며 그림·조각·건축·공예·서예 따위로, 공간 예술·조형 예술 등으로 불립니다. 여기까지는 우리가 상상하는 범주입니다.

그런데 고려대한국어대사전에서 정의한 미술의 두 번째 의미를 볼까요? 교육 공간 및 시각적 미의 표현과 감상력 따위를 기르기 위해 미술 이론과 실기를 가르치는 교과목. 바로 과목의 의미입니다. 미술에는 수업의 의미도 있다는 것이죠. 저는 이러한 정의 때문에 많은 사람이 미술을 어렵게 여기게 되었다고 생각합니다. 우리에게 미술은 그저 눈앞에 있는 시각적 창조물이 아니라 하나의 과목이라는 인식이 생긴 거죠.

미술이 과목이 되면 미술을 대하는 태도부터가 달라집니다. 여기저기서 "미술과 친해지세요! 미술은 쉬운 것입니다. 누구나 이해할 수 있는 예술이에요!"라고 말해도 정작 마음속엔 공부라는 생각 때문에 두려움이 생기죠.

미술이 어려워진 또 하나의 이유는 예술가들이 생각하는 미술의 개념이 바뀌었기 때문이기도 합니다. 미학자 진중권은 〈미술세계〉라는 잡지의 '소통을 거부하는 예술' 파트에서 이렇게 이야기했습니다.

"과거에는 예술가와 관람자 사이에 공유되는 '코드(code)'가 있었다. 코드를 이용해 '메시지(message)'를 만들어내고, 관람자는 예술가와 공유한 이 코드를 바탕으로 '작품'이라는 메시지를 해독해 낼 수 있었다. (…) 오늘날에는 상황이 다르다. 현대 미술은 '메시지'가 아니라 '코드'를 창조하려 한다. (…) 문제는 천재 혹은 예술가가 만들어내는 코드 혹은 언어가 너무 새로워 미처 대중과 공유할 틈이 없다는 데에 있다."

저 역시 이로 인해 사람들이 미술을 어려워하는 것 아닐까 생각합니다. 그러나 잘 생각해 보면 우리는 모두 다른 존재이므로 한 작품을 두고도 호감과 비호감이 나뉠 수 있습니다. 특히나 동시대를 살아가는 작가의 현대 미술 작품을 좋다고 생각하는 사람과 비판하는 사람이 함께 있을 때, 작가는 다양한 의견을 바탕으로 양쪽 날개를 펼치고 성장을 향해 날아갈 수 있습니다. 내 생각과 타인의 생각이 교류되고 함께 섞여야 더 큰 세계가 형성되기 때문입니다. 한 작품을 두고 100명이 감상했는데 모두 좋다고만 평가한다면 작품을 설명한 사람이 사람들을 어떻게든 한 방향으로 이끈 것이겠죠.

그러므로 책을 읽다가 저와 생각이 맞닿은 부분, 반대인 부분에 밑줄을 긋고, 귀퉁이를 접고, 사색 속에서 저와 논쟁하세요. 그러면 자기만의 관점으로 미술을 감상하는 힘이 생기고, 사유가 역동적으로 변할 것입니다. 미

술로 세상을 이야기하고 자신의 감정에 대해 이야기하는 것도 익숙해지실 겁니다. 한마디로 미술과 좀 더 친해지실 수 있을 거예요.

나는 미술 전공자가 아닌데

그렇다면 미술 감상을 어떤 식으로 하는 게 좋을까요? 저는 보다 많은 사람들이 미술 전공자가 아니어도, 미술계에 종사하지 않아도, 미술 취향을 편안하게 이야기하기를 바랍니다. 이렇게요.

"야. 이문세 앨범 새로 나온 거 들어봤어? 너무 좋아. 개코랑 콜라보했더라. 완전 창의적이야. 에스러우면서 뭔가 새로워!"

"맞아! 나도 들어봤어. 너무 좋더라. 가사도 시 같고. 서정적이야. 요즘은 옛날 가수랑 요즘 가수랑 콜라보한 앨범이 좋아. 나 어반자카파 팬인 거 알지? 최백호는 완전 관심 밖이었다가 어반자카파랑 콜라보한 거 듣고 팬 됐어. 나 요즘 최백호 음악도 다 들어!"

"야. 너 박재범 좋아했잖아. 너 취향 완전 넓어졌다. '80년대 가수 박재범부터 50년대 최백호까지' 이런 폴더 만들어서 플레이리스트 만들어!"

그날 저는 친구들과 음악 이야기를 하다가 깨달았습니다. 다들 음악은 쉽게 평가하고 음악 취향에 대해서도 자신 있게 말한다는 걸요. 집에 와서 친구들의 문장을 곰곰이 생각하던 저는 대화 소재를 미술로 바꿔 보았습니다. 자 보세요.

"야. 요새 데이비드 호크니 전시하는 거 봤어? 너무 좋아. 아이패드로 그림 그리기에 도전했더라. 완전 창의적이야. 예스러우면서도 뭔가 새로워!"

"맞아! 나도 봤어. 너무 좋더라. 현대적이면서도 서정적이야. 할아버지 화가가 새로운 재료나 매체로 작업하는 거 좋은 것 같아. 나 피카소 팬인 거 알지? 데이비드 호크니는 완전 관심 밖이었다가 피카소 작품 재해석한 거 보고 완전 팬 됐어. 나 이제 데이비드 호크니도 좋아!"

"그러게. 너 옛날부터 피카소 좋아했잖아. 너 취향은 완전 넓어졌다. '1880년대에 태어난 피카소부터 2019년 아직 살아있는 화가 데이비드 호크니까지' 이런 폴더 만들어서 플레이리스트 만들어!"

미술 감상에는 정답이 없습니다. 미술 작품은 다만 우리에게 다양한 질문을 던질 뿐입니다. 비오는 날을 바라보는 수재민들의 마음과 사막에 사는 사람들의 마음이 다를 수밖에 없듯이 각자의 상황에 따라 작품이 다르게 보이는 것은 당연합니다. 우리는 작품 안에서 한참 동안 머물거나 헤매다가, 자신이 나오고 싶은 문으로 나오면 되는 것입니다.

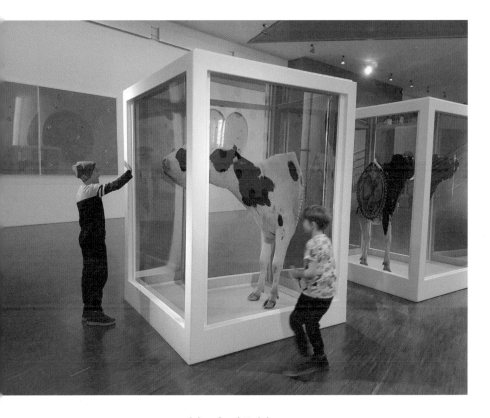

덴마크 아르켄 뮤지엄
"아이들처럼 작품과 자유롭게 놀아보세요!", ⓒ 이소영

미술에 무슨
쓸모가 있을까요?

미술이 어렵다는 생각을 버리려고 하면 한편으로 이런 생각이 들지도 모릅니다. '미술 좀 안다고 당장 먹고사는 데 도움 되는 것도 아닌데.' 그럼에도 우리는 미술과, 미술가와 친해지면 무언가를 얻을 거라고 생각합니다. 이번에는 그 무엇에 대해 이야기해볼까 합니다. 미술에 무슨 쓸모가 있을까요?

저는 제가 우울할 때 저를 위로해준 그림을 잊지 못합니다. 그런 그림이 제 인생 그림이 된 경우가 많습니다. 예술가들도 마찬가지였습니다. 미술을 창작하는 행위 자체가 자신의 삶에 약이 되었던 경우가 많습니다. 이 이유에 대해서 저는 미술을 포함한 많은 예술이 쓸모없음을 지향하기 때문이라고 말하고 싶습니다.

효율적인 세상 속에서 바쁘게 살다 보면 우리는 자꾸 비효율적인 것들은 버리고 싶어 합니다. 하지만 우리의 몸은 나이가 들면 아프고, 점점 기력도 쇠할 것이며, 돈도 더 못 벌게 될 것입니다. 우리의 노동 가치도 젊은 날들보다 떨어질 것입니다. 그럴 때 '네가 몸이 성하지 않으니 쓸모없어'가 아니라 '너의 쓸모없는 부분에도 가치를 둘게'라고 말해주는 것이 예술입니다.

우리는 결국 '쓸모없어짐'으로 향해 갈 텐데 그 쓸모없음의 가치를 인정하는 여유를 가진 것이 예술입니다. 슬플 때 우리를 위로하는 것들은 효율과 성과가 아니라 대부분 비효율적인 시간들이라는 것을 시간이 흐를수록 체감합니다. 우리를 안심하게 하는 세계는 효율의 세계가 아니라 쓸모없음을 인정하는 세계입니다. 우리 모두 천천히 쓸모없어짐의 세계로 가고 있기에 우리가 쓸모없다고 느낄수록 예술은 꼭 필요한 것이지요.

제가 한 사람과 깊이 친해졌을 때는 제 삶이 행복한 순간보다 좌초된 순간이었습니다. 제가 힘들고 마음이 가난할 때, 세상 밖으로 나가기 두려워 집에서 스스로가 만든 마음의 밧줄에 묶여 있을 때, 집에 찾아와 주고 용기를 준 친구는 평생 잊지 못합니다. 우리는 누군가가 날 위로해줄 때 그 사람을 가장 믿고 친해집니다. 미술도 마찬가지입니다.

이쯤에서 제가 자주 보는 그림책 한 권을 소개할까 합니다. 《프레드릭》이라는 제목의 책입니다. 프레드릭은 주인공 들쥐의 이름이에요. 이야기는 들쥐 마을에서 벌어집니다. 프레드릭의 친구이자 동료인 수다쟁이 들쥐들은 춥고 그늘진 겨울날을 대비하기 위해 옥수수, 열매, 밀짚들을 모읍니다. 하지만 주인공 프레드릭은 친구들과는 다르게 회색 겨울을 대비해 색깔들을 모으고, 햇살을 모으고, 기나긴 겨울밤들을 채워줄 이야기를 모아요.

대체 프레드릭은 뭘 하는 걸까? 다소 걱정되는 시점에도, 친구 들쥐들은 프레드릭에게 눈치를 주지 않고 그저 각자의 일을 합니다. 만약 프레드릭이 《개미와 베짱이》의 주인공이었더라면 면박을 받았겠지요. 실용적인 걸 모으지 않고, 예술적 영감을 모았으니까요. 하지만 그런 일은 벌어지지 않아요. 오히려 프레드릭은 친구들로부터 환영 받습니다.

겨울이 오자 들쥐들은 모아둔 곡식과 열매를 먹고 밀짚을 덮고 지냈지

만 겨울이 다 가기 전에 식량이 떨어져버렸거든요. 그때 프레드릭이 모아둔 햇살과 색깔들을 친구들에게 나누어 주고 자신이 모아온 이야기들도 들려줍니다.

친구들은 모두 프레드릭을 칭찬해요. "넌 멋진 시인이야."라면서 말이에요. 시인 같다는 친구들의 칭찬에 당연히 저는 프레드릭이 "에이 뭘…" 이렇게 겸손의 미덕을 보여줄 줄 알았습니다. 그런데 프레드릭은 이렇게 대답합니다.

"나도 알아."

그림책의 마지막 장면에 나오는 이 대사가 저는 백미라고 생각합니다. 예상 못한 반전의 대사이기도 했지만, 프레드릭의 자존감과 자신감이 느껴지는 대사였거든요. 저는 이 책의 주인공 프레드릭이 세상에 꼭 필요한 존재인 예술가의 역할을 담당한다고 생각합니다. 그리고 예술가들이 투자하는 많은 시간과 에너지가 비록 실용적이지 않아 보여도 우리에게 위로를 준다고 생각합니다.

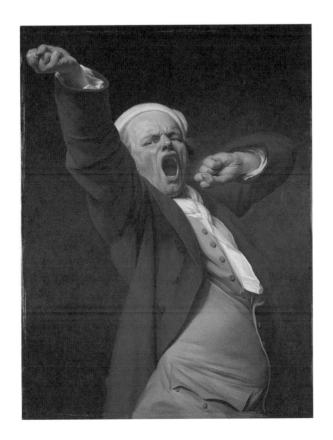

조셉 뒤크레, 하품하는 자화상, 1783, 미국 로스앤젤레스 폴 게티 뮤지엄

프랑스 화가 조셉 뒤크레(Joseph Baron Ducreux, 1735~1802)의 자화상입니다. 당시에는 얌전하고 권위적인 초상화가 주로 그려졌는데, 조셉 뒤크레는 자신의 얼굴을 활용해 다양한 표정을 연구했고, 기존 초상화와는 다소 다른 재밌는 초상화를 많이 남겼습니다. <하품하는 자화상>은 화가 본인이 화면 밖 우리를 향해 하품을 하고 있습니다. 모든 것이 귀찮아서 좀 쉬고 싶다는 표정입니다. 당당한 그의 표정에 저도 모르게 웃음이 납니다. 흥미로운 건 그가 루이16세의 초상화가로 살면서, 루이 16세가 처형당하기 직전까지도 그의 초상화를 그렸던 화가였다는 점입니다. 이 화가의 인생도 궁금해지지 않으세요? 한번 구글 검색 창을 켜고 그가 그린 또 다른 재미난 초상화들을 찾아보세요!

미술관 밖에도
작품은 많다

사실 조금만 관심을 가지면 일상의 곳곳에 숨어 있는 예술 작품을 발견할 수 있습니다. 기업의 아트 마케팅 덕분이지요. 아마 가장 유명한 사례는 종근당의 아트 콜라보레이션이 아닐까요? 종근당은 2008년에 국내 제약회사 최초로 명화를 제품 패키지에 도입하는 파격적인 시도를 합니다. 진통제 펜잘큐를 리뉴얼하면서 패키지에 구스타프 클림트의 '아델레 블로흐 바우어의 초상'을 입힙니다.

종근당의 아트 마케팅은 2030 여성 소비자의 마음을 사로잡았고 펜잘큐는 전년 대비 21%가 넘는 매출을 기록합니다. 당시 종근당 대표였던 김정우는 불황일수록 품격을 갖춘 브랜드만이 살아남을 수 있다는 신념을 밝혔습니다.

2018년 출시 30주년을 맞이한 오뚜기 진라면은 스페인 작가 호안 미로와 아트 콜라보레이션 마케팅을 펼쳤습니다. 오뚜기 디자인팀 관계자는 "특정 작품을 그대로 적용하는 일반적인 아트 콜라보레이션과는 달리 호안 미로의 세 가지 작품을 동시에 진라면의 디자인으로 들여와 재탄생시켰다"고 설

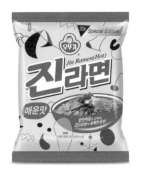

오뚜기 진라면 X 호안 미로 아트 콜라보레이션
©오뚜기

명했습니다. 이 패키지는 예술을 보다 친근하게 소개한 좋은 사례입니다.

화장품 브랜드 설화수는 자음생 에센스 광고에 송혜교와 함께 김수자 작가의 '연역적 오브제'를 등장시키며 제품의 가치를 이미지화했습니다. 한국 전통의 오방색(황색, 청색, 백색, 적색, 흑색)과 어느 각도에서건 흔들리지 않는 탄력을 김수자 작가의 작품으로 어필한 것이죠. 이 작품은 국립현대 미술관 서울관의 '마음의 기하학(2016)' 전시를 비롯해 세계적 미술 축제인 '홍콩 아트 바젤(2017)'에서도 선보인 바 있습니다.

《아트 경영》의 저자 홍대순은 경영자는 예술가가 되어야 한다고 주장했습니다. 2019년 1월 〈이코노미 조선〉과의 인터뷰에서는 경영자들은 예술가들의 창작 과정에 주목하고 이를 경영에 적용하도록 노력해야 한다며, 예술가는 관찰, 감정 이입, 경계 파괴 등을 통해 새로운 사조를 만들거나 뛰어난 작품을 만드는데, 바로 이 과정을 경영자들이 배워야 한다고 말했습니다.

우리가 독특한 예술 작품에서 감동과 통찰을 얻는 이유는 작품이 멋져서이기도 하지만, 그 과정을 해낸 예술가의 삶의 태도가 심금을 울리기 때

문일 겁니다. 저는 그래서 예술가들을 창조주인 신 대신에 끝없이 새로운 세상을 창조해서 보여주는 사람들이라고 생각합니다. 그리고 기업이 예술가와 예술을 통해 마케팅 힌트를 얻듯이 각자의 삶을 경영하는 우리 역시 예술가들의 태도로부터 보다 나은 삶을 살아갈 수 있는 열쇠를 얻는다고 여깁니다.

결국 저는 우리가 미술과 친해지면 두 가지 이유에서 좋다고 생각합니다. 앞서 이야기했듯이 우리가 힘들고 슬프고 쓸모없는 존재라고 느낄 때 비효율적인 시간 속에서 탄생한 예술은 우리를 응원합니다. 두 번째로 미술과 친해지면 삶이 더 나아집니다. 많은 기업에서 마케팅에 미술을 활용하고, 예술가들을 탐구하는 사람이 늘어나는 이유는 일을 포함한 자신의 삶이 더욱 성장하기를 바라서일 겁니다.

멋진 오류는
훌륭한 정답

그렇다면 미술 작품과 보다 친해지는 가장 쉬운 방법은 무엇일까요? 저는 두 가지를 제안 드리고 싶습니다. 작품을 오랫동안 보기, 편견 없이 보기.

아이들에게 눈앞에 주어진 물건을 그려보자고 말하면, 빨리 그린 친구들은 대충 그리고 완성했다고 합니다. 반면 천천히 오랫동안 관찰했던 친구들은 신기하게도 서투르지만 물체의 특징을 제대로 표현해냅니다.

그림을 잘 그리기 위해서는 손 기술이 필요한 것이 아니라 눈의 멈춤이 필요합니다. 얼마나 오랫동안 관찰하느냐가 좋은 드로잉의 탄생을 예고하죠. 그래서 좋은 미술 선생님은 학생이 그림을 못 그리겠다고 자신없어 하면, 스킬을 가르치기보다 우선 제대로, 오래 사물을 보자고 제안합니다. 40년간 세계적으로 사랑받으며 고전이 된 프레데릭 프랑크의 책 《연필 명상》에는 이런 문장이 등장합니다.

"우리는 바라보는 일에 매일 익숙해지지만 갈수록 덜 본다."

책의 저자인 프레데릭 프랑크는 바라보기와 보기, 둘 다 지각에서 시작되지만 바라보는 일은 현상에 즉흥적으로 이름표를 붙이고 평가를 내리는 일인 반면 보기는 어떤 대상에게 몰두해 그 일부가 되고 참여하는 것이라 말합니다. '보기'는 세상을 끊임없이 재발견하는 수련이라는 말입니다. 저는 그가 말한 '보기'가 미술 작품과 친해지는 데 도움이 된다고 믿습니다.

재빨리 바라보기가 아닌 물끄러미 보기를 하면 미술 작품과 금세 친해질 수 있습니다. 이때 주의할 점이 있습니다. 물끄러미 보는 동시에 편견 없이 봐야 합니다. 왜 이렇게 쉬운 것을 굳이 방법이라고 제안하는지 의아해 하시는 분들도 계실 겁니다. 의외로 편견 없이 보는 일이 어렵기 때문입니다.

저는 편견 없는 관찰의 힘을 예로 들 때 추상화를 자주 활용합니다. 오른쪽 페이지에 실린 파울 클레(Paul Klee, 1879~1940)의 작품을 보세요. 강연장에서 제가 이 작품을 두고 무엇이 보이냐고 물으면 많은 분들이 이렇게 답합니다. "새요!"

새가 안 보이는 분들도 계시겠지만, 대부분은 작품 옆에 붙은 제목을 보고 답을 유추합니다. 스위스에서 태어난 독일 화가 파울 클레가 이 작품의 제목을 '지저귀는 기계'라고 지었거든요. 그런데 제가 초등학생 아이들에게 제목을 보여주지 않고 작품을 함께 감상한 후, 보이는 것을 모두 말해보자고 말하면 다양한 관점이 쏟아집니다.

"생선 뼈다귀요!"
"침대요!"
"태엽이요!"
"무서워요!"

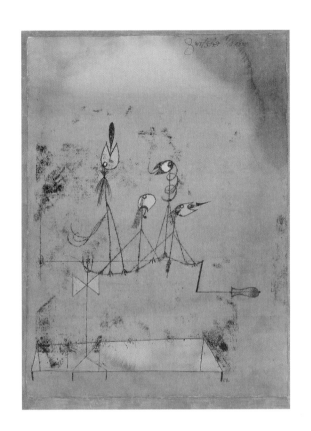

파울 클레, 트위터링 머신, 1922, 미국 뉴욕 현대미술관

"미술은 보이는 것을 표현하는 것이 아니라,
어떤 것을 보이게 하는 것이다."

"새가 감옥에 갇힌 것 같아요."

"생선이 다이어트해서 힘든가 봐요."

아이들은 작품을 감상할 때 어렵게 생각하지 않습니다. 우선 눈앞에 보이는 것을 마구 이야기합니다. 직관을 믿고 대답하는 거죠. 그 대답으로 인해 어른들보다 빨리 작품에 다가갑니다. 그리고 다양한 감각을 총동원해 작품을 보는 법을 자연스레 익힙니다. 당연히 아이들의 이야기가 작가의 의견과 다를 때도 많습니다. 하지만 미술 작품을 감상하는 과정에서 멋진 오류는 훌륭한 정답이 되기도 합니다.

잠시 클레의 작품으로 돌아가 보겠습니다. 이 작품은 펜과 수채화로 완성했습니다. 작품 안에 그려진 기계는 아마도 철사로 만들어진 인공 새인 듯합니다. 누군가가 우측의 손잡이를 돌려야만 움직이는 것 같아요. 뼈만 남은 앙상한 인조 새의 모습이 애처롭습니다.

1차 세계대전 당시 나치의 독재를 겪으며 예술가로 살았던 클레는, 급진적인 성향으로 인해 교수직을 박탈당했고, 칸딘스키를 비롯해 바우하우스 교수진이었던 모던아트 거장들의 작품은 퇴폐미술로 낙인찍힙니다. 1937년, 나치가 현대 미술을 모욕하고 권위를 무너뜨리기 위해 기획했던 퇴폐미술전에는 파울 클레의 작품이 일곱 점이나 포함되었습니다. 게다가 그의 작품은 '광기와 정신병자'라는 주제로 분류됐습니다.

클레는 한 잡지에 "예술에는 근원적 시작이라는 것이 있다. 그것을 우리는 민속학 박물관이나 아이들의 방에서 볼 수 있다. 그와 비슷한 현상이 바로 정신병자들의 그림이다."라고 쓴 적이 있습니다. 11년간 정신병자 아티스트를 관찰하고 탐구해 책으로 발표하기도 했습니다. 그래서 나치가 그의 작

품을 광기와 정신병자로 분류한 것일까요?

역사적으로 사회에서 추방당한 예술이 위대할 때가 더 많았습니다. 바이올리니스트이면서 식물학을 비롯해 광물학, 해부학, 인류학에 대해 폭넓은 지식을 겸비했던 클레는 이런 말을 한 적이 있습니다.

"미술은 보이는 것을 표현하는 것이 아니라, 어떤 것을 보이게 하는 것이다."

세상을 보이는 그대로 재현하기보다, 자신의 주관에 따라 추상적으로 표현한 클레와 참 어울리는 말입니다. 저는 비슷한 맥락에서 '미술 작품을 제대로 감상한다는 것은 정답을 찾는 것이 아니라 편견없이 바라보는 것이다.'라고 말하고 싶습니다. 제목을 모르고 작품을 본 아이들이 자기만의 관점에서 편견 없이, 적극적으로 그림을 감상한 것처럼 말예요.

편견 없는 감상을 위한 방법

편견 없는 감상을 하려면 어떻게 해야 할까요? 제가 자주 활용하는 방법이 있습니다. 바로 하워드 가드너가 제안한 뮤즈게임(Generic Game)입니다. 이 게임을 위해 어떤 특별한 정보나 예술적 배경지식은 필요하지 않습니다. 이 게임은 질문 세트로 구성됐거든요. 작품 이해 과정에서 감상자 스스로가 자신에게 질문하고 답할 수 있습니다.

이 게임을 만든 심리학자 하워드는 인간의 지능은 단일한 능력이 아니라

다수의 능력으로 구성되고 다양한 능력이 모두 중요하다고 보았습니다. 연구를 통해 인간의 지능은 공간지능, 논리수학지능, 대인관계지능, 신체운동지능, 언어지능, 음악지능, 자기이해지능, 자연 친화지능의 8가지로 구성됐다고 밝혔으며, 박물관과 미술관에서의 작품 감상을 인간의 다양한 지능을 자극시키는 좋은 활동이라고 추천했습니다.

하워드의 뮤즈게임에서 핵심은 보이는 모든 사소한 것들을 이야기해보자는 데 있습니다. 저는 편견 없는 감상의 시작이 이 포인트에 있다고 생각합니다. 시간이 없거나 이 게임을 따라 하기가 어렵다면 한 가지만 기억하세요. 미술 작품과 친해지는 최고의 방법은 작품을 내 방식대로 보고, 내 방식대로 묘사하는 단계라는 것을요.

작품을 볼 때 먼저 눈으로 묘사해 봅니다. 이는 자세히 관찰한다는 것을 의미합니다. 자세히 관찰한다는 것은 아주 사소한 것까지도 다 찾아본다는 것입니다. 많이 보고, 자세히 보는 것은, 작품을 잘 느끼는 지름길이지요. 결국 편견 없이 감상하자는 말은 내 눈을 믿고 내 의지대로 보자는 것입니다.

뮤즈게임의 질문 유형 (Davis, 1993)

1단계. 아주 사소한 것도 말해보기

Q. 작품에서 무슨 일이 일어나고 있나요? (아무리 사소한 것이라도 말해 보세요.)
Q. 작가가 작품에 담고자 한 생각이나 감정은 무엇일까요?

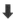

2단계. 작가의 감정에 공감해보기

Q. 이 작품을 제작했을 때 작가의 감정이 어땠는지 이해할 수 있나요?

3단계. 다른 작품과 비교해보기

Q. 한 작품을 주변의 다른 작품과 비교해 보세요. 비슷해 보이나요? 다르다면 어떻게 다른가요?

4단계. 달라진 생각 찾기

Q. 당신은 이 작품이 좋나요? 그 이유는 무엇인가요?

하지만 현대 미술은
난해하던데요?

현대의 미술은 이야기가 좀 다릅니다. 보기만 해서는 결코 이해되지 않는 작품도 많습니다. 오랫동안 바라봐도 무용지물입니다. 앞에서 말한 오랫동안 응시하기, 자세히 관찰하기가 결코 통하지 않을 정도로 난해한 작품들이 꽤 존재합니다.

근대의 미술 즉 고흐나, 모네 시절 작품만 하더라도 미술 작품과 친하지 않은 사람들도 그냥 바라만 보고 '아름답다, 화려하다, 어둡다' 등의 감상평을 이야기할 수 있었습니다. 이미지만으로 해석하고 감상하는 일이 어렵지 않았다는 뜻입니다. 그런데 현대 미술은 모습이 너무 다양합니다. 제 생각에는 100년 전인 1917년, 마르셀 뒤샹(Marcel Duchamp, 1887~1968)이 공장에서 구한 남성용 도기 소변기에 'R.mutt'라는 서명을 남기고 뒤집어 전시하면서부터 미술이라는 개념이 넓어지고 모호해져버렸습니다.

그래서 난해한 작품들을 볼 때 우리는 작품을 책처럼 읽는다는 표현을 씁니다. 도대체 작품을 어떻게 읽느냐고요? 말 그대로 작품만 보는 것이 아니라 작품 옆에 놓인 텍스트, 작품 속에 숨겨진 뜻과 공간과 시대적 상황,

작품의 느낌 등을 함께 읽어야 이해되는 경우도 있다는 것입니다.

《발칙한 현대 미술사》의 저자 월 곰퍼츠는 자신의 책에서 현대 미술과 동시대 미술을 이해하고 즐기는 가장 좋은 출발점은 그 가치를 평가하는 것이 아니라 게임처럼 다가가는 것이라 말합니다. 저 역시 이 생각에 동의합니다. 나아가 저는 게임에 '나만의 규칙'을 정하라고 말하고 싶습니다.

게임의 규칙을 정하기 전에 미술이라는 게임을 어디서부터 어디까지로 할지도 스스로가 정하라는 뜻입니다. 다양한 문화가 융합되고 장르 간 경계가 허물어진 지금, 여러분이 생각하는 미술의 경계는 어디까지인가요?

우리가 미술이라고 부르는 것들에 대한 이야기

우리가 미술이라고 부르는 것들은 도대체 어디서부터 어디까지일까요? 저는 어느 날 이 질문을 스스로에게 던져 보았습니다.

미술가(작가), 미술관, 미술사, 큐레이터, 갤러리, 전시회, 미술교육, 미학, 예술학…

수많은 단어들이 머리 위로 구름처럼 떠다녔습니다. 10년 넘게 미술 분야에서 일한 저에게도 다소 추상적인 질문이었어요. 노트를 꺼내 떠오르는 생각을 하나 둘 적기 시작했습니다. 미술이라는 단어를 두고 브레인스토밍을 시작한 거죠. 그랬더니 미술에 대한 생각이 쏟아져 나왔습니다. 그렇게 저만의 몇 가지 표가 만들어졌습니다. (다음 페이지의 표를 보세요.) 여러분이

우리가 미술이라고 부르는 것들

형태를 알아볼 수 있나? 없나?

- 구상미술, 추상미술

대비되는 개념이 있나?

- 쉬운 미술 VS 어려운 미술
- 가벼운 미술 VS 무거운 미술
- 아름다운 미술 VS 추한 미술
- 살 수 없는 미술 VS 사고 싶은 미술
- 쓰임새 있는 미술 VS 쓰임새 없는 미술

제작 방식에 따라

- 유화, 아크릴화, 데생, 소묘, 드로잉, 크로키, 판화, 조각, 공공미술, 미디어 아트…

시대 순서에 따라

- 원시 미술, 이집트 미술, 그리스 미술, 르네상스 미술, 중세 미술, 바로크 - 로코코 미술
- (신) 고전주의 VS 낭만주의
- 사실주의, 자연주의
- 인상주의, 신인상주의, 후기 인상주의
- 입체주의, 야수주의, 표현주의, 미래주의, 추상표현주의
- 다다, 네오다다, 팝아트, 미니멀리즘
- 개념미술, 대지미술, 동시대미술

생각한 미술은 어디쯤에 있나요?

저만 이런 놀이를 한 줄 알았는데, 그런 사람이 또 있더군요. 제임스 엘킨스의 《과연 그것이 미술사일까?》를 읽다가 이분도 저와 비슷한 놀이를 즐겼다는 것을 깨달았어요. 제임스 엘킨스 역시 남이 알려주는 미술사 말고 자기만의 미술사를 만들어 나가라는 의미에서 이런 말을 합니다.

"책상에 앉아 자신이 가장 좋아하는 양식이나 화가들을 담은 작은 지도를 그려보는 것도 흥미로운 일이다. 이는 여러분이 생각하는 과거에 대한, 여러분 자신만의 차례가 되는 셈이다."

제임스 엘킨스는 오랜 시간 세계 각국의 학생들, 미술 교사들, 교수들이 직감으로 그린 미술사 지도를 모아두는 작업을 하고 있어요.

제가 만든 표를 다시 볼까요? 생각보다 미술이라고 부르는 것들이 참 다양하죠. 이처럼 미술은 사조를 의미하기도 하고, 창작 방식을 의미하기도 하며, 개념으로 나눌 수도 있습니다.

사실 제가 그린 표에 미술과 연관된 모든 요소가 있지는 않습니다. 무엇이 빠졌을까요? 바로 미술을 창조하는 존재, 작가입니다. 작가의 작품에 의견을 제시하는 비평가, 전시를 기획하는 큐레이터, 갤러리스트, 미술관 관계자들, 감상자들도 빠졌습니다. 다양한 미술의 개념들을 이삿짐센터 직원들처럼 들고 나르고 어딘가에 내려놓고 하는 사람의 존재는 중요합니다. 미술 작품은 그 작품을 만들고 평가하고 보는 사람을 만나야 비로소 완성됩니다.

하나 더 생각해볼 부분이 있습니다. 우리는 미술이라는 단어를 '아트

(ART)'와 혼용하고 있습니다. 어떤 상황에는 미술이라는 표현이 적합하지만, 어떤 상황에는 아트가 어울릴 때가 있습니다. 아마도 이것은 각 언어가 갖는 뉘앙스 때문일 겁니다. 또 빈센트 반 고흐를 지칭할 때는 화가라고 표현하지만, 현대 미술을 하는 예술가들을 지칭할 때는 자연스럽게 화가보다는 작가라고 표현합니다. 이는 작가의 활동 범주에는 비단 회화뿐만 아니라 설치나 조각, 영상, 개념미술이 포함되기 때문일 겁니다.

이 책에서는 미술이라는 용어로 통일하며 이야기하겠습니다. 또한 미술의 영역을 미술가가 창조하는 대부분의 시각예술로 한정했음을 밝힙니다. 저는 다양한 시각 예술은 1차적으로 미술 작품이 될 수 있는 조건을 갖추었다고 생각합니다. 예를 들면 오른쪽의 문서도 저는 미술 작품이라고 생각합니다.

보시는 것처럼 이 작품은 종이 한 장입니다. 하지만 그림도 존재하죠. 두 노비가 자신의 손바닥을 그려 넣고 사인한 증명서이기도 합니다. 저는 강연을 하러 갔던 LH 토지 주택 박물관 전시에서 우연히 이 작품을 만났습니다. 건물을 지으려고 땅을 파다 보면 온갖 문서와 기물들이 등장하는데, 그 과정에서 발견된 작품이라고 해요.

당시 여자 노비의 가격은 50냥 정도였다고 합니다. 하지만 노비 김법순의 사랑을 악용한 주인 양반은 김푼수를 데려가려면 지금까지 들였던 약값 300냥을 내야 한다고 으름장을 부립니다. 김법순은 사랑하는 여인 김푼수를 데려가기 위해 가까스로 300냥을 모아 주인에게 줍니다. 그리고 나서 각서에 각자의 손바닥을 그립니다. 좌측의 작은 손바닥은 김푼수의 것, 우측의 좀 큰 손바닥은 김법순의 것입니다.

글을 읽을 줄 몰랐던 그들에게 이 문서는 외부의 힘으로부터 서로를 지

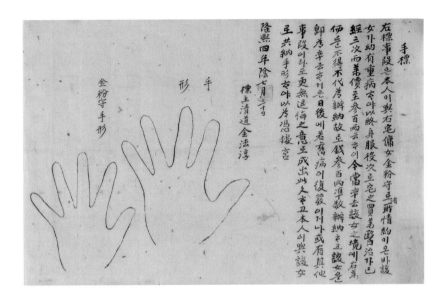

작자 미상, 법순과 푼수의 수표(手票), 1910, LH 토지주택 박물관

"이 문서를 작성하고 있는 이유는 본인이 귀 댁에서 식모살이를 하고 있는 김푼수와 정약한 바가 있어서인데, 그녀는 어려서부터 중병이 있었고 또한 귀 댁의 하인으로 팔려간 뒤로 약치료를 세 차례나 받아 약값이 300냥이라고 하십니다. 이제 제가 그녀를 데리고 가려는 지금에서 그 약값을 대신 내어 드리려 합니다. 그래서 300냥 전액을 정확히 그 액수대로 지불하면서 차후에 만일 옛 질병이 재발하거나 혹 기타의 일이 생기더라도 다시 도로 물리거나 후회하지 않겠다는 뜻으로 이 문서를 작성하고 본인이 김푼수와 함께 손바닥을 사인으로 그려 넣음으로써 이 사실을 증빙하고자 합니다." (융희 4년 (1910년) 음력 7월 30일, 표주 청도에 사는 김법순)

켜 주는 지구보다 무거운 증명서였습니다. 아마 김법순에게는 처음으로 꺾이지 않는 의지가 생겼을 것입니다. 그건 소중한 사람을 결코 잃지 않으려는 사랑이었습니다. 상대방이 아파도 도로 물리거나 후회하지 않겠다는 약속이었습니다. 어찌 보면 당연한 약속을 지키는 사람이 참 드문 세상에서, 저는 그날 이 작품을 보고 지금까지 본 우리나라의 옛 작품 중 가장 멋지다는 생각이 들었습니다.

좋아하는 한국 작품을 소개할 기회가 생기면 저는 종종 이 작품을 이야기합니다. 어찌 보면 증명서에 불과할 뿐이지만 저에게는 훌륭한 작품이기도 합니다. 화가는 아니지만 평범한 노비 김법순이 특별한 하루를 기념하고자, 소중한 무엇인가를 기록하고자 남겼을 이 소중한 문서는 저에게 작품으로 다가왔습니다. 어디선가 살다가 어디선가 죽었을 100년 전 로맨틱한 아티스트 김법순에게 존경을 표합니다.

여러분도 혼자 미술의 경계를 정하는 게임을 해보세요. 종종 하다 보면 어느덧 게임판이 아주 커집니다. 저는 이제 미술이 어디서부터 어디까지인지 잘 모르겠습니다. 어쩌면 삶 전체가 미술인지도 모르겠어요. 구분을 하는 것이 의미가 있을까 싶기도 합니다. 모든 일상에 미학이 있다고 믿으니, 평범한 풍경도 명화로 보이는 일이 자주 일어나니까요. 다양한 미술의 기준 안에서 매일 게임하듯 살아가는 것이 미술 애호가의 입장에서는 즐겁습니다. 여러분도 그런 재미를 느껴 보셨으면 좋겠습니다.

호기심 많은 인생이
즐거운 인생

아마도 미술을 좋아하는 분들의 서재에는 에른스트 H. 곰브리치의 《서양미술사》 한 권쯤 꽂혀 있을 텐데요. 자주 보시나요? 제가 강의에 갈 때마다 이 질문을 하는데, 다들 웃습니다. 저도 미대에 입학하자마자 그 책부터 샀지만, 솔직히 고백하자면 미대생 시절에는 책이 따분해서 제대로 들여다본 적이 없습니다. 훗날 대학원에 가서야 그 책을 샅샅이 보기 시작한 저는 제가 왜 진작 이 책을 좋아하지 않았는지를 골똘히 생각해본 적이 있어요.

이유는 무려 세 가지나 되더라고요. 우선 책이 너무 두껍습니다. 그래서 시작하기가 두려워요. 미대생인 저도 그랬는데, 전공이 아닌 분이 그 책에 애정을 갖기는 쉽지 않겠죠. 두 번째로는 시간 순서대로 구성된 탓에 원시미술에서 중세미술로 넘어갈 때쯤 지칩니다. 진짜 흥미로운 스타 화가가 많은 인상주의까지 직통열차로 가기가 어려워요. 세 번째로는 화가들의 개인사가 제가 원하는 만큼 담기지 않았어요. 사람은 이야기를 좋아하죠. 스토리의 힘이 필요한데, 곰브리치가 타고난 이야기꾼인 것은 맞지만 우리가 궁금할 만한 화가의 스캔들이나, 흥미로운 뒷이야기는 다소 적게 다룬

편입니다.

그럼 미술과 친해지려면 어떤 책을 보는 게 좋을까요?

《서양 미술사》를 서재에 고이 모셔둔 분들께 제가 추천해드리는 장르는 미술 에세이입니다. 먼저 미술 에세이 한 권을 고르세요. 다행히도 한국에는 다양한 저자의 미술 에세이가 많습니다. 저는 방황하던 이십대를 이주헌 선생님의 책으로 버텼습니다. 이주헌 선생님의 미술 에세이와 미술관 여행 책을 읽으며 지금 제 모습을 꿈꾸기도 했고요.

이주헌 선생님의 에세이나 이주은, 손철주, 유경희, 이진숙, 이명옥, 최혜진, 우지현, 김수정, 이동섭 작가의 책은 가볍고 따뜻해서 읽기 편하기에 추천합니다. 아! 물론 제 책도 좋습니다. 미술 에세이 한 권을 골라서 읽다가 마음에 드는 그림이나 작가가 나오면 거기에 포스트잇을 붙여 보세요. 그리고 곰브리치나 H. W. 잰슨의 서양 미술사 책에서 그림 작가를 찾아봅니다. 작가가 어느 시대에 활동했는지, 작품은 어느 사조에 포함되는지, 앞뒤 시대상을 살펴보세요.

백과사전처럼 두꺼운 서양 미술사 책을 마치 영어사전처럼 활용하는 겁니다. 그렇게 시간이 흐르면 신기하게도 책의 한 시대 위주로 포스트잇이 붙습니다. 바로 그 지점이 개인의 미술 취향이라고 저는 생각합니다. 이런 시간을 오랫동안 반복하다 보면 어느새 책 전반에 포스트잇이 붙습니다. 취향이 점차 넓어진 것이죠.

그쯤 되면 서양 미술사의 비평가나 미술사학자들이 쓴 책도 궁금해지실 겁니다. 작가에 대해 공부하다 보면 당대 비평가나 미술사학자들을 자주 만나게 되거든요. 르네상스 미술은 조르조 바사리(Giorgio Vasari, 1511~1574), 19세기 프랑스 인상주의 미술이나 시대 상황이 궁금할 때는 에밀 졸라(Emile Zola, 1840~1901), 미국 근현대 미술을 이해하기 위해서는 클레멘트 그

린버그(Clement Greenberg, 1909~1994)와 헤롤드 로젠버그(Harold Rosenberg, 1906~1978), 미니멀리즘과 친해지려면 도널드 저드(Donald Judd, 1928~1994), 근대 조각과 친해지려면 하버트 리드(Herbert Read, 1893~1968) 등에 관심이 생길 거예요.

당대 비평가나 미술사학자의 책을 읽다 보면, 철학자들이 궁금해집니다. 모든 예술은 철학과 만나 꽃을 피웠거든요. 철학자들은 자신의 철학을 대중에게 전달하기 어려울 때 비슷한 철학을 가진 예술가를 영혼의 단짝처럼 소개합니다. 폴 세잔과 모리스 메를로 퐁티, 질 들뢰즈와 프랜시스 베이컨, 알베르토 자코메티와 장 폴 사르트르, 모두 영혼의 단짝입니다. (물론 가끔 예술가들은 이렇게 자신을 범주화하는 것을 좋아하지 않기도 했지만요.)

저는 앞서 소개드린 방법으로 난해한 철학과 아주 조금 친해진 기분이 들었습니다. 이렇게 미술사 공부를 포스트잇 붙이기로 시작해서 20세기 각 화가들의 선언문이 있다면 원어로도 찾아 번역해서 읽어 보기도 하며 더듬더듬 공부해 나갔습니다. 그 과정에서 수많은 추상 화가들이 자신의 작품에 대한 철학을 발전시키기 위해 쓴 글들을 만나기도 했습니다. 바실리 칸딘스키, 파울 클레, 피에트 몬드리안이 쓴 책들이 그 예입니다. 저는 대학원 시절 이런 식으로 한국 미술사와 동양 미술사를 공부했고 효과를 느꼈습니다. 물론 이 방법 외에도 다양한 방법이 있겠지만 저만의 방법은 이렇습니다.

수많은 예술과 문화의 접점을 만날 때마다 아직 삼십대 후반인 제 마음속에서 감탄의 폭죽이 터졌습니다. 그 폭죽들로 인해 일상이 달라짐을 느꼈습니다. 늘 보던 사물도 다르게 보이고, 세상 모든 풍경이 그림처럼 느껴지는 날도 있었죠. 그야말로 '미술 병'에 빠진 거예요. 하지만 이 병은 저를

행복하게 했습니다. 작은 것에 감사하게 했고, 삶에서 절망의 폭우가 내리거나, 원하지 않은 링 위에 올라서게 된 날에도, 저보다 힘들었던 예술가들의 생애를 떠올리며 감사했거든요.

그래서 저는 오늘도 하루에 한 작가씩 탐구하는 삶을 이어가고 있습니다. 미술에 대해, 미술을 창조한 작가에 대해, 작가를 키운 스승에 대해, 그리고 그 작가를 평가하는 비평가에 대해, 그 작가의 작품을 사는 컬렉터들에 대해, 호기심이 꼬리에 꼬리를 물고 매일 저에게 말을 겁니다. 대화 속을 걷다 보면, 잘 몰랐던 세상이 보이고, 잊었던 문제의식도 생겨납니다.

저에게 미술은 이제 세상을 이해하는 하나의 창문이 되었어요. 미술이 자꾸 편협해지려는 저에게 변해가는 세상과 변해왔던 세상을 이해시켜 줍니다.

호기심과 애정을 가지면 미술과 더 친해질 수 있습니다. 제가 좋아하는 애서가이자 영화 평론가인 이동진도 《이동진의 독서법》에서 이렇게 말했어요.

"저는 호기심이 많은 인생이 즐거운 인생이라고 생각해요. 게다가 호기심이라는 건 한 번에 하나가 충족되고 끝나는 것이 아니라 방사형으로 퍼져나가는 속성을 갖고 있거든요. 책을 읽는다는 건 그 지적인 호기심을 충족시키는 가장 편하고도 체계적인 방법이에요."

미술과 친해지고 싶은데 두꺼운 미술사 책이 부담스러웠다면, 앞에서 제가 알려드린 방법에 도전해 보세요. 훗날 두꺼운 서양 미술사 책 곳곳에 알록달록 포스트잇이 붙는 날이 오기를 바랍니다.

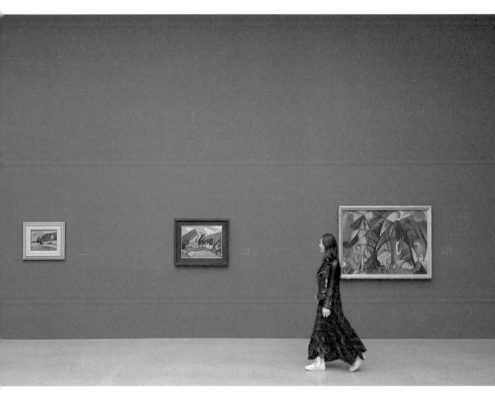

미술 입문자에게 추천하는 책

많은 분들이 강의를 마치고 물어보는 질문 중 하나가 '미술사를 공부하려면 어떤 책부터 읽는 것이 좋나요?'입니다. 그때마다 제 답은 한결같습니다. 만화로 된 서양 미술사, 청소년을 위한 서양미술사 즉 어린이용을 먼저 읽거나, 에세이를 하나 골라 읽으라는 것입니다. 아래는 제가 추천하는 미술 에세이들입니다. 에세이의 성격상 글에서 작가의 성향도 묻어나기에 저자와 글로 친해지면서 미술과 친해질 수 있습니다.

미술 에세이

이주은,《당신도, 그림처럼》, 아트북스, 2018

최혜진,《명화가 내게 묻다》, 북라이프, 2016

문소영,《명화 독서》, 은행나무, 2018

시리 허스트 베트,《사각형의 신비》, 뮤진트리, 2012

화가와 화상의 삶

데이비드 호크니,《다시, 그림이다》, 주은정 옮김, 디자인하우스, 2012

빈센트 반 고흐,《반 고흐, 영혼의 편지》, 신성림 옮김, 위즈덤하우스, 2017

앙브루아즈 볼라르,《파리의 화상 볼라르》, 김용채 옮김, 바다출판사, 2005

이주헌,《그리다, 너를》, 아트북스, 2015

파리의 화상 볼라르는 우리가 잘 알고 있는 폴 세잔과 앙리 마티스, 파블로 피

카소에게 첫 개인전을 열어준 사람입니다. 화가의 책도 흥미롭지만 화가들과 교류했던 화상 스스로가 자신의 삶을 회고하며 쓴 책도 매우 재밌습니다.

교양 미술

김형수, 《삶은 언제 예술이 되는가》, 아시아, 2014

존 버거, 《다른 방식으로 보기》, 최민 옮김, 열화당, 2012

진중권, 《놀이와 예술 그리고 상상력》, 휴머니스트, 2005

유경희, 《가만히 가까이》, 아트북스, 2016

이진숙, 《시대를 훔친 미술》, 민음사, 2015

매튜 키이란, 《예술과 그 가치》, 이해완 옮김, 북코리아, 2010

한스 울리히 오브리스트, 《큐레이팅의 역사》, 송미숙 옮김, 미진사, 2013

미술사를 공부할 수 있는 책은 상당히 많지만, 하나의 주제로 미술사를 엮어 나가는 이동섭 작가의 《그림이 야옹야옹 고양이 미술사》 같은 책도 추천합니다. 아주 오래전부터 현대까지 고양이가 그려진 작품들을 소개하는 방식이 독창적입니다. 조주연의 《현대 미술 강의》도 추천합니다. 현대미술 책은 실제 작품을 보지 않으면 거의 이해가 불가능하기 때문에 검색이 가능하다면 각 작품을 검색하면서 보는 것이 좋습니다. 전 세계에서 인정받는 큐레이터 한스 울리히 오브리스트의 《큐레이팅의 역사》도 추천합니다. 큐레이터 입장에서 쓴 책이라 현대미술이나 전시와 보다 친해지는 징검다리가 됩니다.

Part
02

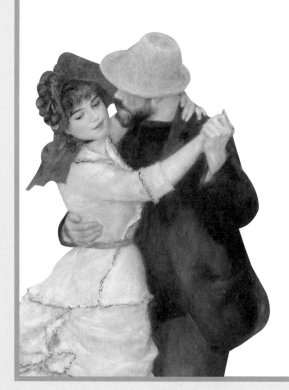

미술과 친해지는
5가지 방법

작품은 미술관에서 봐야 할까요?

일상 알고 보면 일상의 곳곳이 작품이다

 artsoyounh
아트 메신저 빅쏘

· · ·

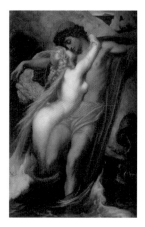

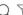

· · · · ·

artsoyounh 신화 속 세이렌을 매력적인 여인으로 표현해준 화가들에게 스타벅스는 고마워해야 하는 것 아닐까요? 어느 날 문득 당신도 모르게 스타벅스에 들어와 있다면 분명히 아름다운 노랫소리로 당신을 홀린 그녀. 세이렌 덕분일지도 모르니까요.

나체로 초콜릿 껍질에
들어간 그녀

벨기에를 대표하는 브랜드 '고디바(GODIVA, 고다이바)'는 생각보다 비싼 가격에 머뭇거리다가도 한 번 맛을 보면 종종 사먹게 되는 전설의 초콜릿입니다. 1926년, 조셉 드랍스가 만든 프리미엄 초콜릿 브랜드 고디바는 나체로 말 위에 올라탄 레이디 고디바를 심벌로 사용합니다.

다음 페이지의 그림을 보세요. 초겨울 어느 이른 아침, 한 여인이 실오라기 하나 걸치지 않은 채 하얀 말 위에 털썩 앉아 있습니다. 여인은 고개를 푹 숙인 채 말이 가는 방향에 몸을 맡긴 듯합니다. 긴 머리로 벗은 몸을 가렸지만, 부끄러움이 사라지지는 않았을 것 같습니다. 주변을 살펴보니 구경꾼은 아직 없네요. 마음이 아주 조금은 놓입니다. 나체로 말에 올라 길거리를 돌아다니는 그녀가 바로 레이디 고다이바입니다.

레이디 고다이바. 그녀가 시위를 한 이유는 남편 때문이었습니다. 당시 고다이바의 남편이자 영국 코번트리의 영주인 레오프릭 백작이 소작농들에게 가혹한 세금을 징수했거든요. 11세기 영국은 바이킹 족의 하나인 데인 족(Danes)의 지배를 받았는데, 데인 족의 국왕이던 크누트 1세가 각 지역

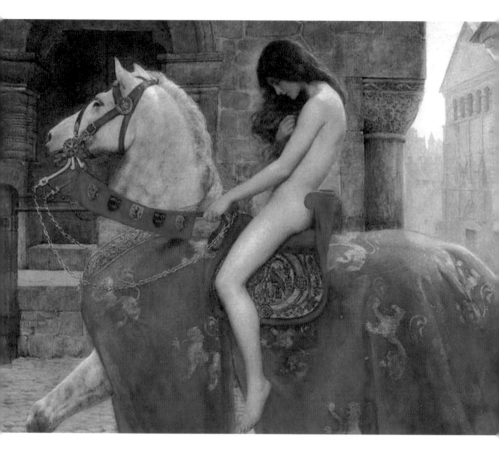

존 콜리어, 레이디 고다이바, 1898,
영국 허버트 아트 갤러리 앤 뮤지엄(Herbert Art Gallery & Museum)

"당신이 벗은 몸으로 거리를 한 바퀴 돈다면, 내가 세금을 낮춰 걷을 수 있도록 해보겠소!"

백작(영주)들을 시켜 농민들에게 높은 세금을 거둬들이게 했습니다.

아름다운 미모만큼이나 착한 마음씨를 지녔던 고다이바는, 높은 세금을 내느라 가난해져가는 농민들을 보며 안타까워했어요. 고민 끝에 남편인 레오프릭 백작에게 세금을 낮춰달라고 요청합니다. 하지만 레오프릭 백작이 이를 쉽게 받아들일 리가 없었죠. 그는 선심 쓰듯 부인이 절대 못할 거라고 생각한 행동을 지시합니다. "당신이 벗은 몸으로 거리를 한 바퀴 돈다면, 내가 세금을 낮춰 걷을 수 있도록 해보겠소!"

예상을 깨고 십대 중반이던 고다이바 부인은 나체로 말에 올라탑니다. 귀족의 딸, 백작 부인이라는 신분, 신실한 신앙이 있는 기독교인이라는 것을 감안하면 결코 쉬운 결정이 아니었을 거예요. 소식을 들은 마을 사람들은 혹시나 고다이바 부인이 부끄러워할까 봐 그녀가 마을을 도는 사이 문을 걸어 닫고, 장사도 접었습니다. 자신들을 도와주려는 그녀의 용기에 감동한 것이죠.

하지만 그 와중에 그녀의 몸을 몰래 훔쳐본 사람이 있었으니 바로 양복 재단사 톰이었습니다. 톰은 호기심을 이기지 못하고 고다이바 부인의 벗은 몸을 본 벌로, 장님이 되고 말았습니다. 피핑톰(Peeping Tom, 엿보기를 좋아하는 사람, 관음증 환자)이라는 단어는 여기서 유래했습니다.

다행히 남편 레오프릭 백작은 설마 했던 일을 실행한 부인에게 감동해 세금을 낮췄고, 이후 부인과 함께 신앙심을 키우며 코번트리를 자비롭게 잘 다스렸다고 전해집니다. 그녀의 이야기는 많은 화가에게 영감을 주었고, 나체 시위와 희생정신을 대표하게 되었습니다.

여기까지가 레이디 고다이바의 전설입니다. 누군가는 이 일화를 사실로 믿고, 누군가는 과장됐다고 하지만, 고다이바와 레오프릭 백작은 실제 인물

이었으며, 당시 시민들 사이에서 고다이바 부인의 평판이 좋았던 것도 확실합니다. 이야기가 사실이냐 아니냐에 예민해지기보다 그 안에 숨은 의미를 찾는 것이 더 현명한 법.

〈레이디 고다이바〉그림은 영국 빅토리안 시대 라파엘전파 화가인 존 콜리어(John Collier, 1850~1934)가 그린 것입니다. 당시 라파엘 전파 화가들은 르네상스 시대의 거장 라파엘이 그리는 그림이 너무 이상적이라고 생각해서 라파엘 이전의 시대로 돌아가서 자연을 있는 그대로 충실히 묘사하자는 포부가 컸습니다. 주제를 선명하게 묘사하고 서정적인 중세풍의 느낌이 드는 것이 특징인데요. 이 작품은 고다이바 부인을 그린 몇몇 명화들 중 가장 아름답다고 소문이 난 작품입니다. 하지만 마을을 구한 여성 히어로인데도 불구하고, 왠지 모르게 고개를 푹 숙인 모습이 슬퍼 보입니다. 어깨를 펴고 앞을 보며 걷길 바라게 되네요.

저는 에드윈 랜시어(Edwin Henry Landseer, 1802~1873)가 그린 고다이바 부인에 훨씬 큰 점수를 주고 싶습니다. 가냘픈 여인처럼 표현된 존 콜리어의 그림에 비해 에드윈 랜시어의 그림 속 고다이바 부인은 강하고, 튼튼하며 자신감 있어 보입니다. 어깨를 당당하게 펴고 정면을 바라보고 있습니다. 함께 있는 여성에게 나 다녀올게! 라고 말하는 듯합니다. 에드윈 랜시어는 이 작품에서 고다이바 부인은 희생하는 여인이 아닌, 당당한 여성 영웅처럼 표현했습니다. 실제로 그녀는 잘못한 것이 없죠!

미국의 아티스트인 페트릭 머피(Patrick J Murphy)가 그린 고다이바 부인 그림에서는 주변 사람들이 모두 뭉크의 〈절규〉 같은 표정을 짓고 있습니다. 당시 상황의 놀라움이 재해석되어 위트 있게 전달됩니다. 또 과거 고다이바를 그린 작품의 배경을 보면 모든 집들이 문을 꼭 닫고 보지 않는다는 약

에드윈 랜시어, 고다이바,
1865, 영국 허버트
아트 갤러리 앤 뮤지엄
(Herbert Art Gallery &
Museum)

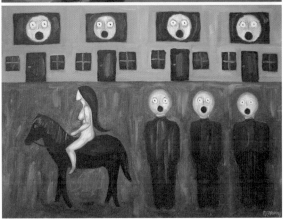

페트릭 머피, 고다이바, 2014

벨기에 초콜릿 고디바의 심벌
ⓒ 고디바

속을 지켰는데, 현대적 고다이바를 표현한 작품은 반대로 너나할 것 없이 앞다투어 내다보는 듯이 그린 풍경이 인상적이에요. 전설 속 고다이바 부인은 이렇게 화가들의 손에서 재탄생 되었습니다.

실제 고다이바 부인의 이름은 고디푸(Godgifu 혹은 Godgyfu)로 추측됩니다. 고디푸란 뜻은 앵글로색슨어로 신의 선물이라는 뜻이지요. 고디푸를 라틴어식으로 발음한 것이 바로 고다이바이입니다. 영국 코번트리 대성당 앞에는 여전히 마을 중앙에 나체로 말을 타고 있는 고다이바의 조각상이 있습니다. 1678년부터는 고다이바 부인의 희생을 기념하기 위해 코번트리 박람회의 정기 행사로 고다이바 행진을 지속해오고 있습니다.

한 인터넷 게시판에 고디바 로고에 얽힌 이야기와 레이디 고다이바의 희생정신이 알려지자 네티즌이 이런 댓글을 달았더군요. "희생정신을 살려 초콜릿 음료 가격을 낮춰주세요!" 위트 있고 뼈 있는 댓글에 한참을 웃었습니다. 과연 고다이바 부인은 오늘날 고디바 초콜릿 가격을 어떻게 생각할까요? 살아있었더라면, 더 많은 사람들을 위해서 가격을 낮추자고 나체 시위를 벌였을지도 모릅니다.

우리는 이렇게 과거 역사 속의 여인을 미술 작품에서 만나고, 작품 속 여인을 다시 상품에서 만납니다. 역사 속 이야기는 우리에게 의미를 남기고, 화가는 우리에게 그 스토리를 이미지화해 보여주며, 고마운 안내자가 되어주지요. 미술 작품의 멋진 콤비 덕분에 한 브랜드의 심벌도 탄생합니다. 오늘부터 저는 더 샅샅이 심벌이 된 미술 작품, 심벌이 된 스토리를 찾아나서 볼 참입니다.

자세히 보면 레이디 고다이바처럼 전설이 명화가 되어, 상품의 심벌이 되어, 우리 곁에 살아가고 있습니다. 애드윈 랜시어가 그린 고다이바 부인을 다시 보며 그녀의 이름을 힘차게 불러봅니다. GO! DIVA! 가자! 여신이여!

카페 로고에도
명화가 있다고요?

'나니아 연대기의 판, 미로 속에 갇힌 미노타우르스, 왕자와 사랑에 빠진 인어공주…' 우리가 흔히 접한 신화와 동화 속 반인반수들입니다. 실제로 상상하면 징그러워 얼굴을 찌푸릴 수도 있을 법한 그들의 모습은 오랜 시간에 걸쳐 친근하게 변해왔습니다. 특히 화가들은 반인반수 중에서도 가장 아름답고 신비로운 존재인 바다의 인어, 세이렌(Siren)을 그림으로 많이 남겼습니다.

인간을 사랑해서 목소리를 마녀에게 내어주고 다리를 얻은 인어공주, 그녀의 기원은 신화 속 세이렌입니다. 그리스의 도자기에는 여자의 얼굴, 새의 몸을 가진 세이렌이 그려져 있고, 호메로스의 《오디세이아》에서는 반은 인간, 반은 물새의 모습으로 표현되었습니다.

시간이 흐르면서 세이렌은 미묘하게 다르게 묘사됐지만, 대부분은 반은 인간, 반은 물고기인 인어라는 점에서 비슷합니다. 1210년 영국 시인 기욤 르 클레르는 세이렌을 두고 '상반신만큼은 어떤 남자도 절대 거부할 수 없는 세상에서 가장 아름다운 존재'라고 했습니다. 세이렌에 얽힌 다양한 이

그리스의 세이렌 테라코타, BC 300

야기들은 공통점이 있습니다. 그들은 배를 타고 바다를 항해하는 선원들을 노래로 홀리는 요정이자 그들을 바다에 빠져 죽게 하는 팜므 파탈이었다는 것입니다. 호메로스의 《오디세이아》 속 세이렌에 대한 묘사를 보면 한 번도 본 적 없는 그녀들의 무서운 유혹이 슬그머니 상상이 갑니다.

"당신은 먼저 세이렌 자매를 거쳐야 합니다. 그들은 자신에게 다가오는 사람은 모두 유혹하지요. 아무 생각 없이 세이렌의 노래에 귀 기울이는 것은 정말 미친 짓입니다! 오매불망 그리운 아내와 어린 자식들은 영원히 당신의 귀향을 반기지 못할 겁니다. 풀밭에 앉은 세이렌 자매가 달콤한 목소리로 당신을 맞을 때 온통 죽음의 그림자로 뒤덮인 그 기슭에는 시신들의 뼈와 살이 썩어가고 있을 테니까요."

《오디세이아》에는 외눈박이 거인 부족 키클롭스가 나옵니다. 그중에서 가장 유명한 자는 폴리페모스라 불리는 거인인데, 그로부터 탈출한 오디세

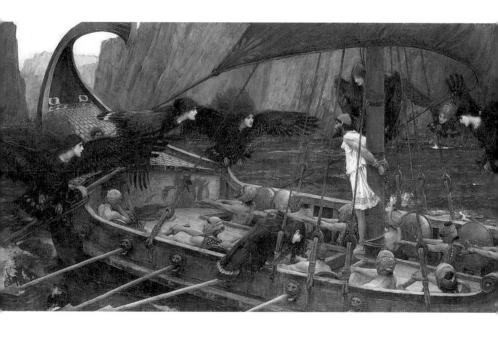

존 윌리엄 워터 하우스, 오디세우스와 세이렌, 1891, 영국 런던 내셔널 갤러리

우스 일행은 바다의 신 포세이돈이 보내는 파도를 헤치며 앞으로 나아가다 세이렌이 살고 있는 섬을 지나갑니다.

신화와 문학 속에 등장하는 여인을 아름답게 묘사하는 데 뛰어났던 19세기 영국의 라파엘전파 화가 존 윌리엄 워터하우스(John William Waterhouse, 1849~1917)는 세이렌을 많이 그린 화가 중 한 명입니다. 그가 그린 그림을 볼까요? 배 주변을 서성거리는 독수리처럼 보이는 존재가 눈에 띄셨나요? 얼굴은 여인인데 커다란 날개와 갈고리 같은 다리로 금방이라도 사냥을 나설 것만 같습니다. 이 존재가 바로 세이렌입니다.

어떤가요? 우리가 상상한 세이렌과는 좀 다르죠? 곧 있으면 이 세이렌들은 노래를 불러 뱃사람들을 유혹하고 잡아먹을 계획 중일 겁니다. 이미 한 세이렌은 뱃사람에게 다가가 유혹하고 있네요.

배 기둥에 줄로 꽁꽁 묶인 남자가 바로 오디세우스인데요. 세이렌들이 묶었냐고요? 오디세우스 스스로가 자신을 돛대에 묶어달라고 명령했습니다. 세이렌의 유혹이 얼마나 위험한지 미리 알고 있던 오디세우스는 이타나 섬을 지나는 동안 선원들에게 밀랍으로 만든 귀마개를 하라고 지시했어요. 그러나 자신은 귀마개를 하지 않았습니다. 세이렌들의 노래가 너무 궁금했거든요.

대신 세이렌들의 유혹에 따라가지 않도록 자신의 몸을 묶었습니다. 아무리 매혹적인 노래에도 묶여 있던 오디세우스는 따라갈 수 없었고, 세이렌이 부른 노래를 듣고도 유일하게 살아 돌아온 영웅이 되었죠.

세이렌이 음악가 오르페우스와의 노래 대결에서 진 충격으로 자살했다는 이야기도 있고, 제우스의 딸 중 하나인 뮤즈와 노래 대결을 했는데, 져서 날개를 모두 잃고 지금 우리가 아는 모습이 되었다는 설도 있습니다. 어

쨌든 조금 오싹한 이야기임에는 분명합니다.

　남작 직위까지 받은 영국의 인기 화가 프레드릭 레이튼(Frederick Leighton, 1830~1896)이 그린 세이렌은 젊은 청년을 꼬리로 칭칭 감아 유혹에서 헤어나오지 못하게 만들고 있습니다. 오히려 그림 속 세이렌은 노래가 아닌 육체로 어부 청년을 매혹하고 있는 듯하네요. 그가 그린 수많은 여인들은 정말 아름다운데요. 흥미로운 사실을 하나 알려 드리자면, 프레드릭 레이튼은 실제 연애를 거의 하지 않고 평생 독신으로 살았다고 합니다. 저는 늘 그가 여성을 제대로 모르기 때문에 이토록 아름답게 그린 것은 아닐까 생각하곤 합니다.

　상징주의와 초현실주의의 선구자였고, 앙리 마티스와 조르주 루오의 스승이기도 했던 귀스타브 모로(Gustave Moreau, 1826~1898)의 작품 속 세이렌은 혼자가 아닙니다. 자매로 존재하는데요. 세이렌은 주로 여럿이 몰려다니기 때문에 복수형인 세이레네스(Seirenses)라고 불리기도 합니다. 세이렌 자매들은 섬에 서서 애인을 기다리는 듯, 누군가가 오기를 간절히 바라고 있습니다. 오랫동안 노래를 들려주지 못해 고독해진 뮤지션처럼 보이네요. (70쪽 그림) 귀스타브 모로는 작품에 금박이나 은박을 잘 쓰는 것으로 알려져 있는데요. 이 작품은 크기가 비교적 작은 드로잉으로 수채화로 그렸습니다. 이 그림을 그리기 몇 년 전에 그린, 큰 유화 버전도 존재합니다.

　화가들이 그린 세이렌을 보면 하나같이 매력적입니다. '한 번 보고, 두 번 보고 자꾸만 보고 싶네.' 노래 '미인'의 가사처럼 자꾸만 보고 싶어집니다. 화가들이 그려놓은 세이렌의 미모가 아름다울수록 스타벅스 로고 속 세이렌의 매력 역시 커지는 것 같습니다.

　지금 우리가 자주 접하는 스타벅스 브랜드 로고의 주인공은 바로 세이렌

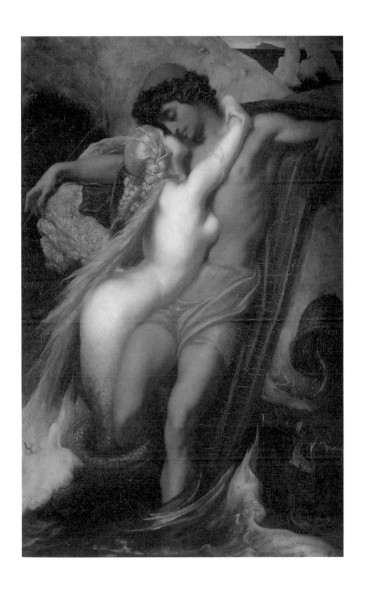

프레드릭 레이튼, 어부와 세이렌, 1857,
영국 브리스틀 뮤지엄 앤 아트 갤러리(Bristol City Museum and Art Gallery)

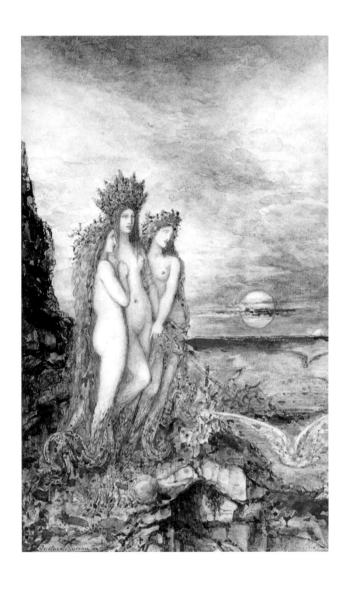

귀스타브 모로, The Sirens, 1872, 미국 메사추세츠 하버드 아트 뮤지엄

인데요. 그녀는 로고 속에서 요염하게 한 자리 차지하고 앉아 있습니다. 스타벅스는 왜 매혹적인 목소리로 선원을 유혹했던 세이렌을 로고에 활용했을까요?

스타벅스 홈페이지에 이렇게 적혀 있습니다. 세이렌이라는 인어를 심벌로 활용함으로써 초기 커피 무역상들의 항해 전통과 열정, 로맨스를 연상시키고자 했다고요. 스타벅스(Starbucks)라는 이름은 허먼 멜빌의 《모비딕(Moby Dick)》에 등장하는 피쿼드 호의 일등 항해사이자 커피애호가 스타벅(Starbuck)에게 영감을 받아 생각해 냈다고 합니다.

하지만 화가들이 그린 그림에서도 느껴지듯이 세이렌을 보면 매혹, 유혹이라는 단어가 쉽게 떠오릅니다. 마치 고운 노랫소리로 뱃사람들을 홀려 유혹했듯이, 커피 향과 쾌적한 공간으로 고객들을 유혹해 스타벅스에 자주 오게 만들겠다는 의지가 담겨 있지는 않았을까요? 우리는 길을 걷다가도, 하루에도 몇 번씩, 현대판 세이렌과 인사하고 유혹당하고 있으니 말입니다.

스타벅스 로고가 현재의 녹색 세이렌으로 변신하기까지는 몇 번의 디자인 과정을 거쳤습니다. 초기의 로고는 지금과는 다른 모습이었습니다. 1971년 테리 헤클러가 16세기 노르웨이 판화 속 세이렌의 이미지를 바탕으로 디자인한 로고 속 세이렌은 지금보다 훨씬 사실적이고 선정적입니다. 가슴과 배꼽을 자신 있게 드러냈고, 다리(꼬리)를 벌리고 우리를 바라보는 모습이 다소 부담스럽기까지 합니다.

1992년 두 번째 로고에서는 세이렌의 얼굴 크기를 확대했고, 상체 일부만 드러나게 했어요. 다리를 벌린 모습은 사라졌습니다. 유혹의 결과가 어느 정도 만족스러웠던 걸까요? 그도 그럴 것이 한국에만 1,300개가 넘는 매장이 있고, 60개가 넘는 나라에서 2만여 개에 가까운 매장을 운영하고 있

으니, 세이렌처럼 고객들을 유혹하겠다는 스타벅스의 목표는 성공한 셈입니다. 이제는 스타벅스를 얄미워하는 사람이 많아졌어도 어쩔 수 없습니다. 이미 호되게 유혹을 당한 후니까요.

스토리는 오래 전부터 사람들에게 매력적으로 다가가는 힘을 지녔습니다. 예수도 제자들에게 이야기할 때 우화와 비유를 활용했고, 셰에라자드는 천 하루 동안 왕에게 이야기를 들려주어 죽음을 면하지 않았던가요? 대중들은 브랜드 심벌과 함께 스토리를 기억하기 때문에 브랜드에 얽힌 사연이나 심벌이 지닌 스토리는 중요합니다.

신화 속 세이렌이 아름다운 여인의 이미지로 대표되지 않았더라면 스타벅스는 그녀를 로고로 사용하지 않았을 것입니다. 세이렌을 매력적 여인으로 표현해준 화가들에게 스타벅스는 고마워해야 하는 것 아닐까요?

소규모 카페가 늘어나고, 동네의 구석진 카페를 사랑하는 저조차도 바쁘고 어디를 갈까 고민하게 될 때면 홀린 듯이 스타벅스로 들어가게 됩니다. 바쁜 시간, 바쁜 거리에는 어김없이 스타벅스가 있기 때문이죠. 오늘도 저는 이 달콤한 유혹을 알면서도 당하고 말았습니다. 어느 날 문득 당신도 모르게 스타벅스에 들어와 있다면 분명히 아름다운 노랫소리로 당신을 홀린 그녀, '세이렌' 덕분일지도 모릅니다.

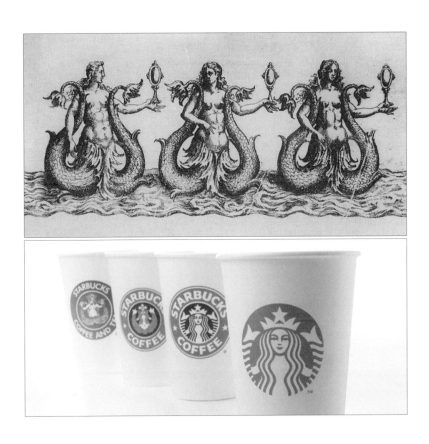

(위) Jacques Patin, 왕비의 발레 코미크의 세이렌, 1581
(아래) 스타벅스 로고의 변천사 ⓒ 스타벅스

예술가의 기분을
느끼게 해주는 독한 술

저는 그 옛날 예술가들이 마신 압생트와 같은 도수의 술을 마실 기회가 온다면, 거뜬히 한 잔 비워내고 싶다는 생각을 늘 했습니다. 19세기 말 예술가들의 일상에는 늘 '초록 요정'이라는 술이 함께했습니다. 예술가들은 이 초록 요정을 작품의 모티브로 삼았고, 초록 요정을 마시고 황홀한 영감을 얻었지요.

우리는 흔히 예술가들의 연인에게 뮤즈라는 단어를 사용합니다. 하지만 남녀의 사랑만이 예술가들에게 영감을 준 것만은 아닐 터. 그들의 뮤즈는 때로 물건에, 때로 장소에 있기도 합니다. 마치 많은 예술가들이 아름다운 술 '초록요정, 압생트'에게 마음을 빼앗긴 것처럼 말입니다.

고흐, 드가, 피카소, 랭보, 보들레르, 모파상 등 수많은 예술가들이 초록 요정을 사랑했습니다. 보들레르는 초록 요정에서 《악의 꽃》의 영감을 얻었고, 앙리 드 툴루즈 로트레크는 초록 요정을 마시는 고흐를 그렸으며, 고흐와 고갱은 카페에서 자주 초록 요정을 들이켰습니다.

초록 요정이라 불리던 술의 정체는 압생트로, 이 별명은 압생트를 매우

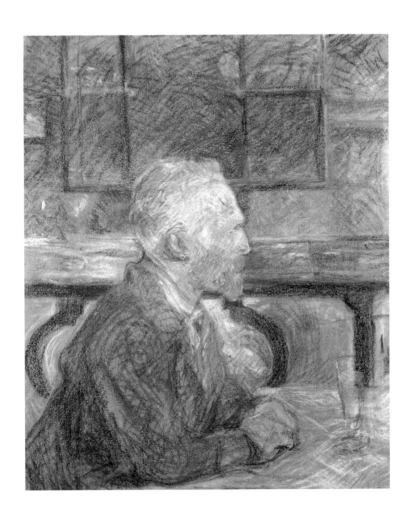

앙리 드 툴루즈 로트레크, 압생트를 마시는 반 고흐, 1887, 네덜란드 반 고흐 미술관

좋아한 작가 오스카 와일드가 붙여 주었습니다. 그는 초록요정을 마신 뒤 바닥에서 한없이 튤립이 피어나는 것을 지켜보며 영감을 얻었고 그 뒤로 창작을 위해 압생트에 자주 의존했다고 합니다. 압생트는 초록 요정 외에도 녹색 부인(dame verte), 녹색 눈의 요정(fée aux yeux verts), 녹색 뮤즈(muse verte), 녹색 눈의 뮤즈(muse aux yeux verts), 잔인한 녹색 마녀(atroce sorcière verte), 망각의 성모 마리아(Notre-Dame de l'oubli) 등의 별명으로 불렸어요.

19세기 말 파리의 벨 에포크 시대를 화폭에 담은 화가 장 베로(Jean George Beraud, 1849~1935)의 그림을 볼까요? 그림 속의 두 남녀는 함께 앉아 있지만 각자 노고를 풀러 온 듯합니다. 일상의 고단함을 압생트 한 잔에 기대 녹이고 있습니다. 저도 슬쩍 옆에 앉아 분위기에 기대고 싶네요.

프랑스의 화가이자 시인, 물리학자, 화학자, 음악가인 샤를 크로는 하루에 압생트 20잔을 마실 정도로 좋아했고, 파리의 유명한 압생트 카페를 모두 다녔다고 합니다. 그가 남긴 시를 볼까요?

위(胃)라는 위는 모두가 (Comme bercée en un hamac)
넘쳐흐르는 압생트 속에서 갈피를 잡지 (La pensée oscille et tournoie,)
못하는 이 시간, 해먹에 몸이 흔들리듯 (A cette heure où tout estomacdnl)
생각도 흔들리며 맴돈다. (Dans un flot d'absinthe se noie.)

온통 에메랄드빛인 이 시간, (Et l'absinthe pénètre l'air,)
압생트는 대기로 스며들어 (Car cette heure est toute émeraude.)
배회하듯 기웃거리는 (L'appétit aiguise le flair)
코들의 후각을 자극한다. (De plus d'un nez rose qui rôde.)

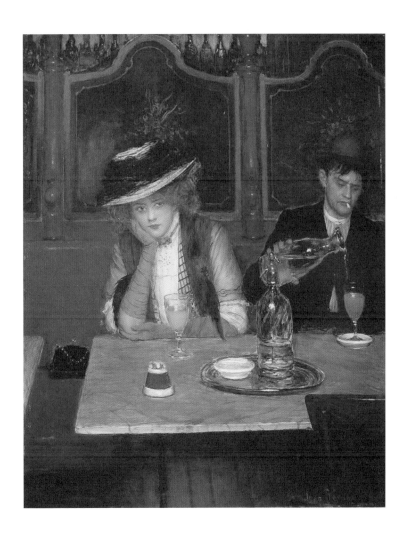

장 베로, 압생트 마시는 사람, 1908

강렬한 감색 커다란 눈의 (Promenant le regard savant)

숙련된 시선으로 두루 살피며, (De ses grands yeux d'aigues-marines,)

자신의 콧구멍 어루만지는 바람 (Circé cherche d'où vient le vent)

어디서 불어오는지 살피는 키르케. (Qui lui caresse les narines.)

저녁을 먹고 있는 모르는 사람들을 향해, (Et, vers des dîners inconnus,)

저녁 안개의 오팔빛을 가로 질러 (Elle court à travers l'opale)

달려간다, 그녀. 샛별은 연초록 (De la brume du soir. Vénus)

하늘에서 빛나고 있고. (S'allume dans le ciel vert-pâle.)

– 녹색 시간 (L'heure verte)

압생트라는 표현은 라틴어 압신티움(Absinthium)에서 유래했습니다. 주원료를 쑥과의 하나인 웜 우드에서 추출했는데, 이 과정에서 환각 효과를 일으키는 연두색 화학 성분이 추출됩니다. 쌉싸름한 그대로 먹으면 너무 써서 물과 설탕으로 희석해서 마셨어요. 당시 증류주 회사마다 차이가 있긴 했지만 알코올 함유향이 40%에서 많게는 90%까지 이르는 독주였습니다.

압생트는 1792년 스위스에 망명 중이던 프랑스 의사 앙리 루이 페르노(Henri-Louis Pernot)가 상업적으로 생산하기 시작했습니다. 사실 처음에는 치료의 목적으로 쓰였습니다. 프랑스가 알제리를 침공했을 때도 말라리아에 대처하기 위해 병사들에게 보급되었죠. 더운 날씨에 병사들은 압생트를 마시며 묘한 맛에 중독되었습니다. 결국 그 병사나 장교들이 다시 프랑스로 돌아가 압생트를 알리면서 본격적으로 유행했습니다.

처음 출시됐을 때는 가격이 다소 비쌌어요. 식민지에서 돌아온 장교들이

파블로 피카소가 만든 압생트 전용 도자기 잔, 1914
© 2019 - Succession Pablo Picasso - SACK (Korea)

파리의 고급 카페에서 마시는 것을 보고 호기심에 부르주아들도 따라 마시기 시작합니다. 차츰 가격이 낮아진 1870년경에는 온 국민이 다 마실 수 있을 정도로 부담 없는 가격이 되었고, 그제야 가난한 예술가들도 압생트를 마실 수 있었습니다.

1880년경에 압생트는 '국민 술(boisson nationale)'이라는 별명을 얻었습니다. 심지어 당시 파리에서는 저녁 5시부터 7시까지를 '녹색 시간(l'heure vert)'이라고 부를 정도였습니다. 이렇듯 초록 요정을 마시러 카페에 가는 일이 사람들에게 좋아하는 습관이자 의식으로 자리 잡습니다. 제가 압생트를 마시러 가는 일에 의식이라는 단어까지 쓴 이유는 압생트를 마시는 법이 단순하지만은 않았기 때문입니다.

압생트는 마시는 순서가 있는 술이었습니다. 우선 압생트가 든 술잔 위에 작은 구멍들이 뚫린 긴 수저를 올려놓습니다. 수저 위에 각설탕을 올리고,

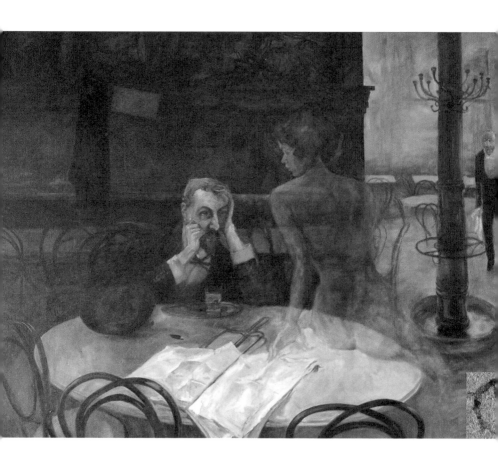

빅토르 올리바, 압생트를 마시는 사람, 1901, Cafe Slavia

그 위에 물을 한 방울씩 떨어뜨립니다. 천천히 녹은 설탕물이 술잔 속을 흘러 내려 압생트와 섞입니다. 설탕물이 섞일 때마다 서서히 녹색이 옅어져 마침내 흰색처럼 바뀝니다. 그때 비로소 한 모금 들이켰죠.

당시 사람들은 압생트가 희석되는 과정을 즐겼습니다. 화가들의 그림을 보면 잔 위에 수저가 놓인 모습을 볼 수 있고, 이미 희석됐을 때는 술이 흰색으로 변해 있는 걸 알 수 있습니다. 피카소는 압생트를 너무 좋아해 압생트 전용 잔과 숟가락도 만들었습니다. 전용 잔 위에 각설탕을 올려두는 스푼이 있고, 아래로 회오리처럼 또르르 희석된 술이 내려가는 과정을 볼 수 있게 되어 있어요. 피카소는 압생트를 마시는 과정까지 즐겼던 거죠.

가난한 예술가들에게 높은 도수를 지닌 초록 요정의 매력은 치명적이었습니다. 조금만 먹어도 잘 취해서이기도 했거니와 가격이 싸서 와인보다 몇 배나 고마운 술이었지요. 고흐와 고갱도 르 탕부랭 카페(Café Le Tambourin)에서 자주 압생트를 마셨습니다.

그런데 이 독한 압생트를 마시고 요정에서 지옥으로 변하는 과정이 순식간에 일어났습니다. 사람들이 압생트를 마시고 정신 착란이나 시각장애 증세를 보이기 시작했거든요. 고흐도 압생트 중독으로 녹색 괴물의 환영을 보고 귀를 자른 것 아니냐는 소문이 돌았습니다. 1908년, 스위스의 한 농민이 압생트를 마시고 일가족을 살해하자 드디어 세상이 발칵 뒤집혔습니다. 이때 초록요정은 '에메랄드 지옥'이라는 새로운 별명을 얻었습니다. 당시 항간에는 압생트로 인해 와인 판매량이 줄자 일부러 금지령을 내린 것 아니냐는 의견도 있었습니다.

1910년, 스위스가 압생트 제조와 판매를 금지했고, 1915년에는 프랑스에서도 압생트 제조와 판매 금지령을 내립니다. 1980년대 유럽연합에서 다시

압생트 제조와 판매를 허락하고, 100년이 지난 2005년에 이르러서야 스위스에서도 도수가 낮은 압생트를 판매하기 시작합니다. 후인 근래에 와서야 압생트의 부작용이 높은 도수에 있는 것이지 환각 작용과 무관하다는 인식이 생겼습니다.

앞의 그림은 압생트를 표현한 그림 중 가장 압권이라고 생각하는 작품입니다. 빅토르 올리바(Viktor Oliva, 1861~1928)는 널리 알려지진 않았지만, 체코의 화가이자 일러스트레이터로 북 디자인부터 포스터, 카페 벽화까지 넓은 영역에서 활동했습니다. 프라하와 뮌헨에서 공부한 그는 파리에서 압생트의 매력에 빠지고 맙니다. 판매 금지됐던 압생트를 다시 만든 곳도 빅토르 올리바의 나라 체코였습니다. 그래서 이런 신묘한 작품이 나온 것이겠지요.

그림에 보이는 반투명의 초록빛 여인이 바로 압생트입니다. 술을, 테이블 위에 엉덩이를 걸쳐 앉고 괴로워하는 남자를 바라보는 여인으로 표현하다니요. 빅토르 올리바의 상상력이 극에 달했나 봅니다. 멀리서 이 장면을 지켜보는 가게 점원에게는 녹색 여인이 보일까요? 그림 속의 남자에게 과연 압생트가 요정이 될지 지옥이 될지 지켜봐야겠어요. 여전히 체코 프라하의 카페 슬라비아(Cafe Slavia)에는 이 작품이 걸려 있습니다.

프랑스 화가 알베르 메냥(Albert Maignan, 1845~1908)의 작품을 볼까요? 작가의 작업실에 바람처럼 날아온 녹색 옷을 입은 여인은 압생트를 의미합니다. 일어서려는 작가의 머리를 붙잡고 강한 눈빛을 뿜어내며 영감을 불어넣어주고 있는 듯해요. 작가는 우리를 바라보며 웃고 있어요. 좋은 아이디어가 생각난 것일까요? 휘청거리다가 다시 자리에 앉아 글을 마무리할 것 같네요. 마감에 쫓기는데 글이 써지지 않을 때 저에게도 이런 초록 요정이 날아오면 좋겠네요.

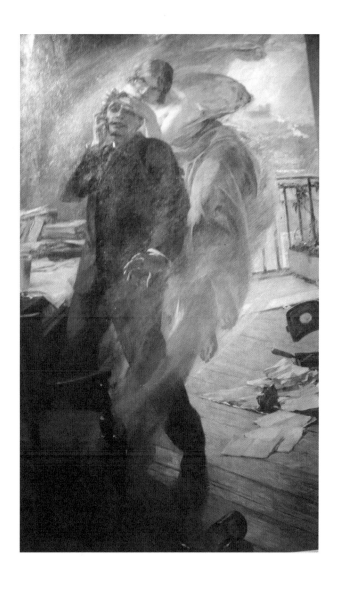

알베르 메냥, 압생트를 마시는 사람, 1876

세상 모든 유혹은 치명적입니다. 고혹적이고 아름다운 여인이 그렇고, 독을 품은 버섯이 그렇습니다. 어쩌면 유혹의 반대말은 감내해야 할 고통일지도 몰라요. 그 유혹이 요정으로 바뀔지, 지옥으로 바뀔지는 수용하는 자의 관점에 달려있습니다.

우연히 얼마 전 친구와 압생트를 마셨어요. 내심 '드디어! 지금이다! 이제 나에게도 아주 큰 영감이 찾아올 거야!' 생각했죠. 하지만 입에 대자마자 용처럼 불을 뿜을 것 같아서 도저히 못 마시겠더라고요. 저에게 압생트는 예술적 영감을 주는 술이 아니라 정신이 번쩍 들게 만드는 술이었어요. 이 독한 술을 기꺼이 즐겼다는 건 그들이 살던 세상이 지금보다는 괴로웠기 때문일까요? 우리는 현실이 늘 지옥 같다 말하지만, 전 수많은 식민 정책이 오가고 전쟁의 공포에 사로잡혀 살던 그 시절보다는 지금 태어난 것이 감사하다고 생각하는 편입니다.

아무튼 다음날 저는 압생트가 과거 불법이었다는 생각에 혹시 압생트 때문에 경찰에 잡혀가는 건 아닐까 노심초사하며 하루를 보냈습니다. 함께 압생트를 마신 친구가 저의 고민을 알고서 이렇게 말하더라고요. 걱정 말라고. 대형마트 주류 코너에서 판다면서요. 여전히 제 스마트폰 검색 창에는 '압생트 불법' '압생트 벌금' '압생트 한국에서 먹어도 되나요?' 같은 문장이 남아있습니다.

이 책을 읽는 여러분들도 영감이 떠오르지 않을 때는 오스카 와일드처럼, 고흐처럼 압생트를 드셔 보세요. 각설탕을 스푼 위로 올리고 물을 부으면 그 옛날 피카소나 고흐가 된 것 같은 기분이 들더라고요.

테트리스 게임 속 그 성당!

세계적 게임 테트리스. 이삿짐을 차곡차곡 정리할 때도, 아이가 가지고 노는 블록을 볼 때도 생각나는 바로 그 게임. 테트리스의 시작 화면에 있는 건축물은 성 바실리 대성당입니다. 1984년 테트리스 게임 개발 당시 미국과 소련은 냉전 관계였지만, 게임을 개발한 모스크바 과학 아카데미 연구원 알렉세이 파지노프가 러시아 전통 퍼즐인 펜토미노에서 아이디어를 얻어 게임 첫 화면에 성 바실리 대성당의 이미지를 넣습니다.

성 바실리 대성당. 비잔틴 양식과 러시아 전통 목조 건축 양식이 조화를 이루는 이 성당은 러시아 교회 건축의 백미로 불립니다. 이탈리아 건축가인 파르마와 보스토니크가 지었다고 알려졌으나 두 사람이 동일 인물이라는 설도 있습니다. 이유는 보스토니크의 별명이 파르마였다는 후일담도 있기 때문입니다. 성당의 이름은 존경받던 예언자 바실리의 이름에서 유래했습니다.

16세기. 몽고군과의 전투에서 승리한 모스크바 대공국 황제 이반 4세는 러시아가 스웨덴 같은 외국에 위협을 받던, 어지러운 시기의 리더였습니다.

200여 년간 러시아를 점령했던 몽골의 카잔칸국을 항복시키고 승리를 기념하기 위해 모스크바 붉은 광장에 성당을 지으라고 명령합니다. 1555년에 시작된 성당 건축은 무려 5년이라는 시간 동안 진행됐고 많은 사람이 성당의 아름다움에 탄복하죠.

지독한 아름다움은 치명적인 욕심을 부를 때도 있는 법. 이반 4세는 설계를 담당한 파르마와 보스토니크에게 섬뜩한 명령을 내립니다.

"여봐라. 이 건축가들이 다시는 똑같은 건물을 짓지 못하도록 눈을 파서 장님을 만들어라!"

누군가는 이 이야기가 사실에 근거한다고 하고, 누군가는 소문이라고도 합니다. 후에 건축가들이 활동한 기록이 있어 눈이 보이지 않는 상태라면 활동하지 못했을 것이라는 반증이 있거든요. 성 바실리 대성당의 아름다움을 탐낸 영국 여왕이 건축가에게 작업을 의뢰하자 독살 당했다는 설도 있습니다. 어쩌됐건 성 바실리 성당의 아름다움을 세상에 알리기에 충격적인 이야기임은 확실합니다.

성 바실리 대성당의 한가운데에 있는 첨탑은 높이가 총 47미터이고, 주변의 작은 탑들은 엄마가 사온 빨간 망에 옹기종기 모여 있는 양파들을 닮았습니다. 그 양파들에 오색빛깔 곱게 색칠을 한 듯합니다. 외모도 훌륭한데 똑똑하기까지 한 사람들을 보면 샘이 나듯 성 바실리 대성당도 그렇습니다. 신비스러운 외형에 추운 러시아 날씨를 이겨낼 좁은 창문을 겸비해 실용성마저도 훌륭하지요. (나무가 많은 러시아에서는 오래전부터 목조 건축이 발달했습니다.)

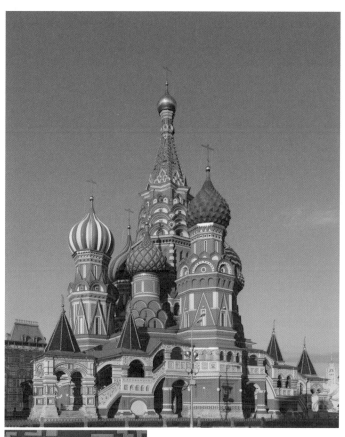

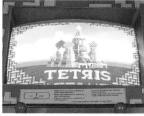

(위) 성 바실리 대성당
(아래) 테트리스 게임 속 성 바실리 대성당

"여봐라. 이 건축가들이 다시는 똑같은 건물을
짓지 못하도록 눈을 파서 장님을 만들어라!"

모스크바를 중심으로 국가가 통일된 15세기 말부터 16세기 초까지는 유럽의 건축술이 들어와 모스크바의 풍경이 점차 변합니다. 그럼에도 성 바실리 대성당의 양식은 가장 독특하고 기묘합니다. 단층처럼 보이는 커다란 기단 위에 높은 탑을 올리고 양파 형태를 한 예배당 8개가 중심을 감싼 형태입니다. (8개의 돔은 카잔칸과의 8번의 전투를 상징합니다.) 심지어 시간이 지날수록 색채를 덧칠해 더욱 화려해졌습니다.

화가들은 자신과 함께 살아가던 대상들을 그림으로 남겼습니다. 성 바실리 대성당도 예외는 아니었습니다. 여러 러시아 화가들의 그림 속에서 이제는 박물관이 된 성 바실리 대성당을 살펴볼 수 있습니다.

러시아의 위대한 역사 화가로 불리는 바실리 수리코프(Vasily Ivanovich Surikov, 1848~1916)는 귀족의 초상화에 열정을 보이던 당대 화가들과는 다르게 핍박 받는 민중이나 체제에 저항하는 혁명가들을 주제로 삼았습니다. 또한 과거의 사건 중 당대 민중들이 느끼는 현실적 문제와 연결되는 사건이 있다면 서슴없이 그림 주제로 삼아 표현했습니다. 수리코프는 민중들에게 작품을 보여주려고 화폭을 들고 이리저리 이동하며 전시했다고 하여 '이동파'라고도 불립니다.

〈수비대 처형 날의 아침〉이라는 작품은 그를 유명 인사로 만든 작품이자 그가 최초로 발표한 작품이며, 러시아의 역사를 그림으로 기록하고자 했던 의지가 돋보이는 작품입니다. 표트르 대제가 권력을 잡던 시절, 군 개혁에 반대하는 친위 수비대들은 강력히 봉기합니다. 반란에 가담한 수비대들은 결국 처형을 당하는데, 첫날 5명의 목이 베인 후로 6개월간 2천 명 넘는 사람들이 참수를 당합니다. 그림 속 모델들은 화가 수리코프의 지인들이었습니다. 피바람이 불었던 그날, 붉은 광장에는 처형 광경을 묵묵히 지켜보는

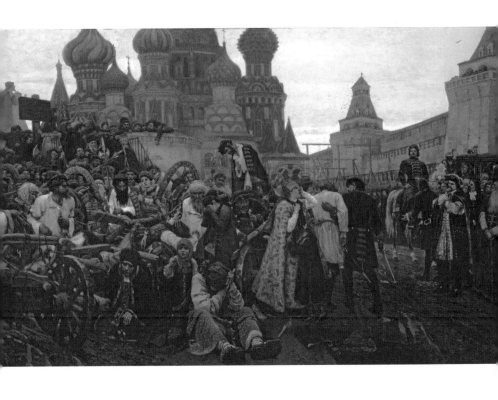

바실리 수리코프, 수비대 처형 날의 아침, 1881, 러시아 모스크바 트레치야코프 미술관

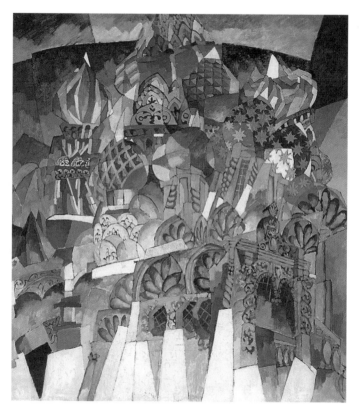

아리스타크 렌트로푸, 성 바실리 대성당, 1913, 러시아 모스크바 트레치야코프 미술관

성 바실리 대성당이 있었습니다.

그렇다면 성 바실리 대성당을 주제로 한 또 다른 미술 작품은 어떤 것들이 있을까요? 러시아의 입체파 화가 아리스타크 렌트로푸(Aristarkh Lentulov, 1882~1943)의 그림 속 성 바실리 대성당은 경쾌합니다. 실제 렌트로푸는 러시아 전통 목조 건축과 민속 예술에 관심이 많았습니다. 사방으로 울퉁불퉁, 다양한 각도를 표현한 모습이 파블로 피카소의 입체주의와도 참 닮았습니다. 아니나 다를까 그는 프랑스에서 유학했고 실제로 로베르 들로네(Robert Delaunay, 1885~1941)가 창시한 오르피즘에 감동 받았습니다.

하지만 피카소와 로베르와 화풍이 다른 이유는 그가 프랑스 유학 후 돌아와 자신만의 화풍을 만들어나가려고 노력했기 때문입니다. 제 눈에 아리스타크 렌트로푸의 작품은 색을 세다 지칠 정도로 풍부한 색감이 특징입니다. 나뉜 면마저도 찬란해 보이는 배부른 작품이라고 해야 할까요? 1910년부터 1년간 파리에서 공부하며 입체파 화가들과 교류하고 조국 러시아로 돌아온 렌트로푸는 훗날 러시아의 아방가르드(전위예술)한 아티스트들에게 큰 영향을 주는데요. 특히 추상미술로 유명한 바실리 칸딘스키(Wassily Kandinsky, 1866~1944)와 카지미르 말레비치(Kazimir Severinovich Malevich, 1878~1935)가 그의 영향을 받았습니다.

렌트로푸가 파리 여행 중 피카소와 로베르, 페르낭 레제(Fernand Leger, 1881~ 1955)와 교류하며 러시아 스타일의 입체파 그림을 널리 알렸다면, 콘스탄틴 유온은 카미유 피사로를 비롯한 인상파 화가들과 교류했습니다. 유온의 그림을 보면 대상을 표현하는 방식이 정교하지는 않아도 부드러운 묘사가 보는 사람을 편안하게 합니다. 많은 사람들이 일요일 오후 붉은 광장에 모였습니다. (92쪽 그림) 제목에서 알 수 있듯이 부활 주 바로 일주일 전인 '종려주

(위) 콘스탄틴 유온, 붉은 광장의 성지주일(종려주일), 1916,
러시아 모스크바 트레치야코프 미술관
(아래) 페도르 알렉세프, 붉은 광장, 1801 , 러시아 모스크바 트레치야코프 미술관

일' 주간입니다. 이 시기에는 미사 전에 성지 축성과 성지 행렬을 했기에 붉은 광장에 수많은 사람이 모여 바쁘게 행사를 준비하고 있습니다.

페도르 알렉세프(Fedor Alekseev, 1753~1824)가 그린 성 바실리 대성당 풍경은 상반된 이미지를 안고 있는 듯합니다. 웅장하면서도 귀엽고, 소란스러워 보이면서도 한산하고, 어두우면서도 밝고. 그림이 화가를 닮는 것인지 화가가 그림을 닮는 것인지. 젊은 시절 유명한 풍경 화가였던 그는 말년에 점점 인기가 추락해 빈곤하게 지내다 세상을 떠났습니다. 돈 한 푼 없던 그를 위해 아카데미에서 장례식 비용을 지불해 주었습니다.

파리의 화가들이 수없이 에펠탑을 그렸듯이, 러시아의 화가들은 모스크바의 성 바실리 대성당을 그렸습니다. 화가들이 자기 나라와 문화를 대표하는 건축물을 그린 그림에는, 그 시대를 살던 사람들의 상황과 마음도 담겨 있죠. 1560년대 완성된 성 바실리 대성당은 슬프고 참혹한 러시아의 역사적 순간에도, 기쁘고 소소한 러시아의 일상적 순간에도, 늘 그 자리에 있었습니다.

하루에도 급격히 변하는 세상에서, 매일 마음이 바뀌는 변덕쟁이 애인 옆에서, 우리는 종종 지칩니다. 그럴 때면 몇 백 년 이상 말없는 증인이 되어 살아가는 건축물을 보면서 엄숙해집니다. 날씨보다 심한 우리의 감정 기복도 그들이 묵묵히 지켜봐 주는 것 같아서요.

포레스트 검프의 운동화에
여신이 있었다니

오래전 감명 깊게 본 영화 〈포레스트 검프〉의 첫 장면이 떠오릅니다. 바람에 흩날리는 깃털이 교회의 탑 위로, 자동차 위로, 남자의 어깨 위로, 낡은 운동화 위로 살포시 내려앉았습니다. 혼자 우두커니 벤치에 앉은 포레스트 검프는 이런 말을 합니다.

"우리 엄마는 운동화를 보면 그 사람을 알 수 있다고 했어요."

영화 속 앵글은 포레스트 검프가 신고 있는 나이키 운동화의 빨간 로고를 보여줍니다. 앞은 오동통하고 뒤는 제비꼬리처럼 날렵한 부메랑 모양의 나이키 로고는 한번 본 사람은 잘 잊혀지지 않을 만큼 심플하면서도 힘이 있었습니다. 저는 그 장면에서 주인공은 왜 아디다스도, 퓨마도 아닌 나이키를 신고 있을까, 라는 의문을 가졌었습니다.

생각해 보면 영화 속 포레스트 검프의 일생은 미국의 역사와 함께합니다. 엘비스 프레슬리가 포레스트 검프의 집에 방문했을 때도 그랬고, 미국을

나이키 로고
ⓒ 나이키

대표하는 미식축구가 등장하는 것도 그렇고, 포레스트 검프가 케네디 대통령을 만난 일, 독립전쟁부터 베트남전쟁까지 가족 대대로 군인이었던 댄 중위, 댄 중위가 투자한 애플사까지….

〈포레스트 검프〉라는 영화는 1960년대부터 80년대까지 미국의 근현대 사회를 상징하는 대표적인 이야기들을 보여줍니다. 그래서 당시에는 포레스트 검프의 성공 신화를 보고 검프처럼 착하고 단순하고 성실하게 살아가야겠다고 생각하게 만드는 현상이 퍼져 '검피즘(gumpizm)'이란 신조어가 생길 정도로, 검프라는 인물은 미국의 초상의 일부가 되었습니다. 그렇다면 나이키 운동화는? 나이키 역시 미국의 근현대사를 대표하는 스포츠 기업입니다. 심지어 포레스트 검프가 신었던 코르테즈는 나이키의 첫 번째 운동화입니다.

어린 시절의 저도 영화 속 나이키의 부메랑 마크가 너무 선명해서 같은 운동화를 사고 싶어 안달났던 적이 있어요. '나이키'에 로망을 가진 게 어디 저뿐일까요? 지금도 나이키는 새로운 모델이 나오면 숱한 팬들을 밤새서 기

다리게 하고, 소장 가치를 몇 배로 올려줍니다. 나이키라는 브랜드는 미국 역사상 가장 유명한 스포츠 브랜드이자 하나의 문화인 것입니다.

1964년, 필 나이트와 빌 바우어만은 운동화, 운동복, 운동 용품 등을 제작해 판매하는 스포츠 용품 회사 나이키를 창업합니다. 1971년, 새로운 나이키 로고 디자인을 찾던 필 나이트는 포틀랜드 주립대학에서 그래픽 아트를 전공하던 학생 캐롤린 데이비슨에게 디자인을 의뢰했죠. 당시 캐롤린 데이비슨이 디자인한 로고들 중 필 나이트의 마음을 확실히 잡아끈 로고는 없었습니다. 하지만 지금의 나이키 로고가 가장 나은 듯하여 35달러를 주고 채택합니다.

스우시(Swoosh, 휙 소리를 내며 움직인다는 의미)라고 불리는 이 로고는 승리의 여신 니케의 가장 특징적인 부분인 날개를 형상화해 디자인한 것입니다. 시간이 지나고 나이키가 명실상부 최고의 스포츠 브랜드로 자리매김하면서 로고의 가치 역시 덩달아 올라갑니다.

캐롤린 데이비슨은 나이키 로고를 만들 때 승리의 여신 니케의 날개를 옆에서 본 모습에서 영감을 얻었습니다. 신화 속 승리의 여신 니케의 영어식 이름이 나이키, 로마식 이름이 빅토리아입니다. 니케는 티탄 신족의 하나인 팔라스와 저승에 흐르는 강의 여신인 스틱스 사이에서 태어났습니다.

니케의 가족 구성원을 살펴보면 그녀가 왜 승리의 여신인지 이해가 갑니다. 그녀의 형제들은 경쟁심을 뜻하는 젤로스, 힘을 뜻하는 크라토스, 폭력을 뜻하는 비아와 남매지간이지요. 신화 곳곳에 등장하며 승리의 수호신이 되었던 니케를 많은 예술가들은 작품으로 표현했습니다.

특히 1863년 터키 아드리아노플(Adrianople)의 부총독 샤를 샹프와조가 사모트라케 섬에서 발견해 지역의 이름이 붙은 〈사모트라케의 니케〉는 니

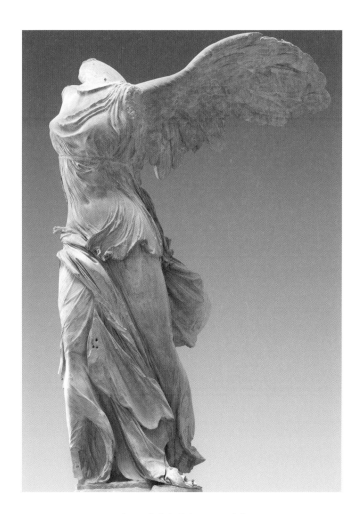

사모트라케의 니케, BC 190년경

케를 표현한 많은 작품들 중에서도 단연 압권입니다. 발견 당시 100토막 넘게 산산조각 나 있던 이 조각상을 루브르 복원 팀이 최선을 다해 복원해냅니다. 루브르 박물관의 중앙 계단에 서서, 바람에 맞서며 앞으로 나아가는 듯한 그녀의 모습은 늘 아찔하리만큼 당당합니다. 얼굴과 팔이 없어도 당찬 날개와 펄럭이는 니케의 옷자락은 상상력을 무한으로 자극합니다.

고대 그리스에서는 항구 주변이나 신전 주변에 니케 조각을 설치했습니다. 실제 이 작품은 하늘에서 니케가 뱃머리의 앞에 내려앉은 듯한 형상으로 위치했었죠. 출항하는 배마다 니케의 보호를 받은 것입니다.

플랑드르 출신의 프랑스 화가이자 루이 13세의 궁정화가였던 필리프 드 샹파뉴(Philippe de Champaigne, 1602~1674)는 승리의 여신으로부터 면류관을 받고 있는 루이 13세의 모습을 그림에 담았습니다. 승리의 여신 옆에는 제우스가 있어야 하는데, 제우스가 있어야 할 자리에 절대 권력을 지닌 프랑스 왕을 그린 것입니다. 이 시기 그림에 들어간 요소는 단 하나도 허투루 그려지지 않습니다. 아주 작은 이미지도 의미가 있기에 이런 작품을 볼 때 시대의 약속과도 같은 도상학에 호기심이 생기는 것입니다.

20세기 초반 러시아 출신의 일러스트레이터이자 패션디자이너였던 에르떼(Erte, 본명 Romain de Tirtoff, 1892~1990)가 표현한 니케는 여성성이 극대화되었습니다. 그녀 앞에 펼쳐진 넘실대는 푸른 물결들이 승리의 여신의 존재를 드라마틱하게 만듭니다. 저는 이 작가가 너무 앞서나간 아티스트였다고 확신합니다. 그래픽 아트가 대중화되기 전 초석을 다진 그림이 많기 때문입니다. 1915년부터 1937년까지 에르떼는 〈바자〉의 표지를 200점 넘게 디자인합니다.

그 외에도 니케는 많은 예술가의 작품 속에 등장하고 브랜드에 영감을

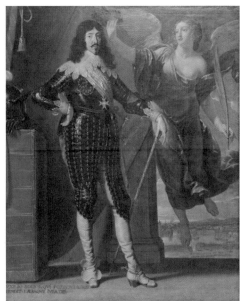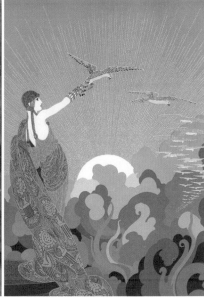

(왼쪽) 필리프 드 샹파뉴, 승리의 여신으로부터 면류관을 받는 프랑스의 왕 루이 13세,
1628~1635, 프랑스 루브르 박물관
(오른쪽) 에르떼, 니케의 날개, 1919, © Sevenarts Ltd/DACS - SACK, 2019

주었습니다. 세계 3대 명차 중 하나인 롤스로이스의 앞부분에 작게 매달린 플라잉 레이디 역시, 조각가 사익스가 루브르 박물관에서 본 사모트라케의 니케에서 영감을 얻어 만들었고, 미국 육군의 나이키 미사일도 니케의 이름에서 따왔습니다. 하지만 뭐니 뭐니 해도 니케 덕을 가장 많이 본 브랜드는 앞서 말한 나이키가 아닐까요? 나이키가 승리의 여신 니케를 브랜드 이름과 로고로 선택한 것은 신의 한수였습니다. 예상대로 니케는 나이키에게 꾸준히 승리의 미소를 지어주었고, 그녀의 날개를 닮은 로고 역시 브랜드 신화를 만드는 데 큰 역할을 했습니다. 니케가 제우스의 승리를 이끈 수행 비서였던 것처럼 나이키의 성공도 이끌어 준 것입니다.

니케가 올림피아에서 열린 경기마다 선수들을 우승으로 이끌며 축원했듯이, 나이키 역시 세계적인 스포츠 경기마다 선수들의 운동화와 운동복으로 자신들의 존재를 알리고 있습니다. 결국 승리의 여신 니케(Nike)는 나이키라는 브랜드가 꿈꾸는 이상향이자 의미 그 자체가 아닐까요? 영화 속 포레스트 검프의 대사를 변형해 이야기를 마칩니다.

"우리 엄마는 로고를 보면 그 기업의 성격을 알 수 있다고 했어요."

천천히 벗겨서 보시오

"앨범 커버는 앨범의 첫 순간이다. 그것은 음악으로 들어가는 관문이다. 당신은 앨범 상점에서 뭘 사야 하는지 알고 있지만, 앨범을 집어 드는 순간 당신을 음악으로 이끄는 이미지에 늘 흥분한다."

비틀즈의 앨범 커버를 디자인한 팝 아티스트 피터 블레이크(Peter Blake)가 남긴 말입니다. 역사상 수많은 아티스트가 뮤지션의 앨범 디자인에 참여했습니다. 팝아트의 특성 중 하나가 대량 생산을 통해 대중에게 전달된 이미지를 활용하는 것인데, 이는 대중들에게 '앨범'이라는 매체가 무한히 전달되는 방식과 맥락적으로 흡사하기 때문에 팝아트 작가들은 1950년대 이후 적극적으로 자신들의 예술을 앨범 커버에 시각예술로 구현했습니다.

때로는 뮤지션의 유명세로 인해 아티스트의 작품이 조명되기도 했고, 때로는 아티스트가 유명해져 뮤지션들의 앨범 역시 인기를 얻은 경우도 있습니다. 음악과 미술은 예술가의 심상을 표현해낸다는 공통점이 있기에 아티스트와 뮤지션이 만나 탄생된 앨범 커버를 살펴보는 일은 참 흥미롭습니다.

앤디 워홀의 '바나나 앨범' - 벨벳 언더그라운드 × 앤디 워홀

미국을 대표하는 팝 아티스트 앤디 워홀(Andy Warhol, 1928~1987)은 일생 동안 50여 편에 달하는 앨범 커버 제작에 참여합니다. 그중 가장 유명한 앨범은 '벨벳 언더그라운드'가 아닐까요? 1965년 워홀은 락 밴드 벨벳 언더그라운드의 매니저이자 기획자가 됩니다. 이듬해 그는 벨벳 언더그라운드와 연계해 무대를 장식하기도 하고, 〈벨벳 언더그라운드와 니코〉라는 영화를 만들기도 합니다. 니코는 이 영화로 유명해집니다. 그녀는 워홀이 발견한 아방가르드 아티스트이자 모델이었고, 객원 멤버였던 것이죠. 워홀은 1966년 4월 7일자 〈빌리지 보이스〉에 "니코와 벨벳 언더그라운드와 함께 춤추며 신나게 놀고 싶지 않으세요?" 라는 문구를 넣은 광고를 내서 〈더 벨벳 언더그라운드 & 니코〉 앨범을 히트시킵니다.

1966년 워홀은 실크 스크린 기법을 활용하여 앨범 커버를 제작하고 이 앨범은 음악과 함께 유명해집니다. 바로 이 앨범이 바나나 스티커를 벗길 수 있도록 제작한 일명 '바나나' 앨범입니다. 워홀은 당시 누구도 시도하지 않았던 개념을 앨범에 도입했습니다.

당시 앨범의 노란 바나나 옆에는 "천천히 벗겨서 보시오."라는 글씨가 있었어요. 때문에 당시 이 앨범은 외설적이라는 비판을 받았죠. 워홀은 바나나 껍질 스티커를 벗기면 안에서 핑크빛 바나나가 나오게 했는데요. 이는 노골적으로 남성의 성기를 은유했다고 비춰져 당시 엄청난 이슈를 만들었습니다. 사람들의 비난과 추가 인쇄비로 인해 결국 스티커는 사라집니다.

앨범 커버는 워홀과 밴드 이름을 더 크게 배치하는 것으로 바뀌죠. 훗날 초기에 발매된 스티커가 포함된 앨범은 비싼 가격으로 수집가들의 컬렉션

천천히 벗겨서 보시오

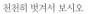

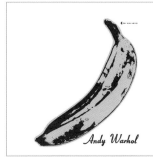
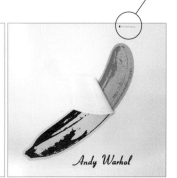

(위) 앤디 위홀이 프로듀싱한 벨벳 언더그라운드&니코의 앨범 표지 커버
(아래) 벨벳 언더그라운드와 앤디 위홀

대상이 되기도 했지만, 처음엔 외면을 받았습니다. 하루 만에 녹음된 이 앨범은 음악도 낯선데다 녹음 상태도 거칠었거든요.

이듬해 영국에서 팝 아티스트 피터 블레이크가 디자인한 비틀즈의 여덟 번째 정규 앨범인 〈서전 페퍼스 론리 하츠 클럽 밴드 (Sgt. Pepper's Lonely Hearts Club Band), 1967〉가 전 세계적으로 3천 2백만 장의 판매고를 올린 것에 비한다면 벨벳 언더그라운드의 인기는 비교적 저조했습니다. 하지만 그들의 독특한 음악은 록의 역사에 새로운 페이지로 남았습니다. 앤디 워홀은 1971년도에 롤링 스톤즈의 〈스티키 핑거스(Sticky Fingers)〉 앨범에서도 앨범 커버의 청바지 지퍼를 구매자가 내릴 수 있게 하는 실험적인 형식의 앨범 커버를 만들었습니다.

줄리안 오피 × 블러(Blur)

이번 주에 제가 오랜만에 반복해 들은 노래는 영국의 90년대를 주름잡은 브릿팝 밴드 '블러(Blur)'입니다. 오아시스만큼이나 멋진 밴드지만 오아시스의 인기 때문에 상대적으로 국내에서는 덜 알려진 데뷔 30년 차 영국 밴드죠. 앨범 커버는 18년 전 줄리안 오피의 작업입니다. 반갑죠?

줄리안 오피(Julian Opie, 1958~)는 영국 출신의 팝 아티스트로 영국 골드 스미스 칼리지 졸업 후 서울을 비롯한 전 세계에 작품을 전시하며 인기를 쌓았습니다. 회화, 디자인, 조각, 미디어아트 등의 표현 방식으로 인물과 풍경을 간결하게 표현하는 픽토그램 스타일의 작품으로 유명합니다.

최근에는 각 도시별 걷는 사람들을 주제로 한 작품을 진행하고 있으며,

부산에서도 전시를 한 바 있습니다. 한국에서는 서울역 앞에 있는 국내 최대 오피스 빌딩 중 하나인 서울스퀘어(옛 대우센터빌딩)에 걸어가는 사람들 미디어 〈파사드〉를 전시해 대중들에게 공감을 얻었습니다.

맨체스터 노동자 출신의 자녀들이 만든 오아시스와 중산층 출신의 보헤미안 밴드 블러는 시작부터 대비됐습니다. 같은 날 싱글이 발표되면 영국 언론은 '비틀즈와 롤링 스톤즈 이후 최고의 대결!' 또는 '브릿팝의 남북전쟁!'이라는 수식어를 붙였지만 전 세계적 앨범 판매량으로는 오아시스가 이겼어요.

1995년 영국의 브릿 뮤직 어워드에서 블러가 히트작인 파크라이프(parklife)란 앨범으로 4관왕을 수상하게 되는데요. 수상 소감에서 큰 친분이 없는 오아시스를 언급한 것이 팬들 간 불화의 시작이 됩니다. "이 상을 오아시스와 나누고 싶다."라는 수상 소감 한마디가 오아시스 멤버뿐 아니라 팬들까지 자극한 것이죠.

심지어 블러의 소속사는 오아시스의 싱글 발매 날짜에 맞춰 블러의 싱글을 발매했고, 브릿팝 역사상 '비틀즈와 롤링 스톤즈 이후 30년 만의 차트 경쟁' 같은 선정적 문구로, 영국 언론이 보도하기도 했습니다. 1996년, 브릿 뮤직 어워드에서는 오아시스의 2집 〈모닝 글로리〉가 대히트를 쳐서 3관왕을 수상했는데, 수상 소감 중에 블러의 히트곡 '파크라이프(Parklife)'를 장난스럽게 싯 라이프(shit life)라고 조롱하는 식으로 두 밴드 간에 늘 긴장이 감돌았습니다. 두 밴드는 음악적 색이 달랐기에 각기 매력이 다른데도 말입니다.

실제 블러 멤버들 중 셋은 1987년 런던의 명문 골드 스미스 출신입니다. 기타리스트 그레이엄 콕슨은 미술학도로서 데미안 허스트의 옆 작업실에

서 작업을 했다고 해요. 선배인 줄리안 오피는 2000년 블러의 데뷔 10주년 베스트 앨범인 〈더 베스트 오브(The Best Of)〉의 재킷을 그립니다. 4등분된 앨범 커버 안에 밴드 멤버 각각의 얼굴이 담겨 있습니다. 재미있는 건 네 멤버가 각기 다른 헤어스타일과 얼굴형인데도 눈만큼은 까만 바둑돌 혹은 점처럼 표현돼서 한참을 보면 다 같은 사람처럼 보인다는 것입니다. 오피는 컴퓨터를 이용해 자신이 찍은 모델의 사진을 놓고, 단순한 도형을 합성하며 인물을 본 찰나의 순간을 표현하기 위해 디테일을 제거하는 방식으로 작업했다고 합니다. 네 멤버의 초상화를 생생한 팝 아이콘으로 바꿔 주목받은 이 앨범은 발매 당시 팝아트와 브릿팝이 함께 만들어낸 합작물로 대중음악 잡지 〈뮤직 위크 카즈(Music Week CADS)〉가 선정한 2001년 베스트 일러스트레이션 상을 받았습니다. 실제 이 작품은 각각의 작품 4개가 하나의 큰 회화 작품으로 현재 런던 국립 초상화 갤러리에서 소장하고 있어요.

표지에 나온 멤버들의 초상화 중 왼쪽 아래가 보컬 데이먼 알반, 첫 번째에 등장하는 안경을 낀 검은머리가 기타리스트 그레이엄 콕슨입니다. 이 두 명이 밴드의 핵심이며, 한때는 서로 추구하는 음악이 달라 불화가 있기도 했지만, 잘 극복해냈습니다. 2015년 재결합한 블러는 여전히 활동 중입니다.

저희 집에도 앨범 커버 작업에 꾸준히 참여한 한국의 젊은 작가의 페인팅이 한 점 있습니다. 저는 제가 좋아하는 가수의 앨범 커버를 보고, 그 앨범 커버 작업을 한 아티스트를 찾아보고, 그 아티스트를 좋아하게 되어 작품을 컬렉팅한 경험이 있어요. 바로 밴드 혁오의 앨범 커버를 꾸준하게 작업한 노상호입니다.

노상호는 밴드 혁오의 첫 앨범인 〈20〉을 시작으로 〈22〉, 〈23〉 앨범의 커버

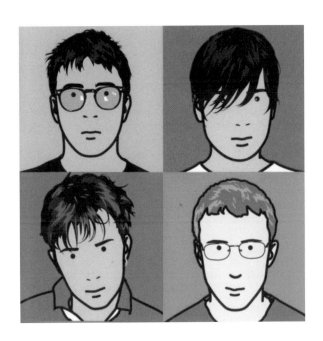

줄리안 오피가 그린 2000년 블러의 데뷔 10주년 베스트 앨범
〈더 베스트 오브(The Best Of)〉 커버

작업을 진행했습니다. 첫 앨범 〈20〉이 대중들에게 알려졌을 때 새까만 하늘과 줄무늬 형상의 색색의 땅 위에 알 수 없는 표정의 사람들이 혼잡스럽게 배치되어 있는 기묘한 일러스트가 혁오 음악의 몽환적인 감성을 잘 반영해서 대중들에게 큰 공감을 얻었거든요. 노상호의 그림 속 이야기가 다소 초현실적인 상상화처럼 다가오는 이유는 그의 작업 방식 때문이기도합니다.

그는 작업을 시작할 때 자신의 내면이 아닌 외부 세계에서 이야기를 끌어옵니다. 온라인 상에서 돌아다니는 수많은 이미지를 수집한 후 먹지를 대고 스케치한다고 합니다. 그 과정에서 자신만의 방식으로 재구성하고 재편집합니다. 타인의 이미지를 다시 창작하는 셈이죠. 그리고 전시 때 이 수많은 이미지들을 관객으로 하여금 원하는 크기에 잘라 가라고 권유합니다. 수집한 이미지로 만든 새로운 이미지를 다시 대중들에게 보내는 과정을 반복함으로써 그의 작업은 깊이감이 생깁니다. 혁오와 노상호는 홍익대학교 미술대학 재학시절부터 교류하던 친구 사이라고 합니다.

예술가들이 그린 앨범 커버, 어떤가요? 뮤지션들의 특징을 묘하게 포착하면서도, 자신의 예술 스타일도 잘 표현한 것 같아요. 앨범 커버는 대중들에게 음악을 시각적 이미지로 각인시키는 첫 대문이 아닐까 싶습니다. 아는 앨범 커버 중 아티스트가 적극적으로 참여한 앨범이 있는지 살펴보세요. 흥미로운 시간이 될 것입니다.

(위에서부터 순서대로)
노상호, HYUKOH 20, 2014
노상호, HYUKOH 22, 2015
노상호, HYUKOH 23, 2017
노상호, HYUKOH 24 : How to find true love and happiness, 2018
ⓒ 노상호

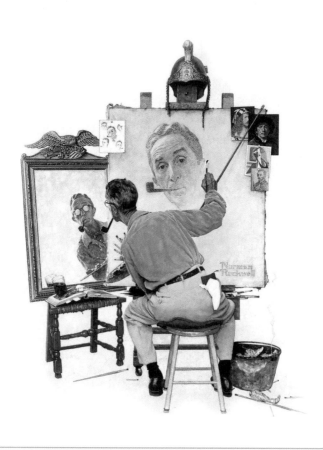

그림을 좋아하지만,
잘 알지는 못해요

#작가 시작은 단순하게, 좋아하는 작가 한 명으로

 artsoyounh
아트 메신저 빅쏘

 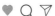

artsoyounh 1882년에 브라질 화가 호세 페라즈 알베이다 주니어(Jose Ferraz de Almeida Junior, 1850~1899)가 그린 〈소년〉이라는 이 작품은 미술 선생님이, 미술사 책이 명화라고 알려준 적이 없습니다. 서양미술사는 미국, 프랑스 등 강대국의 화가 중심으로 구성됐기 때문에 우리는 이 화가를 교과서에서 볼 수가 없습니다. 이 책을 본 누군가에겐 이 작품이 명화가 될 수도 있겠네요. 그런 유연한 마음으로 좋아하는 작가와 작품을 찾아 나서 봐요.

좋아하는 그림이
있나요?

미술과 친해지는 가장 쉬운 방법은 좋아하는 화가를 찾는 것입니다. 화가와 친구가 되는 것이지요. 이 방법이 책에 제시된 5가지 방법 중에서도 가장 쉽습니다. 대대로 예술가들은 무리를 지어 활동했어요. 우리에게 익숙한 인상파, 입체파, 야수파, 미래파 등은 한 명이 아닌 화가의 무리를 뜻합니다. 취향에 맞는 한 명의 화가를 찾고 나면 자연스럽게 다양한 화가들과 친해질 수 있어요.

저는 처음에 빈센트 반 고흐(Vincent van Gogh, 1853~1890)를 좋아했습니다. 그래서 고흐의 작품을 자세히 들여다봤고, 그가 쓴《반 고흐, 영혼의 편지》를 꼼꼼히 읽었습니다. 책을 읽고 동생 테오를 알게 되었고, 고흐가 폴 고갱을 좋아해 함께 아를에서 예술 공동체로 지내고 싶어 했다는 것을 알게 되었죠.

몽마르뜨에서 고흐의 초상화를 그려준 화가 앙리 드 툴루즈 로트레크도 좋아하게 되었습니다. 나아가 고흐가 화가의 꿈을 꾸는 내내 존경하던 화가 장 프랑수아 밀레도 좋아하게 되었고, 밀레를 좋아하다 보니 밀레와 같

은 지역에 살던 바르비종파 화가들에 대해서도 관심을 가지게 되었습니다.

고흐는 미술에 조금만 관심이 있어도 좋아할 만한 화가지요. 고흐 이야기는 이제 좀 식상한가요? 유명한 화가일수록 늘 비슷한 스토리가 되풀이되므로 그럴 수도 있습니다. 그러나 익숙한 작품이라도 나만의 관점으로 바라보는 시간을 늘린다면, 새로운 매력을 발견하게 될 거예요.

저는 매달 고흐에게 정기적금 붓듯이 같은 양의 사랑을 쏟아 붓고 있는데요. 그러면서 자꾸 새로운 매력을 알게 되었습니다. 이제 그만 좋아해도 되겠지, 해도 어김없이 이런저런 화가들 사이를 떠돌다가 어느덧 고흐의 작품 속에 빠져들곤 했거든요. 고흐의 팬으로서 그를 지지하는 글을 이어나가겠습니다. 제가 고흐라는 한 작가에게 푹 빠지는 과정을 보세요.

어지러웠던 건 세상이었을까, 고흐였을까

〈별이 빛나는 밤〉은 고흐의 그림 중 단연 아름답고, 인기도 많습니다. 그러나 비하인드 스토리는 아름답지만은 않습니다. 당시 고흐는 동료였던 폴 고갱과 성격 차이로 다툰 후 발작을 일으켰습니다. 급기야 자신의 귀를 자르는 자해 소동을 벌였고 주민들의 신고로 생 레미 드 프로방스에 있는 정신병원에 가서 이 그림을 그렸습니다. 그곳에서 자신의 불안이 잠잠해지기를 바라면서 병원 주변 풍경을 그림으로 남겼는데요. 지금도 병원 뒷산 꼭대기로 올라가면 고흐가 그린 풍경과 비슷한 풍경이 펼쳐집니다.

당시 고흐의 마음은 황량했을 것입니다. 서른이 넘도록 자기 앞가림조차 제대로 못하고 동생 테오에게 생활비를 받아서 쓴다는 죄책감, 목사가 되

빈센트 반 고흐, 별이 빛나는 밤, 1889, 미국 뉴욕 현대미술관

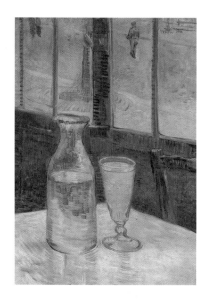

빈센트 반 고흐, 압생트와 카페 테이블, 1887
네덜란드 반 고흐 미술관

압생트는 고흐 이외에도 당시 수많은 예술가들이 사랑했던 술입니다. 마네나 드가 역시 압생트를 먹는 사람들을 주인공으로 작품을 남겼습니다. 고흐의 작품 속 압생트는 투명한 흰색이지만, 실제 압생트는 초록색이고, 설탕을 넣어 희석시키면 하얗게 변합니다.

길 원했던 부모님의 바람을 꺾었다는 미안함, 아를에서 꿈꾼 화가 공동체에 대한 기대가 무너져 내려 생긴 실망감, 고갱과의 다툼으로 생긴 상처까지… 마음에 바람 잘 날 없었을 것입니다.

고흐가 말년에 통증을 호소하며 귀를 잘랐다는 이야기는 유명하지요. 그 이유를 두고 일각에서는 고흐가 메니에르 병을 앓았기 때문이라고 추측합니다. (미술인들 사이에서는 꽤 유명한 병입니다.) 메니에르 병을 앓으면 이명 현상, 귀가 꽉 막힌 느낌 등이 동반돼 20분 넘게 심한 어지러움이 계속된다고 하거든요. 고흐가 매일 마신 압생트라는 술이 환각 작용을 일으켰다는 설도 있습니다. 압생트의 원료인 튜온이 필요 이상으로 몸에 들어오면 환각 작용이 일어난다고 해요. 고흐가 시간이 흐를수록 유독 진한 노란색을 자주 쓴 이유가 압생트 때문이라고도 추측합니다.

고흐는 주기적으로 흥분했다가 우울해했고, 예민했으며, 가끔 환각 증세를 보였습니다. 발작을 일으켰을 때는 위험한 행동도 했고요. 고흐가 입원했던 정신병원의 의사 펠릭스 레이(Felix Rey)는 고흐에게 간질 진단을 내렸습니다. 하지만 현대에 와서 고흐에게 내려진 병명은 메니에르 병뿐만 아니라 30여 가지에 달합니다. 고흐의 하루하루가 얼마나 힘들었을지 상상하면 마음이 아픕니다.

메니에르 병이 〈별이 빛나는 밤〉을 탄생시켰다는 설이 있지만, 저는 고흐가 병으로 고통 받던 순간보다는, 그 순간을 이겨내고 마음의 평정심을 되찾았을 때 그림을 그렸을 가능성이 높다고 생각합니다. 메니에르 병을 이기려고 무던히 애를 썼던 고흐의 정신력이 작품을 탄생시켰다고 믿습니다. 고흐의 소용돌이 패턴은 밤하늘의 별이 아닌 풍경을 그릴 때도 빈번하게 나타났고, 고흐의 건강 상태가 비교적 안정적이었을 때도 나타났거든요. .

어쩌면 고흐의 정신이 어지러웠던 게 아니라, 너무도 어지러운 세상을 고흐만이 똑바로 직시했던 것은 아닐까요? 〈별이 빛나는 밤〉에 그려진 소용돌이치는 밤하늘이, 저는 오히려 조화로운 질서를 가진 소란스러움으로 느껴집니다. 아무렇게나 마구 휘갈긴 것이 아니라 나름의 율동을 지닌 터치로 보이기 때문입니다.

"오늘 아침, 해 뜨기 전에 창문을 통해 오래도록 시골의 경치를 바라봤단다. 새벽별이 정말 크게 보였지."

고흐는 〈별이 빛나는 밤〉을 완성하기 1년 전에 〈론강의 별이 빛나는 밤〉을 그렸고, 테오에게 마음의 크기를 별빛의 크기로 표현한다는 말을 남겼습

니다. 1년 사이 고흐가 그린 밤하늘 속 별빛은 유독 커졌습니다. 무엇을 사랑하는 마음이 커진 것일까요? 그가 작품을 그리며 세상을 사랑하는 마음, 자기 자신을 사랑하고자 하는 마음을 무한대로 키워나갔던 것은 아닐지, 또 그래야만 버틸 수 있었던 것은 아닐지, 짐작해볼 뿐입니다.

제게 고흐의 〈별이 빛나는 밤〉은 어지럼증을 앓던 한 예술가의 포효가 아니라, 괴로움에 짓눌려도 삶을 사랑하는 마음을 간직했던 한 가난한 예술가의 아름다운 조화로 느껴집니다.

자신의 삶은 물질과는 늘 평행선이라며 안타까워했던 고흐. 자신의 작품이 언젠가는 반드시 물감 값보다 비싸지는 날이 올 것이라 믿었던 고흐. 고흐는 이제 흐뭇할 것입니다. 세상을 떠난 후부터 지금까지 전 세계의 수많은 사람이 그와 그의 작품을 사랑하고, 지금도 저 같은 사람들이 끊임없이 고흐를 사랑하는 마음을 담아 글을 쓰고 있잖아요.

고흐가 해바라기를 좋아했던 이유

고흐에 흠뻑 빠진 저는 고흐가 사랑했던 것들을 탐구하기 시작했습니다. 첫 번째 주제는 '꽃'이었습니다. 고흐가 해바라기를 그리며 쓴 편지를 읽었거든요. 동생 테오에게 전달된 이 편지는 고흐의 대표작 〈해바라기〉가 세상에 등장하는 과정을 볼 수 있는 참으로 소중한 자료입니다.

"캔버스 세 개를 동시에 작업 중이다. 첫 번째는 초록색 화병에 꽂힌 커다란 해바라기 세 송이를 그린 것인데, 배경은 밝고 크기는 15호 캔버스다.

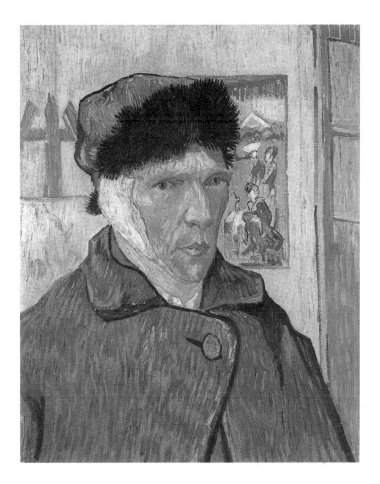

빈센트 반 고흐, 귀에 붕대를 감은 자화상, 1889, 영국 런던 코톨트 갤러리

"나중에 사람들은 반드시 나의 그림을 알아보게 될 것이고,
내가 죽으면 틀림없이 나에 대한 글을 쓸 것이다."

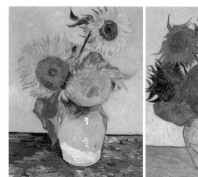 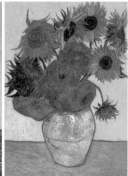 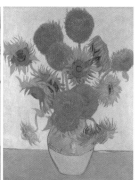

(왼쪽에서부터 순서대로)
빈센트 반 고흐,꽃병에 꽂힌 세 송이 해바라기, 1888, 개인소장
빈센트 반 고흐, 꽃병에 꽂힌 열두 송이 해바라기, 1888~1889, 독일 뮌헨 바이에른 주 회화 컬렉션
빈센트 반 고흐, 해바라기, 1880, 개인소장, 런던 내셔널 갤러리

빈센트 반 고흐, 해바라기가 있는 길, 1887

두 번째도 역시 세 송이인데, 그중 하나는 꽃잎이 떨어지고 씨만 남았다. 이 건 파란색 바탕이며 크기는 25호 캔버스다. 세 번째는 노란색 화병에 꽂힌 열두 송이의 해바라기이며 30호 캔버스다. 이것은 환한 바탕으로, 가장 멋진 그림이 될 거라고 기대하고 있다."

해바라기는 이제 고흐를 상징하는 대표 이미지입니다. 실제로 고흐는 늘 해바라기를 '나의 꽃'이라고 표현하곤 했습니다. 그는 왜 해바라기를 좋아했을까요? 그가 처음 〈해바라기〉를 그린 장소는 1887년 파리입니다. 그는 몽마르트 근처의 어느 마당에서 처음으로 야생 해바라기를 보았습니다. 그리고 아를에 와서 꾸준히 해바라기를 그린 것이죠. 〈해바라기〉 연작이 탄생한 것은 1888년 고흐가 프랑스 파리에서 남부 아를 지방으로 스튜디오를 옮긴 후의 일입니다.

햇빛이 비치는 곳이면 어디서나 볼 수 있는 유황빛 노랑. 고흐가 해바라기를 보며 했던 말입니다. 동료였던 폴 고갱(Paul Gauguin, 1848~1903)은 해바라기를 정물로 두고 그림을 그리던 고흐를 그렸습니다. 우리는 이 그림을 통해 고흐가 얼마나 해바라기를 집중해서 바라보곤 했는지 상상해볼 수 있습니다. 해가 있는 방향으로 언제든 고개를 길게 빼들고 바라보는 해바라기는 끊임없이 위대한 화가를 갈구하던 그를 닮았습니다.

고흐가 꽃을 좋아했던 이유는 꽃들이 시간의 흐름에 따라 다채롭게 변화하고 색감이 풍부해서였습니다. 평소에도 자연을 좋아했던 고흐에게 꽃은 거대한 자연의 시간을 그대로 옮겨 놓은 상징물이었을 것입니다.

1886년에서 1887년 사이, 모델료를 지불할 돈이 부족해 그림을 포기해야 했던 고흐는, 꽃을 그리며 색채를 연구하기로 다짐합니다. 빨간 양귀비, 파

빈센트 반 고흐, 양귀비가 꽂힌 꽃병, 1886, 네덜란드 크뢸러 뮐러 미술관

란 수레국화, 물망초, 장미, 국화 등 어느 때보다 많은 꽃을 그리며 색채 대비를 연습했습니다. 특히 〈양귀비가 꽂힌 꽃병〉 그림은 고흐가 처음으로 색에 대한 연구를 시도했던 작품이라 의미가 깊습니다.

세상을 떠나던 해, 조카를 위해 그린 그림

시간이 흘러도 화가로서 제대로 인정받지 못했다는 불안감과 그럼에도 불구하고 계속 그림을 그려나가고 싶다는 희망, 형이 되어서 계속 동생에게 의지해야만 하는 빈곤한 상황에 대한 원망이 고흐를 더 움츠러들게 만들었을 것입니다. 고흐는 발작을 지속했고, 갑자기 물감 튜브를 빨아먹는가 하면, 끝없는 죄책감과 무력감에 시달리기를 반복하며 작업을 진행했습니다. 그의 몸도 마음도 만신창이였습니다. 아마 화가로서의 미래가 불안했을 거예요.

그럼에도 불구하고 고흐는 붓을 듭니다. 자신의 이름을 가진 조카를 위해 푸른 배경 가득히 핀 아몬드 꽃을 그립니다. 1890년 1월의 마지막 날, 동생 테오와 그의 아내인 조안나의 사이에서 아들이 태어났는데, 테오가 형의 이름을 딴 빈센트 윌렘 반 고흐라는 이름을 붙여 주었거든요.

고흐는 그 전까지 그린 어떤 작품보다 최선을 다해 〈꽃 피는 아몬드 나무〉를 그립니다. 그래서인지 이 작품은 다른 그림에 비해 훨씬 차분하고 안정적인 붓질로 꼼꼼하고 정갈하게 완성되었습니다.

적어도 이 그림을 그릴 때 그는 행복했을 것입니다. 동생네 가정의 행복은 자신이 이루지 못한 이상향이었을지도 모르겠지만요. 여러 번 사랑에 실패하고, 그럼에도 불구하고 또 사랑을 했던 고흐에게 테오의 가정에 탄생한

124

빈센트 반 고흐, 꽃 피는 아몬드 나무, 1890, 네덜란드 반 고흐 미술관

"그 애를 위해 침실에 걸 수 있는 그림을 그리기 시작했어요.
파란 하늘을 배경으로 하얀 아몬드 꽃이 만발한 커다란 나뭇가지 그림이랍니다."

첫 생명은 자신이 이루지 못한 아름다운 사랑의 결실이었습니다.

고흐가 그린 꽃들을 찬찬히 보며 그 안에 큰 세계가 있음을 느낍니다. 꽃봉오리가 주는 설렘, 꽃잎이 가진 각양각색의 형태들, 줄기부터 뿌리에 이르는 유려한 선들… 모두가 자세히 보지 않으면 지나쳐버릴 아름다움들입니다.

"누군가 내 그림이 성의 없이 빨리 그려졌다고 말하거든
'당신이 그림을 성의 없이 급하게 본 것'이라고 말해주어라."

고흐의 말이 제게는 이제 이렇게 들립니다.

"누군가 우리 주변의 꽃들이 흔하다고 말하거든
'당신이 꽃을 성의 없이 급하게 본 것'이다."

처음에는 고흐라는 한 사람의 화가를 좋아해 거기에 깃발을 꽂았습니다. 애정의 깃발인 거죠. 그 깃발은 수채화처럼 번져 나갔습니다. 화가의 주변 화가와 선배 화가에게로까지. 저는 이 과정을 예술가들의 관계 지도를 사랑하게 된 것이라고 곧잘 표현합니다.

일단 좋아하는 작가 한 명을 정해보세요. 그리고 저처럼 그의 삶을 탐구하며 취향의 지도를 넓혀 보세요. 영역이 순식간에 넓혀져 당황스러울 때도 있고, 갑자기 마음에 드는 음악가나 건축가, 시인을 발견해서 마음에 뜨거운 폭죽이 터지는 날도 있을 겁니다. 여전히 저는 매일 밤 저만의 '예술가들의 지도'를 그리며 시간을 보냅니다. 평생의 취미를 찾은 거죠.

당대엔 존경받지 못한
예술가들

지금 우리가 존경하는 예술가들 중에는 과거 존경받지 못한 날이 수두룩했던 예술가들이 차고 넘칩니다. 그들은 사회 부적응자였고, 아웃사이더였으며, 쓸모없는 사람 취급받기 일쑤였죠. 자주 쓸모없어 보이는 것들을 그렸지만 쓸모없음에 대해 두려워하지 않습니다. 고흐도 그랬고 이번에 제가 소개 드릴 앙리 드 툴루즈 로트레크(Henri de Toulouse Lautrec, 1864~1901)와 쿠사마 야요이(Kusama Yayoi, 1929~)도 마찬가지였습니다.

앙리 드 툴루즈 로트레크. 그는 귀족 가문 출신이지만 사촌 간이었던 부모의 근친혼 때문에 유전적인 질병을 지니고 태어난 화가입니다. 선천적으로 다리가 자라지 않는 병을 앓았고 어릴 적 사고도 당해 어른이 되어서도 키가 140센티미터를 겨우 넘었습니다. 지팡이를 짚지 않으면 넘어질 정도로 몸이 불편했어요. 귀족 집안, 완벽한 아버지 밑에서 장애를 가진 아들이 인정받기는 쉽지 않았습니다.

신체적 결함이 있던 그는 낮보다 밤에 활동하는 것을 좋아했고, 밤에 유흥이 벌어지는 곳들을 배경으로 많은 작품을 남깁니다. 주로 자신과 처지

(왼쪽) 앙리 드 툴루즈 로트레크, 수잔 발라동의 초상, 1887~1888,
프랑스 알비 툴루즈 로트레크 미술관
(오른쪽) 앙리 드 툴루즈 로트레크, 수잔 발라동의 초상, 1888,
미국 매사추세츠 케임브리지 포그 미술관

가 비슷한 사람들을 관찰해 작품의 주제로 삼았어요. 물랭 루주를 드나들었고, 그곳에서 만난 신분이 낮은 무희, 매춘부, 서커스의 단원들, 노동자들을 그렸습니다. 저잣거리, 심지어 사창굴까지 개성 있게 묘사했죠.

위 작품 속 여인은 한때 로트레크의 여인이자 훗날 화가로 성공한 수잔 발라동(Suzanne Valadon, 1867~1938)입니다. 이 작품은 고흐의 동생인 테오가 구매한 것이기도 합니다. 사생아로 태어나 서커스 단원인 동시에 화가들의 모델 일을 하던 그녀에게 수잔이라는 이름을 지어준 장본인은 로트레크였어요. (그녀의 본명은 마리 끌레망틴 발라동입니다.)

그는 수잔을 모델로 그림 여러 점을 남겼습니다. 일에 지친 수잔이 멍한 표정으로 턱을 괸 장면이나, 털썩 주저앉아 단장하고 있는 뒷모습을 마치 파파라치가 된 듯이 표현했습니다. 위의 그림을 볼까요? 수잔 발라동을 그린 이 그림의 부제는 '만취에서 깨어난 후'입니다. 누구에게나 찾아오는 술 마신 다음날의 정신 상태를 잘 포착해 그린 것 같아 무척 공감이 갑니다.

쿠사마 야요이 개인전(2018년 10월, 영국 런던 빅토리아 미로 갤러리)

ⓒ 이소영

실제로 비평가 펠릭스 페네옹(Felix Feneon)은 로트레크를 두고 그는 끊임없는 관찰자이며 그의 붓은 거짓말을 하지 않는다고 말한 바 있습니다. 제가 저 날 저 카페에 있었더라면 저 역시 덩달아 멍하게 턱을 괴고, 수잔 발라동을 바라봤을 것 같아요.

만약 로트레크가 아버지처럼 건강하고, 잘생기고, 늘 자신감 넘치는 귀족이었더라면 이토록 소외된 사람들의 모습을 고백한 작품들은 탄생하지 못했을 것입니다. 가족에게 비정상적인 존재였던 그는 아무도 주목하지 않았던 밤의 시간과 인물들을 창작해냈습니다. 그의 그림들은 당시 프랑스 몽마르트 뒷골목의 소외받고 외로운 존재들에게 위로가 되어 주었고 공감을 형성했습니다.

아시아의 여성 팝 아티스트로 명성을 떨치는 쿠사마 야요이. 그녀에게도 로트레크만큼 아픈 상처가 있었습니다. 어린 쿠사마는 비교적 유복한 가정환경에서 자랐음에도 불구하고 불행한 유년시절을 보냈습니다. 그녀의 어머니는 열정적이었으나 강압적이고 폭력적이었습니다. 어린 쿠사마를 굶겨 방에 가두는 등 학대했습니다. 아버지는 이런 어머니로부터 회피하고자 방탕하게 살면서 습관적으로 외도를 했다고 전해집니다.

10살 즈음부터 강박신경증으로 인한 환각, 환청으로 고통 받았던 쿠사마는 깨어 있는 시간이 너무 힘드니, 잠이 자신에게 가장 큰 기쁨이라고 말할 정도였습니다. 환각과 환청이 반복되면서 세상이 전부 물방울 무늬(polka dot), 점(dot), 확산되는 그물망으로 보였고, 자신을 둘러싼 물건들이 끊임없이 말을 걸어오기도 했다고 합니다. 결국 그녀는 자신에게 보이는 세상을 재현하지 않고서는 견뎌내기 힘들어 예술을 시작합니다.

쿠사마는 패션계에서 인기가 많아 콜라보도 진행했습니다. 그 대표적인

예가 바로 루이비통과의 콜라보레이션입니다. 당시 루이비통의 수석 디자이너였던 마크 제이콥스는 그녀의 작품을 두고 끝나지 않는 무한함을 주어 매력적이라고 했습니다. 그는 여러 인터뷰에서 미술은 자신에게 치유 활동이었다고 말했습니다. 외롭고 힘든 순간마다 곁에 있어준 유일한 존재가 미술이었던 거죠.

그녀를 세계 최고의 팝 아티스트로 만든 것은 혼자 방 안에 앉아 자신에게 보이는 착란의 공간을 끝없이 그려내면서 스스로를 치유한 시간들이었습니다. 이렇게 예술가들 역시 우울하고 외로운 시간에 미술의 힘을 빌리고, 기대며 살아갔습니다. 예술가들은 늘 빛나고 성과를 내는 효율적인 사람이 아니라, 쓸데없이 비효율적이고 필요 이상으로 진지하고, 너무 자신의 세계에 침잠하며, 큰 물질적 가치는 만들어내지 못하는 사람입니다.

하지만 그들은 세상 구석구석을 볼 줄 알고, 모두가 믿는 것을 믿지 않기도 하며, 반대로 아무도 믿지 않는 것을 믿으며 살아가고, 슬픔에도 가치를 두고, 그런 기민함을 작품에 투여해 설사 이해받지 못하더라도, 나는 괜찮다, 인정하는 사람들입니다. 그러니 사랑하지 않을 도리가 있을까요?

사생아로 태어나
화가들의 뮤즈가 된 화가

화가들의 삶의 궤적을 따라 여행하다 보면 한 명의 모델이 여러 화가들의 그림 속에 등장하는 경우가 있습니다. 바로 수잔 발라동(Suzanne Valadon, 1865~1938)이 그중 한 명입니다. 그녀의 본명은 마리 끌레망틴 발라동입니다. 앞에서 제가 로트레크에 대한 이야기를 할 때 잠시 수잔 발라동을 언급한 바 있죠. 그녀는 아버지를 모른 채 태어나 어려서부터 다양한 일을 하며 성장합니다.

세탁부, 재봉사, 모자 가게 직원, 웨이트리스, 공장 직원을 거쳐 곡예사로도 활동해요. 하지만 서커스에서 공중그네를 타며 부상을 당해 일을 포기해야 하는 상황이 옵니다. 그때부터 화가들의 모델 일을 시작합니다. 1880년, 열다섯에 퓌비 드 샤반(Pierre Puvis de Chavannes, 1824~1898)의 모델로 데뷔해서 이때부터 다른 화가들과 인연을 맺었습니다. 르누아르, 로트레크, 드가 등 19세기 인상주의 화가들의 모델로 활동했어요.

몽마르트의 뮤즈, 수잔 발라동

수잔 발라동은 몽마르트에서 가장 인기가 많은 모델이었습니다. 인상주의 화가들은 몽마르트 언덕을 좋아했는데요. 요즘으로 치면 치솟는 홍대 물가를 감당하지 못한 많은 아티스트들이 이주한 문래동과 같은 곳이었을 것 같아요.

즉 몽마르트는 가난한 화가들이 비교적 버티며 예술을 할 수 있었던 장소였어요. 19세기 후반에서 20세기 초, 근대화된 파리에서 유일하게 과거의 모습을 유지했던 곳이기도 합니다. 과거 모습을 유지했다는 것은 동네 집값도 크게 변치 않았음을 의미하지요. 요즘 파리의 몽마르트에는 수많은 식당과 기념품을 파는 가게가 즐비하지만 인상주의 화가들이 살던 그 시절 몽마르트는 조용하고, 작은 교회가 있는 시골 같은 공간이었습니다.

당시 대표적 여가 장소였던 몽마르트 언덕은 예술가들의 창작의 무대가 되었습니다. 퓌비 드 샤반 역시 몽마르트에서 수잔 발라동을 만났고 그 후 퓌비 드 샤반이 살던 뇌이(Neuilly)의 스튜디오로 거처를 옮겨 그의 모델이 되었습니다.

이 작품은 퓌비 드 샤반이 1880년에 수잔 발라동을 모델로 완성한 작품입니다. 종이에 파스텔로 그려진 이 작품 속에서 우리는 당시 열다섯이던 수잔 발라동의 젊고 건강한 모습을 살펴볼 수 있습니다. 수잔 발라동은 부상으로 인해 자신이 하던 곡예사 일을 더 이상 할 수 없게 되자 다른 직업을 찾아 돈을 벌어야 했고, 화가들의 모델이 되고 싶어 했습니다. 십대 중반의 나이에 화가들의 모델이 되고자 했던 수잔 발라동은 스스로가 정한 목표를 이루어 나갔고, 여러 화가들의 모델로 활동하며 본격적으로 미술과

피에르 퓌비 드 샤반, 수잔 발라동, 1880

오귀스트 르누아르, 부지발의 춤, 1883, 미국 보스턴 미술관

친해집니다.

피에르 오귀스트 르누아르(Pierre Auguste Renoir, 1841~1919)는 1883년부터 수잔 발라동을 모델로 그림을 그렸습니다. 그녀가 열여덟 살 때의 일입니다. 핑크빛이 감도는 드레스를 입고 리듬에 몸을 맡긴 채 무도회를 즐기는 수잔 발라동의 모습은 영락없는 수줍은 아가씨입니다. 평상시 풍만한 몸과 발그레한 볼을 가진 여성 모델을 좋아했던 르누아르에게 수잔 발라동은 더할 나위 없이 좋은 모델이었을 겁니다.

수잔 발라동의 발그레한 볼이 꼭 수줍은 소녀 같습니다. 행복한 여인의 모습을 그리길 좋아했던 르누아르의 그림 속 그녀는 여유로워 보이는 오후의 무도회장에서 춤추고 있습니다. 그림 속 남성은 르누아르의 친구로 저널리스트이자 탐험가였던 폴 로트입니다.

〈부지발의 춤〉의 실제 무대는 파리 서쪽 근교의 작은 마을인 부지발입니다. 농촌 풍경을 서정적으로 간직한 이 마을은 인상주의 화가들의 아지트 중 하나였습니다. 볕 좋은 오후, 야외 무도회장에서의 즐거운 순간을 밝게 포착한 르누아르의 대표적 그림 속 그녀는 생기 있어 보입니다.

반면 로트레크의 그림 속 수잔 발라동을 볼까요? (127쪽 그림) 로트레크가 그린 수잔 발라동은 다른 화가들의 작품에서보다 훨씬 더 수수해 보입니다. 하얀 셔츠를 입고 물끄러미 허공 어딘가를 응시하는 수잔 발라동을 스냅사진으로 찍은 것 같습니다. 르누아르의 그림 속 수잔 발라동이 꾸며진 모습이라면 로트레크의 그림 속 그녀는 실제 모습 그대로인 것 같아 편안합니다.

앞에서 로트레크가 수잔 발라동의 연인이었다고 소개했던 것 기억하시나요? 한때 둘은 연인이었고 수잔 발라동이라는 이름을 지어준 것도 바로 로

앙리 드 툴루즈 로트레크,
수잔 발라동의 초상, 1885,
아르헨티나 부에노스아이레스 국립 미술관

장 외젠 클라리, 20살의 수잔 발라동, 19세기경
프랑스 파리 오르세 미술관

"예술은 우리들이 증오하는 삶을 영원하게 만든다."

트레크였습니다. 그래서인지 로트레크가 그린 수잔 발라동도 화려하기보다는 있는 그대로의 모습을 기록한 듯 합니다.

로트레크는 모델 활동을 하며 화가의 꿈을 키운 수잔 발라동에게 늘 아낌없는 응원을 주었습니다. 귀족 출신이지만 우스꽝스러운 외모 때문에 열등감이 있던 로트레크와 힘들게 살아온 수잔 발라동은 서로의 부족한 부분을 이해해 주며 사랑했지만 안타깝게도 결혼이라는 문턱을 넘지는 못했습니다.

장 외젠 클라리(Jean Eugène Clary, 1856~1929)가 그린 수잔 발라동은 왠지 모르게 고독해 보입니다. 어두운 배경 속에 홀로 앉은 그녀의 뒷모습이 우리에게 말을 거는 듯합니다. 우리의 뒷모습은 사실 모두 외롭다고요. 혼자 있는 시간 속에서 그녀는 어떤 생각을 하고 있을까요?

네 명의 화가가 그린 수잔 발라동은 표정도, 의상도, 자세도, 장소도 제각각입니다. 아마 화가들은 수잔 발라동을 보고 자신만의 상상으로 그림 속 그녀를 연출했을 겁니다. 모두 다른 사람 같죠? 저도 그렇게 생각합니다. 문득 저를 아는 사람들의 얼굴이 떠오릅니다. 그들도 저에 대해 모두 다른 기억을 가지고 있겠죠.

고양이 같은 그녀, 화가의 꿈을 이루다

제가 느끼는 수잔 발라동은 마치 독립심 강하고 자율성 있는 고양이 같습니다. 자신이 원하는 바를 뚜렷하게 알았고 관습을 장애물로 여기지 않았거든요. 그녀는 자신의 그림에 고양이를 자주 등장시켰는데, 그녀의 성격이

당당한 고양이와 닮아서는 아닐까 생각해본 적 있습니다. 〈부케와 고양이〉를 보면 그림 속 줄무늬 고양이가 우리를 야무지게 올려다보는데요. 자신만만하고 도도한 고양이의 눈빛이 수잔 발라동의 눈빛처럼 느껴집니다.

그녀의 작품 속 여성들도 모두 정면을 똑바로 응시하고 있는데요. 곡예사에서 모델로, 모델에서 화가로, 직업을 바꿔가며 여자이기 전에 한 인간으로, 누구보다 자기 자신으로 살아가려 했던 수잔 발라동의 모습이 엿보입니다. 그녀는 자의식이 강하게 담긴 자화상을 그렸고, 여성 누드화를 그리는 등 담대한 작품 활동을 펼쳤습니다. 다른 여성 화가들보다 적극적으로 원색을 사용하기도 했습니다. 그럼으로써 누군가의 모델이라는 수동적 삶에서 한발 나아가 여성 화가로서 능동적인 삶을 살았습니다.

힘든 삶을 예술로 승화시킨 수잔 발라동. 그녀의 곁에는 그녀가 모델 일을 하며 어깨너머로 배운 미술 실력을 알아봐준 두 사람이 있었습니다. 바로 드가와 로트레크인데요. 둘은 수잔 발라동의 재능을 인정하며 그녀가 화가가 될 수 있도록 많은 응원을 했습니다. 저 역시 그녀에게 응원을 보내는 한 사람입니다. 상류층 여성 화가도 제대로 인정받지 못하던 그 시절에 사생아로 태어나 화가의 꿈을 이룬 그녀의 삶은, 저에게 늘 뜨거운 열정의 지표입니다. 문득 나는 나로서 살기 위해 어떤 노력들을 했는지 돌아보게 만듭니다.

수잔 발라동은 아들 모리스 위트릴로 역시 훌륭한 화가로 키워냅니다. 수잔 발라동이 가난한 세탁소에서 사생아로 태어나 아버지의 사랑을 받지 못한 것처럼 아들 위트릴로 역시 안타깝게도 아버지 없이 태어났는데요. 가끔 부모의 운명을 닮는 화가들을 보면 마음이 애달픈데 위트릴로 역시 그렇습니다. (수잔 발라동이 누구와 결혼해서 위트릴로를 낳았는지는 정확히 확

(왼쪽) 수잔 발라동, 자화상, 1898, Museum of Fine Arts Houston
(오른쪽) 수잔 발라동, 부케와 고양이, 1919, 개인소장

인된 바가 없고, 술을 좋아했던 무명화가라는 설만 있습니다. 다만 위트릴로의 이름은 한때 수잔 발라동의 남자친구였던 시인 미겔 위트릴로의 성을 빌린 것으로 알려져 있어요)

위트릴로는 어릴 적부터 몽마르트 사람들과 부대끼며 자라났습니다. 당시 친하게 지낸 동네 아저씨가 장난삼아 준 술을 마신 후 알코올에 중독됐고, 알코올 중독으로 입원까지 했음에도 꽤 오랫동안 치유되지 않았습니다. 어린 나이부터 술에 의지한 아들을 보며 엄마인 수잔 발라동이 할 수 있는 일은 술 이외에 아들이 빠질 만한 뭔가를 만들어주는 일이었습니다. 그래서 그녀는 아들에게 그림을 가르칩니다.

결국 엄마의 능력이 아들에게 고스란히 전해졌고 그는 외롭게 배운 그림 실력으로 많은 몽마르트 풍경을 남겼습니다. 그가 남긴 풍경화 중 백색시대라는 별명이 붙은 1910년 즈음에 그린 작품들은 눈의 여왕이 소박한 마을로 귀환한 듯합니다. 눈 내린, 인적이 드문 마을을 붓으로 담아내는 위트릴로의 모습을 상상하며 작품을 감상해 보세요.

모리스 위트릴로, 눈 아래 몽마르트, 1930

누구보다 여자들을
아름답게 그린 화가

이번에는 유미주의에 심취했던 화가 제임스 티소(James Tissot, 1836~1902)를 만나볼까요? 화가이자 판화가인 제임스 티소는 프랑스 서부 루아르 강 상류 지역인 낭트 출신으로 20살 무렵 파리로 갑니다. 파리의 에콜 데 보자르(Ecole des Beaux Arts, 프랑스 국립 미술학교)에서 고전주의 화풍의 대가인 장 오귀스트 도미니크 앵그르(Jean Auguste Dominique Ingres, 1780~1867)와 낭만주의 화가 이폴리트 플랑드랭(Jean Hippolyte Flandrin, 1809~1864) 등에게 미술을 배웁니다. 또 에두아르 마네(Edouard Manet, 1832~1883)와 드가 등 인상파 화가들과 작가인 알퐁스 도데(Alphonse Daudet, 1840~1897)와도 친분을 유지하며 교류합니다.

하지만 제임스 티소는 친구이자 멘토이기도 했던 드가가 인상파 전시에 참여하자는 제안에도 자신의 화풍과 맞지 않는다고 거절합니다. 이후 공식적으로 실력을 인정받을 수 있는 살롱전에 작품을 출품해서 23세이던 1859년에 입선했고 프랑스 화단에서 신진 화가로 주목받습니다. 오른쪽 작품은 드가가 그린 상당히 큰 사이즈의 제임스 티소 초상화입니다. 티소는

에드가 드가, 제임스 티소의 초상화, 1867~1868, 미국 뉴욕 메트로폴리탄 미술관

오른손에 스틱을 든 채로 작업실 의자에 앉아 포즈를 취하고 있습니다.

제임스 티소의 성은 프랑스식, 이름은 영국식입니다. 이런 독특한 이름을 갖게 된 것은 유럽의 정치 상황과 관련이 깊습니다. 당시 프랑스 화가들은 유럽의 정치 상황으로 인해 파리를 떠나 타국으로 자주 이동합니다. 모네 역시 프로이센과 프랑스간의 전쟁을 피하기 위해 1870년에 런던으로 이주했었습니다. 티소는 파리 코뮌에 적극 가담했다는 이유로 1871년 6월에 런던으로 이주했고 영국에서 10여 년간 거주하며 에칭과 캐리커처, 초상화를 배워 꽤 인기 많은 초상화가로 명성을 누렸습니다.

그런 그에게 사랑이 찾아왔습니다. 그녀는 두 아이가 있던 이혼녀 캐슬린이었습니다. 캐슬린은 1871년 한 외과의사와 결혼했다가 일주일만에 결혼생활을 끝낸 상황이었습니다. 그녀의 아이들은 남편이 아닌 배의 선장과 사랑에 빠져 생긴 아이들이었습니다.

사교계의 중심에 있던 티소였지만 사연있는 여자와 사랑에 빠지자 세간의 비판을 피하기 힘들었습니다. 그는 캐슬린, 캐슬린의 아이들과 동거한다는 이유로 구설수에 올라서 왕립아카데미 전시를 포기하기도 했습니다. 많은 사람들이 그런 티소를 두고 비난했지만 그는 캐슬린을 사랑했기에 신경 쓰지 않았습니다. 오히려 캐슬린을 모델로 더 많은 그림을 남기며 사랑을 지켰습니다.

1876년에는 캐슬린과의 삶을 위해 런던 세인트 존스 우드 근처 아비로드에 훌륭한 저택을 마련했습니다. 그녀의 두 아이들과 함께하거나, 정원에서 휴식을 취하는 캐슬린을 그린 판화 제작에 몰두하며 사교생활도 멀리했습니다. 둘은 뜨겁게 사랑했습니다. 하지만 함께 생활한 지 6년 만인 1882년, 28살의 캐슬린이 폐결핵으로 세상을 떠났습니다.

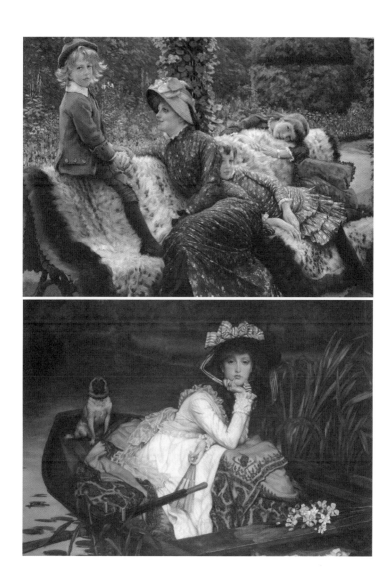

(위) 제임스 티소, 공원 벤치, 1882, 개인소장
(아래) 제임스 티소, 보트 위의 숙녀, 1870, 개인소장

그녀가 사라진 집에서 도저히 살 수 없어 집을 팔고 황급히 파리로 돌아간 티소는, 〈공원 벤치〉라는 작품을 완성했습니다. 그림 속에는 캐슬린과 아이들의 행복한 한 때가 담겨 있어요. 그는 이 작품을 전시했지만 팔지는 않았습니다. 아마 캐슬린과 함께한 시간을 오래 지니고 싶어서 아니었을까요?

티소는 캐슬린이 세상을 떠난 후에도 강령술(망자의 영혼을 불러 오는 마술)을 통해 그녀의 영혼을 만날 정도로 오랜 시간 캐슬린을 잊지 못했습니다.

많은 시간이 흐른 지금도 여전히 티소의 그림은 저와 같은 여성들에게 인기가 많아요. 이유가 무엇이냐고 물어보면 대부분 이렇게 대답합니다. "저 시대 여자들 옷이 너무 아름다워요. 이 화가는 여자를 너무 예쁘게 그려요!" 맞습니다. 그는 누구보다 여자들을 아름답게 표현하는 법을 아는 화가였습니다. 미술에 있어서 가장 최상의 표현이 '미'라고 생각했기 때문에 그가 표현한 모든 여성은 아름답습니다.

당시 티소 같은 생각을 가진 예술가들을 유미주의(Aestheticism)라고 부릅니다. 유미주의를 좇은 예술가들은 미(美)가 인생에 있어 가장 높은 단계의 것이라 하여 미를 위한 미, 예술을 위한 예술을 추구하는 입장이었습니다. 제임스 티소 역시 여성의 옷에서 궁극의 '미'를 찾았습니다. 모자 디자이너인 어머니를 보며 자란 티소에게 귀족 여성들의 패션은 자연스러운 관심 대상이었을지도 모릅니다.

티소의 그림 속에서 당시 상류층 여성과 아이들의 패션을 관찰하는 일은 즐겁습니다. 다소 무거워 보이는 모자일지라도 화려함에 감탄하게 되고, 현대에도 세련돼 보이는 스트라이프 무늬라든가, 플로랄 무늬 드레스는 디자

이너에게 의뢰해 만들어 입고 싶을 정도입니다. 실제 드레스를 입고 생활한다면 불편해서 하루 만에 벗어 던지고 싶을 수도 있겠지만요.

어쩌면 아름다워지고 싶은 마음은 시대가 변해도 사라지지 않습니다. 여자는 자신을 보다 예쁘게 그려주는 화가를 좋아하고, 보다 예쁘게 찍어주는 사진작가를 인정합니다. 앞으로도 몇 번의 시대가 바뀌며 미의 기준이 바뀌더라도 아름다워지고 싶은 여성의 욕망만큼은 결코 사라지지 않을 겁니다.

어떤 화가에게 거장이라는 이름이 붙을까요?

화가들에게는 다양한 수식어가 따라 다닙니다. 그런데 '거장'이라는 수식어는 몇몇 화가에게만 붙습니다. 어떤 화가들에게 거장이라는 수식어가 붙는 걸까요? 저만의 거장의 기준은 세 가지입니다.

첫째, 대부분의 거장들은 오래 살았습니다. 피카소, 마티스, 샤갈… 모두 꽤 오래 살다 간 화가들입니다. 거의 한 세기 동안 작품 활동에 집중했어요. 짧은 생을 마감한 고흐에게는 거장이라는 단어를 잘 붙이지 않죠. '불꽃처럼 살다 간 화가, 열정의 화가, 비운의 화가'라는 수식어가 붙어왔습니다.

둘째, 거장이라 불리는 화가들은 회화 작품만 남기지 않았습니다. 르네상스 시대의 다빈치도 회화, 발명, 해부학, 무대 디자인 등 다양한 영역에서 활동했고, 미켈란젤로도 벽화와 조각에 능했습니다. 피카소와 샤갈, 마티스 역시 회화, 조각, 도자기, 벽화, 판화, 콜라주 등 다양한 장르를 넘나들었습니다. 거장들은 한 분야에 머무르지 않고 다양한 분야에 도전했습니다.

셋째, 거장들은 다작을 했습니다. 대부분 많은 작품을 남겼어요. 한 점만

그래서 세계적으로 유명해진 경우는 거의 없습니다. 다빈치의 경우 회화 작품의 수가 다른 거장들에 비해서 적은 편인데, 화가이기보다 천재 예술가에 가깝습니다. 다빈치를 제외한 많은 거장들은 유화, 판화, 드로잉 등 많은 작품을 남겼습니다. 고흐는 9년간 그린 작품이 천여 점에 가깝고 피카소의 경우는 만 점이 넘습니다.

저는 다작 안에 명작이 있다고 생각합니다. 힘을 모아 한 점만 그려서 명작을 남기는 경우는 미술사에 많지 않습니다. 여러 번 도전하다 보면 그 안에서 훌륭한 작품이 나옵니다. 우리가 아는 대부분의 거장들은 다작 안에 명작이 있다는 것을 아는 사람들이었습니다. 또한 우리가 그들을 거장이라고 부르는 이유는 그들의 그림 몇 점이 뛰어나서가 아니라 그들의 삶 전체를 그들의 감성과 이성이 깃든 작품들로 대변했기 때문입니다.

이번에 소개할 앙리 마티스(Henri Matisse, 1867~1954)야말로 거장이라고 불려도 손색이 없습니다. 그는 말년인 1948년부터 약 3년간 쇠약해진 몸으로 혼신의 힘을 다해 니스의 방스(Vence)에 위치한 로사리오 성당에서 스테인드글라스 작품을 완성했습니다.

방스는 프랑스 남동부 연안의 작은 마을로 니스에서 북서쪽으로 약 20km에 위치해 있습니다. 마티스는 건축가와 협업해 예배당 디자인부터 타일에 그려질 그림과 벽화, 촛대와 같은 금속 장식물, 직물 디자인까지 직접 만들었습니다. 그의 나이 77세 때의 일이지요.

이 작업의 시작은 1942년 마티스가 십이지장 수술을 받고 요양할 당시, 간호사였던 모니크 부주아와의 인연으로 시작됐습니다. 당시 간호학교를 다니던 모니크 부주아는 마티스의 개인 간호사가 됩니다. 할아버지와 손녀같은 나이 차이인 둘은 처음에는 어색했지만 이내 친해집니다. 당시 모니크도

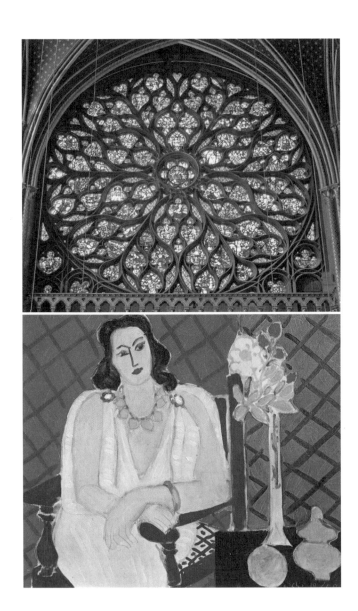

(위) 앙리 마티스, 프랑스 파리의 생트 샤펠 성당의 장미 창, 13세기
(아래) 마티스가 그린 모니크 부주아, 1942

아버지가 돌아가신 후 였고, 마티스 역시 자녀와 손자들을 그리워하던 터였기에 좋은 인연이 된 것이지요. 그녀는 마티스를 정성스럽게 간호해 주었고, 그의 작품의 종이 오리기를 도와주기도 했습니다. 또한 마티스는 모니크가 간호학교를 무사히 졸업할 수 있도록 물질적인 도움을 주기도 했습니다. 이 시기 마티스는 모니크를 주제로 한 초상화를 네 점 그립니다. 하지만 1944년 모니크는 마티스의 모델과 간호사 역을 잠시 그만 두고 도미니코 수도회에 입회하면서 '자크 마리'라는 수녀가 됩니다. 결국 둘은 편지로 서로 안부를 전달하지만 수녀라는 직업의 특성상 외출이 쉽지 않으니 연락이 뜸해집니다.

그러다가 마티스가 산 속의 한적한 도시인 방스로 작업실을 이전하면서, 방스 지역에 위치한 라꼬르데르 수녀원으로 파견된 모니크 부주아와 '자크 마리' 수녀로서 다시 만나게 됩니다. 1947년의 일입니다. 당시 자크 마리 수녀는 예배당 짓는 일을 기획하고 있었습니다. 마티스는 그녀의 추천으로 다시 예배당의 스테인드글라스 작업을 시작합니다. 자신의 종이 오려 붙이기 작업을 창에 적용할 기회가 왔다고 생각한 것이지요.

그는 성당 작업을 위해 실물 크기의 모형을 들여놓을 수 있는 넓은 호텔로 작업실을 옮기고 호텔 벽에 종이 오리기 작업으로 만든 종이를 붙이며 스케치를 진행합니다. 헝가리 출신 프랑스 사진작가 루시안 헤브레가 찍은 사진을 보면 마티스가 이 작업에 얼마나 열정적이었는지를 느낄 수 있습니다. 모니크 부주아에 대한 고마움을 잊지 않았던 마티스는 자신의 사비를 털어 건축의 많은 부분에 참여합니다. 마티스는 작품의 주제를 요한 계시록 22장 2절로 정했습니다.

"그 강은 넓은 길 한가운데를 흐르고 있었습니다. 강 좌우에는 열두 가지

열매를 맺는 생명나무가 있어서 달마다 열매를 맺고, 그 잎사귀들은 만국 백성을 치료하는 약이 됩니다."

그가 제작한 생명의 나무를 자세히 감상해볼까요? 이 장소가 요한계시록에 나온 저 장소라고 생각해보는 겁니다. 스테인드글라스 사이에 있는 기둥들이 마치 생명의 나무 줄기 같아요. 맑은 노랑과, 청아한 파랑, 싱싱한 초록빛 유리 사이로 햇살이 비치면 나라, 종교, 시대, 인종까지 뛰어넘어 이곳에 오는 누구든 마음이 편안해질 듯합니다.

스테인드글라스 옆의 흰 세라믹 타일에 간략히 그려진 인물은 수도회의 창시자인 성 도미니쿠스입니다. 성모 마리아와 아기예수가 간략하게 그려진 벽화에는 성모님께 드리는 기도를 의미하는 'AVE'라는 문구도 보입니다.

이 예배당은 마티스가 평생에 걸쳐 배운 것을 쏟아부은 예술 프로젝트였습니다. 마티스 스스로도 이 프로젝트를 두고 전 생애에 걸친 결과물이라고 이야기했습니다.

"이 작품은 저에게 4년을 요구했습니다. 그 시간은 다른 일과 병행할 수 없는 시간, 집중적으로 끈기 있게 작업해야 했던 시간이었습니다. 이것은 저의 전 생애에 걸친 결과물입니다. 비록 작품은 부족하지만, 저는 이 경당을 저의 걸작으로 여깁니다."

로사리오 경당에 전 생애의 에너지를 바쳤던 마티스는 안타깝게도 건강이 악화되어 1951년 6월 25일, 로사리오 예배당 준공식에 참여하지 못했습니다. 다만 예배당을 완성하고 이렇게 말했다고 합니다.

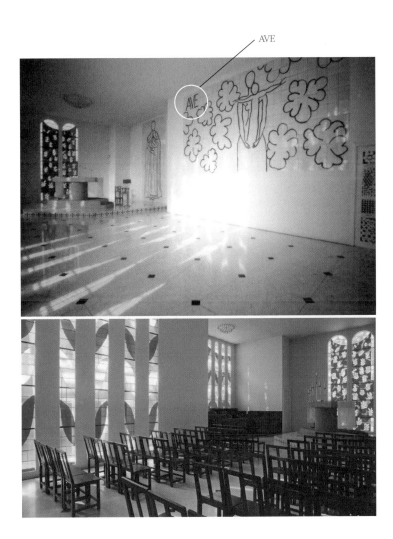

앙리 마티스, 로사리오 성당의 스테인드글라스와 벽화

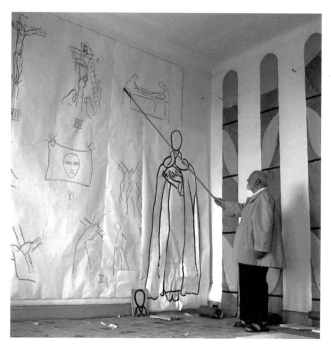

앙리 마티스, 레지나 호텔에서 작업을 구상중인 마티스, 1949

"이제 나는 떠날 준비가 되었다."

한 예술가의 삶의 마지막 시기. 끝없이 재생산 되었던 열정과, 그 예술가를 간호했던 한 수녀와의 우정이 이 예배당을 아름다운 작품으로 완성되게 이끌었습니다.

당신은 마음속에
무엇을 축적하며 살고 싶나요?

이번에는 앙리 마티스의 스테인드글라스만큼이나 인상적인 작품들을 남기고 간 에곤 실레(Egon Schiele, 1890~1918)를 소개해 드리려 합니다. 에곤 실레는 클림트의 제자로 클림트 못지않게 인기가 많습니다.

16살이던 1906년, 빈 미술학교에 입학해 당시 빈 화단의 대장이자 빈 분리파의 초대 회장이었던 구스타프 클림트와 만납니다. (한 가지 흥미로운 사실이 있습니다. 같은 해 빈 미술학교에 입학 신청을 한 히틀러는 입학 신청을 하자 거부당했다고 하네요. 히틀러의 꿈이 화가였거든요.) 그래서 실레의 초창기 작품은 클림트의 영향을 많이 받습니다.

하지만 이 명석한 청년은 스승을 뛰어넘는 독창적인 표현으로 자신만의 예술 세계를 완성합니다. 클림트의 작품에 장식적인 패턴이 많은 반면 실레의 작품에는 텅 빈 공간에 둥둥 떠 있는 듯 보이는 인물들이 등장합니다. 그래서인지 에곤 실레가 그린 초상화는 화려하기보다는 고독하고, 풍요롭다기보다는 척박해 보입니다.

그런데 바로 그 지점이 보는 사람들의 내면에 공감을 불러일으킵니다.

당시 수집가이자 미술 비평가였던 아르투어 뢰슬러는 1911년 발표한 예술가와 예술 애호가들을 위한 잡지에서 실레를 두고 이렇게 말합니다.

"실레의 작품은 우리의 감각을 아슬아슬하게 건드린다. (…) 그의 회화는 관능성을 향한 활력 넘치는 감각, 감성으로 충만한 느낌을 완벽하게 표현한다. 그가 발표하는 작품들은 언제나 충동과 내적 욕망을 드러낸다."

실레가 그린 〈아르투어 뢰슬러의 초상〉을 보세요. 색이라고는 오로지 갈색 톤만을 쓴 이 초상화에서 빈 공간에 배치된 아르투어 뢰슬러는 두 눈을 감고 관객과는 다른 방향으로 몸을 틀고 있습니다. 자신을 드러내고 싶지 않으면서도 품위 있어 보이고자 하는 그 미묘함을 실레는 분위기 있게 잘 표현했습니다.

대부분 감상자를 똑바로 바라보는 초상화를 그렸는데 실레의 초상화는 모두 보는 사람을 의식하지 않아 더 훔쳐보는 기분이 들게 합니다. 당대 F. 젤리히만과 같은 문인은 실레의 작품을 보며 "예술 애호가보다 정신 분석가가 관심을 보일 정도다."라고 말합니다. 여러 감정이 느껴지게 하는 초상화의 대가임에는 분명합니다.

1900년대 초반에는 인간의 욕망과 무의식과 거친 감정의 동요를 화폭에 담은 화가들이 많이 활동했고, 실레처럼 내면의 격정적인 감정을 표현하는 화가를 표현주의라고 불렀습니다. 그는 고흐처럼 짧은 삶을 살다 간 화가이지만 팬은 그 어떤 대가들보다 많습니다. 자유로운 화풍을 추구했던 실레는 아카데미즘이나 당시 나라에서 좋아하는 화풍을 벗어나 새롭게 그리려고 시도한 클림트가 초대 회장이었던 비엔나 분리파에 속하는 화가이기도

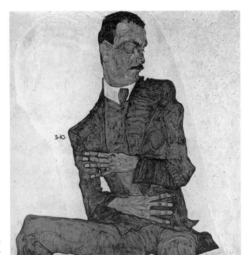

에곤 실레, 아르투어 뢰슬러의 초상,
1910, 오스트리아 빈 역사박물관

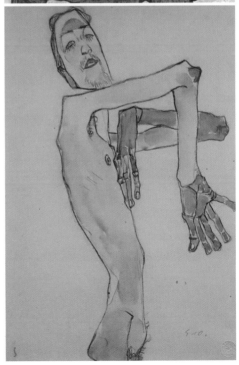

에곤 실레, 오스트리아
비엔나 레오폴드 미술관

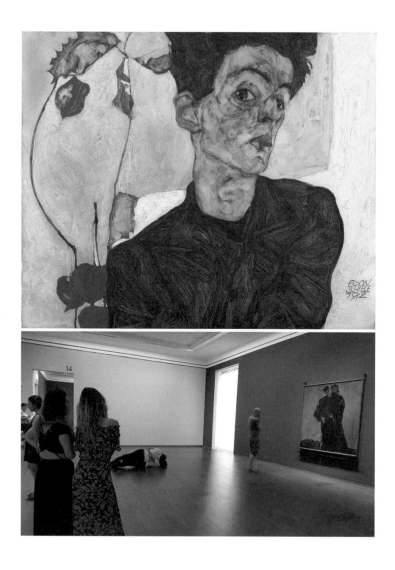

(위) 에곤 실레, 자화상, 1912, 오스트리아 비엔나 레오폴드 미술관
(아래) 레오폴드 뮤지엄 키스 퍼포먼스, ⓒ 이소영

했습니다.

실레가 그린 초상화 속 인물들은 모두 몸이 어색하게 꺾여 있습니다. 목이 뒤로 젖혀 있거나 고개가 틀어진 채로 우리를 노려봅니다. 마치 애써 유혹하듯이 온몸이 각진 나무처럼 비틀린 것이 특징입니다. 그는 성기를 노골적으로 드러낸 누드화로 이슈가 되기도 했습니다.

그의 드로잉은 늘 솔직합니다. 저는 그의 누드화를 볼 때마다 제가 가진 모든 걸 다 벗고, 가장 나다운 것을 찾는다면 무엇일까 고민에 빠진 적이 많습니다.

그래서인지 제가 오스트리아 비엔나에 가면 가장 먼저 가는 곳이 레오폴드 박물관입니다. 레오폴드 박물관은 오스트리아의 의사이자 미술품 수집가였던 루돌프 레오폴드 박사가 평생 동안 모은 5천여 점의 작품을 바탕으로 세운, 세계에서도 손꼽히는 개인 미술관입니다. 에곤 실레 작품이 가장 많은 미술관이기도 합니다.

제가 이 미술관을 좋아하는 이유는 여러 그림들과 함께 헤드폰이 비치되어 있기 때문입니다. 그림을 보며 헤드폰을 착용하면, 클림트, 실레와 동시대에 살았던 작곡가 구스타브 말러의 교향곡이 들립니다. 관람객은 클림트와 실레의 작품, 말러의 음악을 한순간에 보고 들을 수 있어요. 몇 해 전 레오폴드 박물관에 갔을 때는 한 커플이 실레의 작품 앞에서 키스 퍼포먼스를 하고 있어서, 입장하자마자 당황스러웠던 적이 있습니다.

실레가 외설적인 누드화만 그린 것은 아닙니다. 저는 그의 풍경화도 좋아하는데요. 누군가와 함께 보면 화끈거리는 누드화나 인물화에 비해 풍경화는 쓸쓸하면서도 강인해 보입니다. 바꿔 말하면 스스로 고독을 자처한 듯 보입니다.

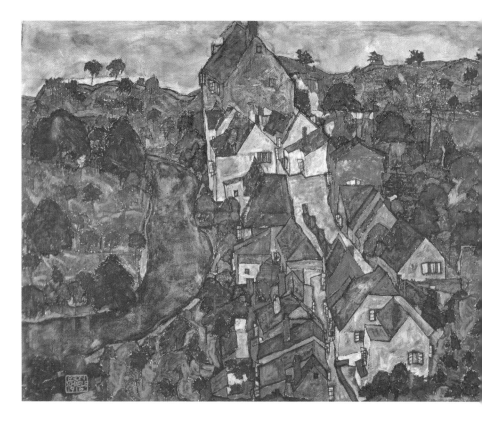

에곤 실레, 크루마우의 풍경, 1916, 오스트리아 린츠 볼프강 구를리트 미술관

지붕의 타일도 촘촘하고, 창문도 촘촘하고, 빨래도 촘촘합니다. 집들의 반대편에서 내려다보듯 그린 〈크루마우의 풍경〉은 어머니의 고향인 크루마우(현재는 체스키크롬로프) 풍경을 그린 것입니다. 이때 그린 작품들은 실레가 과거에 그린 성적이고 노골적인 초상화들과 다르게 아기자기하고 평온합니다. 크루마우는 몰다우 강의 운하에 있는 작고 조용한 마을이었거든요. 실제로 크루마우는 18세기 이후 지어진 건물이 많지 않아 마을 전체가 세계문화유산으로 지정되었고, 여전히 중세시대 동화 속 마을처럼 존재합니다. 몰다우 강을 바라보고 있던 실레의 집에는 테라스와 꽃밭이 있어서 실레에게 안정감과 희망을 주었어요.

하지만 다른 마을에 비해 폐쇄적인 크루마우는 동시에 실레에게 어두운 기억도 안겨주었습니다. 실레가 마을의 소녀들 중 누드모델이 되고 싶어 하는 소녀들을 정원으로 불러 크로키를 그렸거든요. 소녀들을 누드모델로 내세우는 것은 빈이라는 예술 도시에서는 이해받을 수 있는 일이었으나, 작은 마을인 크루마우 주민들에게는 전혀 이해할 수 없는 일이었습니다.

마을 사람들은 젊은 화가가 어린 여자를 야한 그림의 모델로 세운다면서 언성을 높였습니다. 어느 날의 실레는 미성년자 유괴 및 성추행 혐의로 고소를 당해 재판까지 하게 되었습니다. 연인이었던 발리와 함께 집으로 돌아가고 싶어 하지 않는 가출 소녀를 데리고 있었거든요.

그래서인지 실레가 그린 크루마우 풍경들은 기쁘고 슬픕니다. 마음에 있는 다양한 감정들을 차곡차곡 쌓아 촘촘히 채운 기분이에요. 마치 무언가가 부족해서 채우려는 것처럼 말입니다.

실레에게는 무엇이 부족했을까요? 그는 그림들로 무엇을 채우려 했을까요? 저는 그가 공감 받고, 이해받고 싶었던 건 아닐까 생각했습니다. 새로운

마을에서 성추행 범죄자로 오해받으며 지내야 했던 그는, 재판을 통해 오명은 씻었지만 에로티시즘이 가득한 작품으로 인해 감옥에서 얼마간 더 시간을 보내야 했죠.

실레는 하늘에서 내려다본 듯이 그린 그림을 그리며 자신을 폭넓은 시야로 바라봐주길 바랐을지도 모릅니다. 세상을 살아가는 데 가장 중요한 것은 시간도 돈도 아닌 나를 이해해주고 지지해주는 마음이기 때문입니다. 그는 야외에서 크루마우 풍경을 보고, 바로 그리지 않고 많은 생각에 잠기고 풍경을 마음에 간직한 채 작업실로 돌아와 화폭에 옮기곤 했습니다.

많은 것을 축적하며 그린 듯한 크루마우 풍경에서 저는, 실레의 공허했던 감정들을 느낍니다. 그가 그린 크루마우 풍경을 보고 있으면 그가 질문을 던지는 듯합니다.

당신은 지금 마음속에 무엇을 축적하며 살고 싶나요?

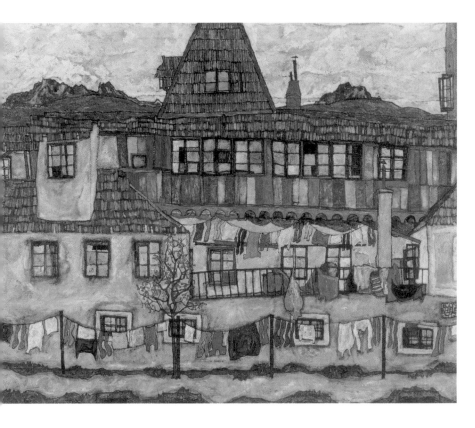

에곤 실레, 시내 근교의 집과 빨래, 1917, 개인소장

사람들은 왜 그 그림을
명화라고 부를까요?

#스토리 명작은 다양한 시각 속에서 빛난다

artsoyounh
아트 메신저 빅쏘

• • •

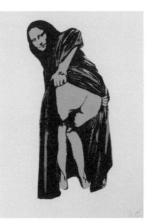

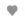

artsoyounh 닉 워커의 〈모나리자〉는 보자마자 웃음
이 납니다. 진지한 여인이 엉덩이를 보이며 우리를 놀리
고 있네요. 원작과 전혀 다른 이미지로 재생산된 닉 워
커의 〈모나리자〉를 다빈치가 봤다면 어떤 평을 내렸을
까요?

위대한 명화는
명화를 남긴다

레오나르도 다빈치(Leonardo da Vinch, 1452~1519)는 무려 4년간 모나리자를 그렸다고 전해집니다. 참 익숙한 명화지요? 이제는 그만할 때도 되었는데 왜 또 모나리자냐고요? 전 세계에서 가장 많이 패러디되고, 광고에도 많이 활용된 그림이 바로 이 모나리자이기 때문입니다.

'모나'는 이탈리아어로 부인이란 뜻입니다. 즉 모나리자 그림은 리자 부인을 그린 셈입니다. 그림을 보여주면 지나가던 유치원생들도 나도 이 그림 안다며 손을 번쩍 들 정도로 이제는 세계에서 가장 유명한 초상화가 되었습니다. 하지만 작품을 3분 이상 설명해보라고 하면 다들 머뭇거립니다. 눈썹 이야기를 하거나, 레오나르도 다빈치 이야기를 하거나, 이걸 반복하다가 정작 그림에 대한 이야기는 별로 하지 않습니다.

과연 우리는 모나리자에 대해 얼마만큼 알고 있을까요? 우리가 안다고 믿는 것을 정말 알고 있는 것일까요? 귀로 듣고, 외워 얻은 지식은 아닐까요? 저는 사실 모나리자를 5분 이상 본 적이 없습니다. 루브르 박물관에서 모나리자를 보려 해도 주변에 늘 사람이 너무 많았기 때문입니다. 500여

년 전 지구 반대편에서 그려진 모나리자가 오늘날 어떤 의미가 있을까요?

왜 사람들은 <모나리자>를 명화라고 하는 것일까요?

처음 본 것처럼, 모나리자를 만나 볼까요? 1503년에서 1506년경 피렌체의 부유한 사업가 프란체스코 드 지오콘도는 다빈치에게 부인을 그려달라는 주문을 합니다. 당시 모나리자의 나이는 이십대 중반이었는데, 다빈치는 그녀를 그리는 동안 그녀가 웃게 하려고 악사를 불러 연주까지 할 정도로 정성을 보였다고 합니다.

다빈치가 꽤 오랜 시간 이 그림을 그린 데에는 이유가 있었습니다. 그도 다름 아닌 저처럼 '산만대장'이었기 때문입니다. 그는 한 작품을 끝내고 다음 작품을 하는 스타일이 아니었습니다. 여러 개의 작품을 동시에 진행하는 스타일이었어요. 지금 제 컴퓨터 폴더에도 수없이 시작하고 끝을 맺지 못한 글들이 있는데 저는 그 글들을 볼 때마다 '오호! 나도 다빈치 같네!'라며 안도합니다.

말년에 프랑스의 왕 프랑수아 1세의 궁정에서 일했던 다빈치는, 이탈리아를 떠날 때 미처 완성하지 못한 <모나리자>를 프랑스로 가지고 갑니다. 하지만 1519년 5월 2일 세상을 떠나고, 프랑수아 1세가 머물렀던 앙부아즈 성의 예배당에 묻힙니다. 그가 죽은 후에도 <모나리자>는 프랑스에 남았습니다. 당시 왕이 4천 금화를 주고 <모나리자>를 구입했다는 후문도 있지만, 루브르 박물관 측 역시 그 과정을 자세히 공개하지 않아 확실하지는 않습니다.

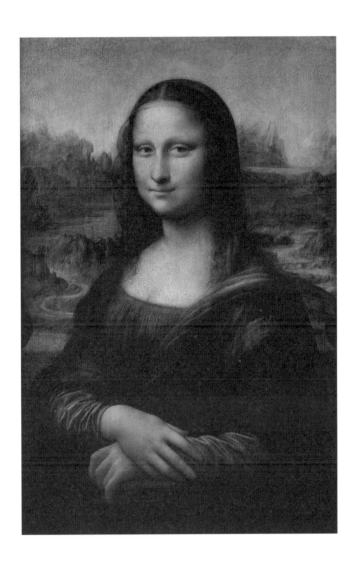

레오나르도 다빈치, 모나리자, 1503~1506, 프랑스 루브르 박물관

〈모나리자〉가 유명해진 이유는 여러 가지가 있겠지만 몇 가지로 요약하자면 그 시대 새로운 기법이었던 유화로 그렸다는 점(매우 잘 그렸죠.), 원근법과 다빈치 특유의 연기처럼 사라지는 스푸마토 기법(스푸마토(sfumato) 기법은 '연기'라는 의미의 이탈리아어에서 유래된 미술 용어인데 사람들에게는 레오나르도 다빈치가 처음 시도한 회화 기법으로 알려져 있지만 다빈치가 최초로 사용한 것은 아닙니다. 비슷한 시기의 화가 조르조네 역시 이 기법을 잘 활용했습니다. 다만 다빈치가 모나리자를 그릴 때 이 기법을 자신만의 방식으로 잘 활용했기에 유명해졌습니다.)으로 그렸다는 점, 어느 각도에서 보건 눈동자가 마주치고 시선이 나를 쫓아오는 것 같은 신비함, 도무지 어떤 기분인지 종잡을 수 없지만 사람을 홀리는 듯한 미소, 눈썹이 없는 여인이라는 점, 다빈치의 자화상과 모나리자를 비춰보면 거의 흡사하다는 점 등이 있습니다. (나중에야 밝혀졌지만 눈썹은 없던 것이 아니라 시간이 지나고 지워진 것입니다).

〈모나리자〉가 당시 초상화와 다른 점은 바로 자세인데요. 이전의 초상화들은 모델의 옆모습을 주로 표현했는데 모나리자는 상체의 4분의 3을 관객 쪽으로 향하고 있습니다. 모나리자 뒤의 배경 역시 실제 풍경이 아닌 상상의 풍경이라 당시에는 새로운 형식이었습니다.

〈모나리자〉는 그려질 당시부터 유명했던 작품입니다, 라파엘과 같은 후배 화가들 역시 모나리자로부터 영감을 받았어요. 역사상 가장 시끄러웠던 모나리자 도난 사건 역시 그림이 유명해지는 데 한몫합니다. 1911년에 발생한 모나리자 도난 사건은 사상 최초로 루브르 박물관을 휴관하는 사태까지 빚었습니다. 이 사건은 전 세계적 이슈로 신문 곳곳에 등장했습니다.

모나리자를 둘러싼 다양한 사건들

더 흥미로운 사실은 모나리자 도난 사건의 범인으로 지목된 사람들이 모두 알 만한 예술가였다는 점입니다. 첫 번째 범인 후보는 초현실주의 시인 기욤 아폴리네르였고, 두 번째는 파블로 피카소였습니다. 둘은 프랑스에서 지낸 외국인 예술가였으며 미술품을 모았죠. 친했던 두 사람은 범인으로 법정에 서는데요. 다행히도 며칠 뒤 풀려납니다. 범인은 〈모나리자〉 액자의 유리 보조공으로 참여했던 빈센토 페루자였습니다.

2011년 1월 이탈리아 국립문화재감정위원회의 감정 결과, 〈모나리자〉의 코와 입이 다빈치가 아끼던 하인 살라이를 모델로 그린 〈세례 요한〉과 일치한다는 공식 발표가 나면서 혹시 그림 속 여인이 남자가 아닌가 하는 의문이 생기기도 했습니다. 2006년 개봉해 인기를 끈 영화 〈다빈치 코드〉는 댄 브라운의 원작 《다빈치 코드》에 나오는 '모나리자는 여자가 아니다'라는 설정을 그대로 가져와 이야기를 전개하기도 했습니다.

하지만 모든 요소를 다 종합해보면 다빈치라는 인물의 왕성한 호기심과 해부학적인 관심, 유체 역학과 사물들의 동선에 대한 진지한 탐구의 결과물이라는 답에 도착합니다. 다빈치라는 열정적인 예술가의 끝없는 상상력을 집대성한 창조물이었기 때문에 꾸준히 많은 사람이 매료되었던 것 아닐까요?

수많은 화가들이 모나리자를 패러디하거나 그림 속의 소재로 사용했습니다. 마치 한 시대를 대변하는 여인상인 것처럼. 그중 한 명인 페르낭 레제는 수많은 사람이 모나리자를 경배하는 것을 못마땅해 했습니다. 시대가 바뀌었는데 여전히 오래전 명화를 따라 그리며 답습하면 안 된다고 생각했죠.

어느 날 레제는 캔버스에 열쇠 꾸러미를 그립니다. 한참을 열쇠 꾸러미

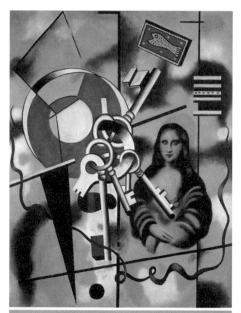

페르낭 레제, 열쇠가 있는 모나리자, 1930
프랑스 페르낭 레제 국립미술관

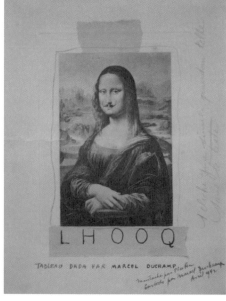

마르셀 뒤샹, L.H.O.O.Q, 1919
미국 필라델피아 뮤지엄

와 대비되는 이미지에 대해 고민했습니다. 그때 떠오른 게 바로 미술사의 역사를 장식하는 다빈치의 모나리자였죠. 레제는 열쇠 꾸러미 우측에 모나리자를 작게 배치하고 그녀의 위로 정어리 통조림도 그립니다. 위대한 명화를 자신만의 방식으로 왜곡한 것이죠. 둥근 원통형의 인물들로 그림을 그린 페르낭 레제의 양식을 '튜비즘(tubism)'이라고 부릅니다. 튜브나 파이프처럼 원통형의 표현을 한다고 생긴 미술사 용어이지요. 레제는 기계와 문명에 대해서 긍정적으로 생각한 화가였습니다. 동료 마르셀 뒤샹과 함께 항공 전시회를 방문할 만큼 자동차와 비행기에 큰 관심을 보였고 기계가 인간의 삶에 주는 이로움에 대해 늘 관심이 많았습니다.

동료인 마르셀 뒤샹은 다빈치가 죽은 지 400년 되던 해인 1919년, 모나리자에 수염을 그려 넣고 'L.H.O.O.Q(프랑스어 문장 Elle a chaud au cul의 약자)'라는 단어를 써 새로운 작품을 발표합니다. 이 글자를 불어로 발음하면 '그녀는 엉덩이가 뜨겁다'라는 뜻이었죠. 참 재밌기도 하고 노골적인 표현이지요?

영국 출신 그래피티 아티스트 닉 워커(Nick Walker, 1969~)는 90년대 초부터 스텐실 기법으로 거리에 다양한 그래피티 아트를 남겼습니다. 당시에는 3D로 문자를 표현하는 그래피티가 더 유행이었는데 그는 평면적인 스텐실 기법을 꾸준히 활용했습니다. 그 기법은 스트리트 아트의 대표 기법으로 자리 잡았으며, 그래피티 아티스트 중 가장 인정받는 뱅크시에게도 영향을 주었습니다. 2016년에는 한국의 서울서예박물관에서 그래피티 뮤지엄 쇼 '위대한 낙서(The Great Graffiti)' 오프닝을 위해 직접 스텐실 퍼포먼스를 펼치기도 했습니다.

《미술, 공간, 도시》의 저자 맬컴 마일스는 현대 미술이 미술관처럼 특권이 주어지는 위치에서, 보다 넓은 현실의 생활 영역으로 이동해야 하는 시대에

접어들었다고 말했습니다. 그런 의미에서 닉 워커와 같은 그래피티 아티스트는 훌륭한 모범이며, 도시 어딘가를 걷다가도 우연히 마주칠 수 있는 그의 작품은 선물 같습니다.

닉 워커의 〈모나리자〉는 보자마자 웃음이 납니다. 진지한 여인이 심슨으로 변하고, 엉덩이를 보이며 우리를 놀리고 있습니다. 닉 워커는 거리의 벽에 그래피티를 그리고, 다시 페인팅이나 판화로 제작합니다. 제도권을 거부하며 거리의 낙서로 존재했던 미술들이 다시 갤러리와 미술 시장으로 유입되는 과정이 모순적이기도 하지만 매력적입니다.

원작과 전혀 다른 이미지로 재생산된 페르낭 레제의 〈모나리자〉와 닉 워커의 〈모나리자〉를 다빈치가 봤다면 어떤 평을 내렸을까요? 제 생각에 다빈치는 워낙 창의적인 인물이기 때문에 시대의 변화에 발맞춰 새로운 소재와 매체로 표현해줘서 고맙다고 할 것 같습니다. 앞으로 우리는 수없이 패러디된 모나리자를 만나게 될 것입니다. 이렇게 위대한 명화는 또 다른 명화를 남깁니다. 예술은 끝없이 과거의 형식에서 벗어나려고 시도하며 발전해갑니다. 그래서 사람들은 자신의 아이디어가 벽에 부딪힐 때, 하던 일이 막힐 때, 예술가들의 작품에서 창조와 혁신을 발견하는 것 아닐까요?

세상에는 수많은 이미지들이 넘쳐납니다. 다가올 시대는 또 얼마나 많은 이슈와 사건이 생겨날까요? 중요한 것은 모두가 보는 것을 함께 보고 모두가 겪는 것을 함께 겪되, 나만의 시각으로 보는 것 아닐까요? 여러분의 하루하루가 예술가들의 시각처럼 독창적으로 펼쳐지길 바라며 노벨의학상을 수상한 헝가리 출신의 생화학자 알베르트 센트죄르지의 말로 이번 장을 마칩니다.

'발견이란 다른 사람들과 같은 것을 보더라도 다르게 생각하는 것이다.'

(왼쪽) 닉 워커, 모나리자, 2006
(오른쪽) 닉 워커, 모나 심슨, 2013

달빛을 수집한 남자,
조금 달랐던 밤 풍경

오른쪽 그림을 보세요. 하루의 끝이 보입니다. 사람들은 서서히 집으로 돌아갑니다. 밤 9시쯤 되었을까요? 혹은 10시 정도 되었을까요? 비가 그친 지 얼마 안 된 것 같습니다. 확실한 건 얼마 후면 거리를 지키는 것은 왼편 하늘에 뜬 달뿐일 거라는 것이에요.

저는 긴 추석 연휴 동안 런던에서 지냈습니다. 런던의 테이트 브리튼 미술관에서 이 작가의 그림을 마주했어요. 하마터면 그냥 지나칠 뻔 했습니다. 30점도 넘는 그림들 사이에서 어떻게든 지하철에 끼겨 탄 듯 걸려 있던, 생각보다 겸손한 크기의 작품이었기 때문입니다.

하지만 저는 그 벽에 걸린 그림 중 존 앳킨슨 그림쇼의 그림을 가장 오랜 시간 바라보았습니다. 신기하게 그만 가려고 하다가도 멈춰 서서 더 자세히 보게 되고, 가려고 하다가도 한 번 더 멈춰, 보고 싶어지는 그림이었습니다.

세계적인 현대 미술 축제인 '프리즈 아트 페어'를 보러 간 런던이었지만 매일 자극적이고 충격적인 현대 미술을 보다 보니 점차 눈이 아파오기 시작했습니다. 아마 창의적이고 새로운 시도들에 제 시각이 모두 소진됐다는 표

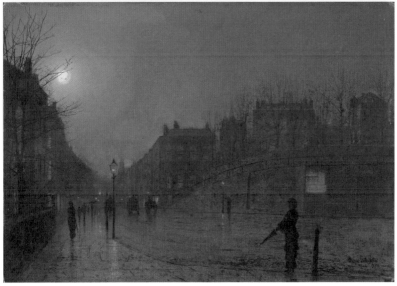

(위) 존 앳킨슨 그림쇼의 그림(사진 위 동그라미 표시 부분)을 발견한
런던의 테이트 브리튼 미술관, ⓒ 이소영
(아래) 존 앳킨슨 그림쇼, 히스 거리의 밤 풍경, 1882, 영국 런던 테이트 브리튼 미술관

현이 맞을 거예요. 동시대를 살아가는 현대 미술 작품들이 수없이 뇌에 입력돼 많이 무거워진 머리, 자주 감탄해서 젖어버린 마음을 끌고 숙소로 돌아가던 밤마다 저는 존 앳킨슨 그림쇼(John Atkinson Grimshaw, 1836~1893)가 그린 밤거리를 만났습니다. 고요하지만 수다스럽고 어둡지만 반짝거리는 런던의 골목길을 100년 전 그가 걸었고, 다시 제가 걸었습니다.

리즈에서 태어나고 자란 그는 제대로 된 미술 교육을 받지 않았습니다. 저처럼 미술 교육을 받고 미대에 입학한 사람이 듣기엔 배 아픈 소리지만, 밤의 색채를 그만큼 깊이 있게 표현하는 화가는 드물 것입니다. 그가 처음 택한 직업은 철도회사 직원이었습니다. 화가가 되는 것을 반대했던 어머니의 요구대로 아버지가 다니던 회사에 입사한 것이죠. 하지만 마음속에 품은 화가의 꿈은 쉬이 작아지지 않았습니다. 회사를 다니는 틈틈이 화랑들을 구경하며 안목을 쌓았습니다.

그림쇼는 25살이던 1861년, 화가의 길을 걷기로 결심하고 근무하던 철도회사를 그만 둡니다. 숨어 있던 능력이 바로 빛을 발한 것일까요? 1862년에 과일과 꽃, 죽은 새 등을 그린 그림들로 첫 전시를 했는데 꽤 인정을 받습니다. 〈죽은 홍방울새〉는 죽은 새를 소재로 그린 그의 초기작 중 하나입니다.

한편 〈눈과 안개〉를 보면 하늘도 하얗고, 땅도 하얗습니다. 하늘과 땅 사이 어딘가를 한 나그네가 걷고 있습니다. 어디로 가는 것인지, 목적지는 있는 것인지 알 수 없습니다. 다만 그가 믿고 있는 건 오직 자신의 발걸음뿐인 듯합니다. 그림쇼의 그림에는 혼자인 사람이 자주 등장합니다. 또한 여러 사람이 있어도 그들이 서로 함께 다니는 것이 아니라 각자 독립적으로 위치합니다. 의도했건 의도치 않았건 이런 지점들이 그의 그림에서 우리가 쓸쓸함을 읽을 수 있는 이유입니다.

(위) 존 앳킨슨 그림쇼, 죽은 홍방울새, 1862
(아래) 존 앳킨슨 그림쇼, 눈과 안개, 1892~1893, 영국 리즈 시티 갤러리

존 앳킨슨 그림쇼, 레이디 샬럿, 1875

그림쇼는 선배 화가들인 라파엘전파의 영향을 많이 받았습니다. 라파엘전파는 19세기 영국 빅토리아 시대에 등장한 화파로 르네상스 시대의 거장 라파엘로 산치오의 화풍을 지향하는 그룹이 아니라 그들의 이상화된 미술을 비판하고, 라파엘로 이전 시대로 돌아가자고 주장했던 화가들입니다. 자연을 정확히 관찰하고 세부적인 묘사에 충실했던 중세 고딕 및 초기 르네상스 미술로 돌아갈 것을 강조했죠. 이들을 가장 지지했던 사람은 비평가 존 러스킨이었습니다.

그림쇼는 라파엘전파처럼 초기에는 자연을 정확히 묘사하는 데 열중했고 라파엘전파 화가들처럼 작품의 영감을 현대시와 문학에서 찾곤 했습니다. 그의 작품 중에는 알프레드 테니슨(Alfred Tennyson)의 시 '레이디 샬럿(The Lady of Shalott)'의 한 구절을 그린 작품이 있습니다.

그는 점차 자신만의 화풍을 만드는 데 성공합니다. 그의 개성이 가장 잘 드러난 작품이 밤을 그린 풍경화였습니다. 1865년경부터 영국의 밤 풍경을 주제로 연작을 남기는데요. 주로 글래스고, 리버풀, 리즈, 런던, 스카버러, 휘트비를 배경으로 한 작품들이 그 예입니다. 또한 풍경을 스케치할 때 사진기를 활용해 더욱 실감 나는 묘사를 진행합니다. 그림쇼의 작품이 너무 사실적이어서인지 아예 사진을 빈 캔버스에 투영해 스케치했다는 소문이 나기도 했습니다.

하지만 이런 소문에도 불구하고 그는 당대에 밤 풍경을 그린 화가 중 상당히 유명했습니다. 현대에 많이 알려진 밤의 화가 제임스 애벗 맥닐 휘슬러(James Abbott McNeill Whistler, 1834~1903)가 그림쇼가 그린 달빛 그림을 보기 전까지 자신이 밤 풍경의 대가라고 생각했다고 말할 정도로, 그는 동시대 작가들에게서 찬사를 받았습니다. 실제 그림쇼와 휘슬러는 한때 작업

실을 함께 쓰기도 했습니다.

그림쇼는 영국의 각 도시들을 돌아다니며 밤의 정취와 빛, 색채를 자신만의 조형 언어로 기록합니다. 가로등이 지금보다 훨씬 귀하던 그 시절, 도시의 밤은 얼마나 고요했을까요? 적막하고 어두운 시간을 비추었던 달빛은 도시의 유일한 친구이며, 지금보다 훨씬 밝았을 것입니다. 그 어떤 빛도 하늘의 두 존재보다 영원하지 않으니 달과 별은 새하얗게 뻐끔거리며 매일 빛났을 것입니다.

하지만 그림쇼는 있는 그대로의 밤 풍경을 그리지 않았습니다. 상상을 가미해 가공된 현실을 아름답게 그렸습니다. 그림쇼가 도시의 밤을 더 아름답게 표현한 데에는 이유가 있었습니다. 당시 그가 유미주의에 빠져 있었기 때문이에요. 당시 유미주의를 추구한 예술가들은 아름다움에 최상의 가치를 두고 미를 위한 미, 예술을 위한 예술을 추구하는 입장이었습니다.

그래서인지 그림쇼의 그림에서 부드럽게 뭉개진 색조가 분위기 있는 밤 풍경을 표현하는 데 한몫을 합니다. 그는 당시 영국의 더럽고 어두운 골목을 있는 그대로 표현하기 보다는 도시만이 가진 몽환적 밤의 정취를 남기고 싶어 했습니다. 자신이 바라는 이상적인 도시의 모습을 작품에 담은 것이죠. 그림쇼와 함께 유미주의를 추구했던 화가 제임스 티소 역시 여성들의 의복의 아름다움에서 미를 찾았다고 앞서 말한 바 있습니다.

당시 대중과 비평가들은 그의 그림이 산업 도시의 어둡고 침울한 면을 시적으로 표현했다고 호평했습니다. 물론 일부는 노동자들이 느끼는 도시의 삶과는 달리 지나치게 낭만적으로 그렸다고 비판했지만요. 컬렉터들 중에는 현실이 힘들 때면 그림에서만큼은 이상적 현실을 바라는 경우도 많습니다. 그래서인지 당시 작품을 사겠다는 사람도 많아 그는 경제적으로도

존 앳킨슨 그림쇼, 달빛

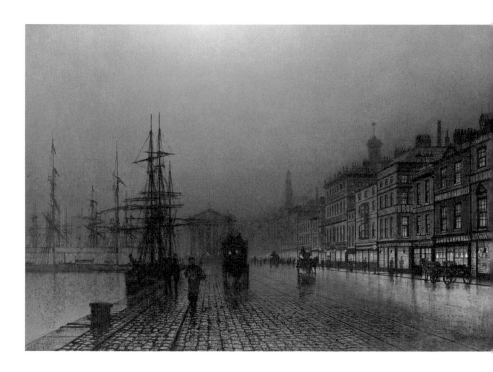

존 앳킨슨 그림쇼, Grennock Harbour at Night, 1893

꽤 풍요롭게 지냈습니다.

리즈의 대저택에서 살던 그림쇼는 스카버러 성 바로 밑 절벽에 자리한 집으로 이사를 합니다. 그는 그 집을 '바다 옆 성(Castle by the Sea)'이라고 불렀습니다. 그곳에서 여러 점의 바다와 부둣가의 밤 풍경을 작품으로 남깁니다.

1893년에 서명한 〈Greenock Harbour at Night〉이라는 작품의 배경은 스코틀랜드 서쪽에 있는 큰 마을인 그린녹입니다. 그린녹은 그림쇼가 즐겨 찾는 장소 중 하나였는데, 아메리카 대륙과의 무역을 위한 주요 서해 항구로서 18세기에 항구 도시로 번창했습니다. 그린녹에서 그린 밤의 부둣가는 그의 독창성을 절정으로 보여줍니다. 작품을 완성할 때쯤 글레이즈를 사용하여 거리와 그림자를 더욱 흠뻑 젖게 표현했거든요.

당시 인기에 비해 오늘날 그가 덜 알려진 이유는 스스로 남긴 기록이 거의 없기 때문입니다. 편지를 많이 쓴 고흐나 일기를 썼던 화가들에 비해 그림쇼는 편지, 저널, 신문 인터뷰 등을 거의 남기지 않았습니다. 그의 그림은 우리를 침묵하게 하고 사색하게 합니다. 하늘에 은은한 빛을 내며 뜬 달은 조용히 우리의 마음을 비춥니다. 제게 그는 늘 '달빛을 가장 잘 수집하는 화가'입니다.

그의 작품 곳곳엔
금빛이 흘러넘친다

2006년 크리스티 경매에서 구스타프 클림트(Gustav Klimt, 1862~1918)가 1907년에 그린 〈아델레 블로흐 바우어의 초상〉이 1500억 원에 팔렸습니다. 세상을 떠들썩하게 할 만큼 최고 경매가에 팔린 이 그림은 오스트리아를 떠나 미국으로 이민을 갑니다. 이게 무슨 말이냐고요? 현대 미술 시장에서는 가치가 어마어마한 그림이 이 나라에서 저 나라로 팔려 이동하기도 합니다.

'아델레 블로흐 바우어'는 누구일까요?

이야기에 앞서 그림을 자세히 볼까요? 그림 속 여인인 아델레 블로흐 바우어(Adele Bloch Bauer, 1881~1925)는 1881년 부유한 오스트리아 금융업자의 딸로 태어났습니다. 비교적 어린 나이에 18살이나 연상인 사업가 페르디난트 블로흐와 결혼합니다. 어느 날 남편 페르디난트는 당시 빈에서 인기 있

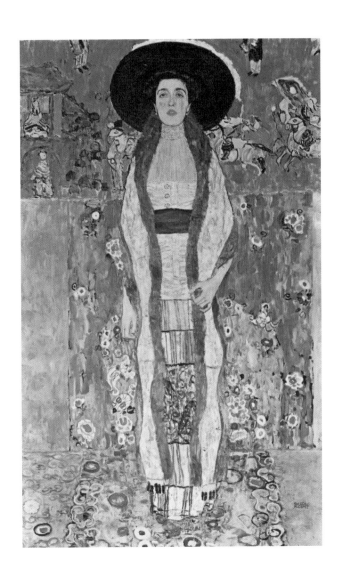

구스타프 클림트, 아델레 블로흐 바우어의 초상, 1912 , 개인소장

던 구스타프 클림트에게 부인의 초상화를 그려 달라고 주문합니다.

37살이던 클림트는 18살인 그녀를 모델로 만나 점차 친해졌습니다. 누군가 보면 삼촌과 조카뻘이라고 했겠지만 둘의 관계는 추측하건데 모델 이상 연인 이하 그 어딘가에 존재했을 듯합니다. 아델레 바우어는 또래들에 비해 성숙했고, 어른스러웠다고 합니다.

여전히 클림트의 개인적인 삶에 관심이 많은 팬들은 그가 아델레 바우어와 어떤 관계였을까를 추측합니다. (클림트는 미치 짐머만과는 육체적인 사랑을 하여 아들을 낳고, 에밀로 플뢰게와는 정신적인 사랑만을 한 것으로 알려져 있습니다.)

금 세공업자의 일곱 남매 중 둘째이자 맏아들로 태어난 클림트에게 금빛은 어린 시절부터 자신의 색이었습니다. 그의 작품 곳곳에는 금빛이 흘러내립니다. 특히 아델레 바우어의 초상은 그녀의 얼굴과 살며시 보이는 손 외에는 금빛 패턴으로 뒤덮여 환상적입니다. 그녀가 금빛 문양 속에 있는 것인지, 금빛 문양이 그녀를 뒤덮은 것인지 구분이 모호합니다. 아무럼 어때요? 실제 그림 앞에 서면 세상 모든 금빛을 품은 듯 황홀해지고 마는데요. 제가 그 시대에 살았더라도 아마 당장 클림트에게 달려가 초상화를 부탁했을 거예요.

그림 속 아델레 바우어는 왼손으로 오른손을 감싸고 있습니다. 어릴 적 사고로 오른손 가운데 손가락이 크게 다친 적이 있거든요. 오른손을 왼손으로 감싸 자신의 상처를 보듬은 그녀의 눈빛은 약점을 숨기고 싶어 하는 모습입니다. 클림트는 7년간 이 작품을 그렸습니다. 그만큼 정성을 쏟았고 기간에 비례해 둘의 관계도 친밀해졌습니다.

몇 해 전 봄에 방문했던 뉴욕의 노이에 갤러리에서 저는 찬란한 금빛 숲

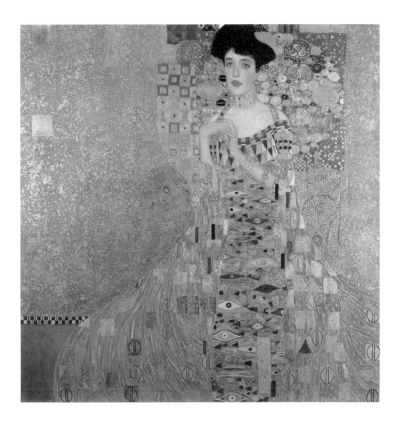

구스타프 클림트, 아델레 블로흐 바우어의 초상, 1907, 미국 노이에 갤러리

"사람들의 눈에는 오스트리아 최고 화가의 명화로 보이겠지만,
제 눈에는 숙모가 보입니다.

아이들이 그린 아델레 바우어의 미국행, 2015. ⓒ 이소영

에서 수줍은 미소를 짓고 있는 그녀를 만났습니다. 〈아델레 블로흐 바우어의 초상〉을 매입한 컬렉터가 바로 노이에 갤러리를 만든 슈퍼 컬렉터 로널드 로더거든요. (세계적인 화장품 브랜드 에스티 로더를 설립한 에스터 로더의 아들이기도 합니다.) 이제 우리는 '오스트리아의 모나리자'라 불리는 아델레 바우어의 초상을 보려면 뉴욕으로 가야만 합니다.

당시 노이에 갤러리 지하에는 '아델레 바우어의 미국행'이라는 주제로 아이들의 그림을 전시 중이었습니다. 오랜 시간 오스트리아에 있던 그녀가 비행기를 타고 미국으로 온 사건을 기념하며, 오스트리아 초등학생 소년소녀들이 그린 그림들이 인상적으로 다가왔습니다. 아이들 그림 속 아델레 바우어는 마치 '굿바이 오스트리아!'라고 외치는 듯합니다.

〈아델레 블로흐 바우어의 초상〉을 둘러싼 소송을 모티브로 한 영화 〈우먼 인 골드〉가 떠오르네요. 2차 세계대전 이후 아델레 바우어와 페르디난트 블로흐 부부는 나치에게 모든 그림을 압수당합니다. 자녀가 없던 아델레 블로흐 부인에게는 아끼던 조카가 한 명 있었는데 그녀가 바로 영화 속 주인공인 '마리아 알트만'입니다. 마리아 알트만의 가족은 숙모인 아델레 바우어가 클림트의 작품을 국가에 기증했다고 알고 있었습니다. 하지만 자신에게 상속했다는 편지를 발견하고, 뒤늦게 국가를 상대로 소송을 합니다. 빼앗긴 그림을 되찾으려 진행한 소송은 생각만큼 쉽지 않았고 8년이라는 긴 시간이 걸렸습니다. 실제 그녀는 오스트리아 정부가 소송을 질질 끌어 자신이 죽기를 바라고 있다고까지 이야기할 정도였으니까요. 실화를 바탕으로 한 이 영화에서 '마리아 알트만'은 말합니다.

"사람들의 눈에는 오스트리아 최고 화가의 명화로 보이겠지만, 제 눈에는

아델레 블로흐 바우어의 초상

숙모가 보입니다. 제게 인생을 가르쳐 주던… 빼앗긴 걸 되찾는 건 당연한 게 아닐까요?"

조카인 마리아 알트만에게 그림을 남긴다는 숙모의 유언을 찾아 시작된 외롭고도 긴 그녀의 여정이 궁금하다면 꼭 한번 볼만한 영화입니다. 이렇게 미술 작품은 작품 자체만으로도 감상하지만 작품의 주인을 둘러싼 이야기도 무궁무진합니다. 그렇기에 작품을 바라보는 관점이나 스토리도 시간이 흐를수록 나이테처럼 두꺼워집니다. 작품이 사건을 겪을 때마다 그림도 제 나름의 다양한 삶을 살아가는 것 같습니다.

같은 풍경, 다른 시선,
만 가지 얼굴

여행이란 반드시 돌아와야 완성됩니다. 돌아올 곳이 있어야 편히 떠날 수 있거든요. 저는 짧게 여러 도시를 보기보다 한 도시라도 깊게 보는 것을 좋아하는데요. 그래서 열흘 정도씩 유럽의 한 도시에 머무르곤 합니다.

얼마 전에 열흘간 파리에 다녀왔습니다. 저 같은 미술 전공자들에게 파리는 천국 같은 곳입니다. 루브르 박물관에서 길을 건너면 오르세 미술관이 있고, 다시 튈르리 공원으로 오면 오랑주리 미술관이 있고 또 얼마 정도 걷다 보면 퐁피두 센터가 있습니다. 미술관이 있는 도시는 많지만 친절하게 과거의 미술에서부터 근대 미술, 현대 미술까지 순서대로 볼 수 있게 정리된 공간은 드문데, 그 미술관들의 거리가 아주 가깝다는 것 역시 고마운 일입니다.

사랑하는 장소가 생기면 그 장소를 오래 사랑할 수 있는 방법을 떠올립니다. 제게는 그 장소를 그린 화가들의 작품을 찾아보는 일이 장소를 사랑하는 또 하나의 방법입니다. 그 장소 목록에 파리의 에펠탑도 있습니다.

제가 사랑하는 화가들은 모두 파리를 사랑했습니다. 네덜란드의 고흐도,

스페인의 피카소도, 이탈리아 태생의 모딜리아니도, 모두 파리에 와서 창작의 열정에 불을 지폈어요. 그래서인지 파리에 가면 영화 〈미드 나잇 인 파리〉 속 주인공처럼 미술사에서 만난 화가들을 어디선가 마주칠 것만 같아 자주 두리번거리고 들뜹니다. 친구들은 이런 저에게 파리만 오면 늘 조증을 보인다고 놀립니다.

파리에 가면 저는 늘 에펠탑이 어느 방향에 있는지 찾습니다. 파리에서 에펠탑은 등대 같은 존재지요. 파리 만국박람회(1889년 프랑스 혁명 100주년을 기념해 개최)에 맞춰 세워진 에펠탑은 이 탑을 설계한 구스타브 에펠의 이름을 지니게 되었습니다. 20년이라는 기한이 지나 1909년에 해체될 예정이었지만, 무선 전화의 안테나로 탑을 이용할 수 있다는 사실 덕분에 여전히 그 자리에 머물게 되었어요.

처음에는 에펠탑은 환영받지 못했습니다. 파리 경관을 해친다고 예술가들의 비판을 받았어요. 에펠탑을 반대했던 화가들은 대부분 전통을 중시하고 보수적이었던 고전주의 화가들이었습니다. 장 레온 제롬, 윌리엄 아돌프 부그로, 소설가이자 시인인 모파상과 프랑수아 코페, 샤를 프랑수아 구노 등 47명의 예술가는 1887년 2월 14일 《르탕》에 에펠탑 건설 반대에 대한 탄원서를 냅니다. 그들은 역사적 도시 파리를 압도하는 거대한 야만적인 구조물이야말로 앵발리드의 돔과 노트르담 성당을 그늘에 가리게 하는 거대한 굴뚝과 같다고 말합니다.

반대로 에펠탑에 영감을 얻어 작품에 남긴 예술가들도 많습니다. 새로운 화풍을 연구하고 새 문물에 진보적이었던 예술가인 앙리 루소, 로베르 들로네, 조르주 쇠라와 같은 화가들은 에펠탑을 자신의 그림에 자주 담았습니다. 또한 작곡가 에릭 사티는 완공된 에펠탑을 보자마자 그 분위기에 압도당해

앙리 루소, 해 질 녘 센 강과 에펠탑, 1910

'그노시엔'이라는 곡을 작곡했고, 아돌프 다비드 역시 '에펠탑 교향곡'을 작곡합니다.

당시 예술가들은 왜 에펠탑에 관심을 가졌을까요?

에펠탑이 세워진 해에 그려진 조르주 가랑의 채색 판화를 봅시다. 저는 처음에 이 작품을 보고 사진으로 착각했어요. 조르주 가랑은 지평선을 한참 아래로 끌어 내렸고, 공중에서 빛을 밝히는 탑의 상층부를 더욱 돋보이게, 하늘을 신비롭게 표현했습니다. 지상의 분위기는 어떤가요? 마치 놀이공원인 듯 곳곳에 조명을 밝혔고, 화려하면서도 엄숙한 공연장 같습니다.

이 시기는 에디슨이 전구를 발명해 서양 인류의 밤이 밝아진 시기입니다. 또한 엘리베이터, 동력 엔진 개발 등으로 도시는 마법처럼 빨라지고, 편리해 졌습니다.

에펠탑은 인류 최초로 천 피트 높이에 도전한 건축물이었으며, 철의 위력을 보여준 창작물이기도 합니다. 에펠탑 이전에는 건축에서 철을 활용할 때, 지붕을 덮거나 기둥이나 보에 사용했지만, 에펠탑은 완전히 모든 것을 철로 만든 최초의 건축물입니다. 그래서 프랑스 사람들은 구스타브 에펠을 '철의 마술사'라고 부릅니다.

1만 8천여 개의 철재와 250만 개의 리벳으로 완성된 320미터 높이의 이 철탑은 당시 파리 사람들이 본 가장 높은 건물이었습니다. 노트르담 성당이 96미터, 판테온이 43미터, 개선문은 50미터였거든요. 또한 오스만 시장은 당시 일반 건물의 높이를 20미터로 제한했기 때문에 에펠탑은 파리라

조르주 가랑, 만국박람회 당시 조명을 밝힌 에펠탑, 1889, 프랑스 파리 오르세 미술관

는 도시에서 우뚝 선, 누가 봐도 가장 키가 큰 공룡 같은 존재였을 겁니다. 갑자기 나타난 인류 최대의 발명품이자 건축물을 보고 경외감을 느낀 예술가들은 시대의 변화를 에펠탑이 증명한다고 생각했습니다. 그래서 많은 예술가들은 에펠탑을 그렸고 로베르 들로네의 경우 50점이 넘는 에펠탑 연작을 작품으로 남깁니다.

여러 화가들이 에펠탑을 그렸으나 전 샤갈이 그린 에펠탑이 참 좋습니다. 샤갈은 처음 파리에 와서 에펠탑에 큰 감동을 받았어요. 늘 고향을 그리워하면서도 그림 곳곳에 현실 공간인 에펠탑을 그려 넣었지요. 색채의 마술사라는 별명에 걸맞게 그림마다 찬란합니다. 1910년 고향인 비테프스크를 떠나 파리로 온 그는 몽파르나스에서 지내며 매일 루브르 박물관을 드나들었고, 선배 화가들의 작품에서 빛과 색채를 연구했습니다. 고향에서 불리던 그의 이름 모이슈 세갈은 파리에 와서 마르크 샤갈로 바뀝니다.

그는 낮보다 밤 풍경 그리기를 좋아했습니다. 낮엔 사실적인 것들이 샤갈의 손만 거치면 기이하고 몽환적으로 변했습니다. 그가 파리에서 지내던 시기에는 시인 아폴리네르, 화가 들로네, 레제와 같이 좋은 친구들과 자주 교류했습니다. 그들은 가난했지만 예술을 사랑하는 마음만큼은 부유했습니다.

삶이 힘들 때 우리를 응원해주는 것은 행복한 시절 떠났던 여행지, 그곳에서의 추억입니다. 살다가 길을 몰라 헤매거나 마음이 번잡스러울 때마다 저는 늘 그 자리에서 매일 밤 다르게 빛나던 에펠탑을 떠올립니다. 그리고 샤갈의 그림 속 한편에 자리 잡은 작지만 찬란한 에펠탑을 떠올립니다. 여러분은 어떤 장소를 사랑하시나요? 오늘은 여러분이 사랑하는 장소를 그린 화가를 한 번 찾아보는 것은 어떨까요?

마르크 샤갈, 창문 너머의 파리, 1913, 미국 뉴욕 구겐하임 미술관

마르크 샤갈, 손가락이 7개인 자화상, 1913, 네덜란드 암스테르담 시립미술관

"나는 러시아에서 나의 것들을 가져왔고,
파리는 그것들에 빛을 비춰 주었다."

동양과 서양, 책으로 연결되다

제가 집에서 가장 좋아하는 공간은 서재입니다. 일과를 마치고 무거운 몸을 이끌고 집에 와 서재에 잠시 앉으면 왠지 모를 안도감을 느낍니다. 나만의 작은 도서관에 있는 기분이 들어서일까요? 조선시대에도 저처럼 책과 서재를 좋아했던 사람들이 많았습니다.

대표적인 예로 조선의 22대왕 정조를 들 수 있는데요. 정조는 독서를 좋아해 왕의 의자 뒤에 〈일월오봉도〉나 〈십장생도〉 대신 책이 가득한 〈책가도(冊架圖)〉 병풍을 놓았다고 합니다. 〈책가도〉를 그리게 하려고 당대 최고의 화원인 김홍도, 이명기를 청나라 사신 행렬에 끼워 파견하기도 합니다. 김홍도가 정조를 위해 서양 화법이 들어간 〈책가도〉를 그렸다는 기록도 있습니다.

'책가도'는 다른 말로 '책거리'라고 부릅니다. '거리'는 복수를 나타내는 우리말 접미어로 책과 함께 각종 문방 도구와 골동품, 화훼, 기물 등을 그린 그림을 뜻합니다. 보통 책장처럼 수납을 할 수 있는 가구에 책과 물건들이 그려져 있으면 '책가도'라고 하지만 책장 없이 바닥이나 어떤 공간에 책과

202

(왼쪽) 장한종, 책가문방도 8곡병, 19세기 전반
(오른쪽) 장한종, 책가문방도 8곡병(세부), 19세기 전반
(아래) 장한종, 책가문방도 8곡병(세부), 19세기 전반

물건이 함께 어우러져 놓이면 '책거리'라고 부릅니다.

책거리는 18세기 후반 정조가 재위할 당시 궁중 회화로 유행하여 19세기 이후 민화로 확산되었습니다. 조선의 궁에서, 다시 민간으로 확산된 책거리에는 서가가 사라지고 각종 물건이나 과일, 꽃 등이 조화롭게 더해지면서 의미와 바람이 담깁니다.

책은 예나 지금이나 지식과 학문의 상징입니다. 옛날부터 우리 민족은 책과 학문을 각별하게 여겼습니다. 선비들에게 책은 학문을 상징했고, 인격의 척도이기도 했습니다. 왕실은 규장각, 장서각 등 도서관을 만들어 책을 보물처럼 보관했고, 선비들은 사랑방에 책가도 병풍을 펼쳐놓고 학문에 정진했고, 학문을 통해 출세하겠다는 다양한 의미를 책거리로 전달했습니다.

서민들 역시 독서가 중요하다고 생각했어요. 하지만 지금처럼 책을 구하기가 쉽지 않아 책이 그려진 그림을 집에 걸어 두었습니다. 책을 사랑하는 마음을 담아서 말이죠. 학문을 사랑하고 권장했던 왕의 소망, 선비들의 학문을 추구하는 삶, 출세를 향한 염원, 백성들의 무탈하고 행복한 일상에 대한 소박한 욕망이 모두 담긴 그림이 바로 책거리인 것입니다.

왼쪽의 작품은 조선 후기 도화서 화원이었던 장한종의 책가도입니다. 휘장을 걷으면 등장하는 서가의 모습이 흥미롭습니다. 책과 함께 여러 기물들을 함께 그려 〈책가문방도〉라 부릅니다. 작품을 자세히 보면서 그림 속의 또 다른 그림을 찾는 재미가 있습니다. 장한종은 이 작품의 가장 왼쪽 가운데에 비밀스럽게 '장한종인'이라 새긴 도장을 새겨 넣었습니다.

책거리의 기원에 대한 명확한 문헌 자료는 존재하지 않지만, 일각에서는 그 기원을 중국 청나라의 다보각(多寶閣)에 두고 있습니다. 18세기부터 청 황실은 자금성 내에 다보각을 설치하여, 고금의 도자기, 청동기 등 실제 황

(왼쪽) 낭세녕, 다보각경(多寶閣景)도, 18세기
(오른쪽) 도메니코 램프스, 호기심의 캐비닛, 1690

실 소장품들을 전시했습니다. 다보각은 다보각이라는 장식장에 도자기와 진귀한 물건을 전시해놓은 모습을 그린 그림을 뜻하는데요. 중국에서 궁정 초상화나 그림의 배경으로 등장하기도 했습니다.

다보각경이 청나라에 파견된 조선의 사신들을 통해 조선으로 전해져 조선만의 개성 있는 책가도로 발전했다는 설이 있는 것입니다.

앞의 작품은 중국 이름으로는 낭세녕(郎世寧, Lang Shining)이지만 실제로는 주세페 카스틸리오네(Giuseppe Castiglione)라는 이탈리안 선교사이자 화가가 그린 작품입니다. 그는 이탈리아의 밀라노에서 태어나, 1715년 청나라로 가 강희제, 옹정제, 건륭제의 주목을 받고, 궁정 화가로서 50여 년간 활동하면서 청대 회화사에 큰 업적을 남겼습니다.

그렇다면 청나라의 〈다보각경도〉는 어떻게 세상에 태어났을까요? 미술사학자 케이 이 블랙(Kay E. black)과 김성림에 따르면 르네상스 시대 이탈리아 귀족의 저택에는 스투디올로(Studiolo)라는 작은 서재가 있었습니다. 귀족들은 이곳에 자신이 수집한 물건이나 그림을 모아 전시했습니다. 이 공간이 유럽 각지로 퍼져 훗날 '호기심의 방'으로 발전하게 되었다는 설도 있습니다.

17세기 유럽의 부유한 귀족과 상인들은 집에 특별히 설계된 건물이나 방을 만들어 사람들의 흥미를 끄는 진기한 것들을 위한 진열실로 꾸밉니다. '쿤스트캄머(Kunstkammer)라 불리는 이 공간은 현대의 박물관이나 미술관, 혹은 화랑의 원형이 되죠. 이러한 유럽의 수집 열풍이 외국인 선교사들을 통해 청나라로 전해져 〈다보각경도〉를 탄생시킨 것으로 추측됩니다.

조선 시대의 책거리, 청나라의 다보각경도, 유럽의 호기심의 캐비닛… 서로 다른 문화권에서 그린 그림이지만 책을 좋아하고 소장하고픈 마음은 모

든 문화권에서 느껴집니다. 책은 서양에서도 동양에서도 늘 곁에 두고, 배움을 갈망하는 마음의 표식이었나 봅니다. 작품들을 번갈아 보다 보면 공통점을 찾을 수 있습니다. 투시도법을 활용했다는 것입니다. 조선시대에 투시도법을 표현한 그림은 흔치 않은데요. 책가도와 책거리는 투시도법과 명암법이 잘 나타난 그림입니다.

"좋은 책을 읽는 것은 과거 몇 세기의 가장 훌륭한 사람들과 이야기를 나누는 것과 같다."

프랑스 철학자 데카르트의 말입니다. 저 역시 책거리를 감상하면서 몇 세기 전인 조선시대로 돌아가 조선시대 문인들을 만나고, 청나라의 학자들과 유럽의 예술 애호가들을 만나고 싶어집니다.

지금 보아도 새롭고
미래에 보아도 새롭다

가우디는 아르누보에 의해 탄생된 천재였다. (니콜라스 페브스너)

가우디는 내게 영감을 주는 유일한 건축가다. (필립 존슨)

한 시기가 지난 지금도 가우디의 방식들은 여전히 혁신적이다. (노먼 포스터)

여러 후배 예술가들이 스페인이 낳은 천재건축가 안토니오 가우디(Antoni Gaudi, 1852~1926)를 표현한 말들입니다. 때로 예술가 한 명이 한 도시를 각인시키는 경우가 있는데 바르셀로나가 대표적입니다. 지금도 스페인의 바르셀로나는 가우디가 세상에 남기고 간 건축물들을 보러 많은 관람객이 방문합니다.

집은 가족이 사는 작은 나라라고 이야기하며, 건축에서 색채는 절대 빼놓을 수 없는 중요한 부분이라고 말했던 가우디. 그가 남긴 건축물들을 실제로 본 사람들은 모두 감탄사를 내뱉습니다. 무수히 많은 곡선들이 어우러진 그의 작품들은 과거에도 혁신적이었지만 지금 보아도 새롭고 미래에 보아도 새로울 것입니다.

그의 걸작 사그라다 파밀리아 성당은 그가 갑자기 세상을 떠나는 바람에 미완성인 채로 남아 여전히 공사가 진행 중입니다. 수많은 예술가와 과학자, 건축가들이 합심하여 가우디 사후 100주년이 되는 2026년 완공을 목표로 하고 있습니다. 그간 무허가로 지어져 오던 이 성당은 1882년 착공을 시작해 137년 만인 2019년에 비로소 시 당국의 공식 건축 허가를 받았습니다.

가우디가 성당 건축을 위해 공사를 시작한 지 3년 후인 1885년경, 시 당국에 건축 허가 발급 신청을 했지만 당시 바르셀로나 정부의 허락을 받지 못했고, 그 후로 소속 구청, 바르셀로나 시, 카탈루냐주 정부 등 어느 곳에서도 허가를 받지 못했습니다. 그런데 바르셀로나 시 당국에서도 지난 2016년이 되서야 이 사실을 알게 된 거죠.

이후 성당 측은 136년 동안 무허가로 공사를 진행한 데 대한 벌금의 의미로 바르셀로나 시에 약 486억 원을 내기로 했고, 바르셀로나 시 당국은 2026년까지 유효한 건축 허가증을 발급했습니다. 성당이 완공되면 높이 172.5m로 유럽에서 가장 높은 종교 건축물이 되는 셈입니다. 가우디는 자신이 맡은 성당을 살아생전 완성하지 못할 거라고 예측했기 때문인지 함께 일하던 후배 건축가들에게 도면을 비롯한 기록을 남겨 놓았습니다.

역사상 조각과 건축을 가장 조화롭게 구성한 건축가. 그가 사그라다 파밀리아 성당 작업 전에 지은 주택이 바로 카사밀라입니다. 이 주택에 '채석장(La pedrera)'이라는 별명이 붙은 이유는 전체가 하나의 돌로 이루어진 듯한 생김새 때문입니다. 거대하고 둥근 석회암이 하늘에서 내려와 아름답게 뚫고 지나간 듯한 건물입니다. 이 주택의 예술성을 인정한 살바도르 달리는 카사밀라의 파사드를 보고 바다 화석의 물결이라고 했고, 발코니는 강철의 거품 같다고 칭송했습니다.

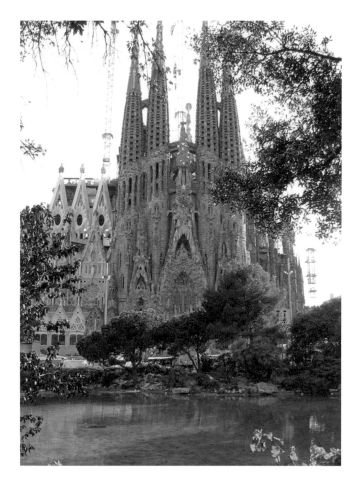

사그라다 파밀리아 성당

가우디는 늘 자신의 예술이 하나님을 위해 사용되기를 바랐으므로 개인 저택에도 가톨릭 신앙의 기도문이나, 예수와 마리아를 떠올리게 하는 표식을 넣었습니다. 카사밀라의 파사드 상단에 볼록 솟아오른 곳마다 라틴어로 성모송의 한 구절인 "은총이 가득하신 마리아님, 주님께서 함께 계시니!"를 각인했습니다. 또한 카사밀라에 예수를 안고 있는 성모마리아 상을 설치하려 계획합니다.

하지만 당시 타락한 성직자들을 비판하는 반 교권주의 운동으로 200여 채가 넘는 종교 단체의 건물들이 파괴되고 약탈당하는 사건이 일어납니다. 이로 인해 혹여나 비극적 사태가 생길까 염려된 밀라 부부는 동상 설치를 거절합니다. 그로 인해 가우디는 화가 나서 작업을 중단하는 등 소송 사건에도 휘말리지만 카사밀라 옥상에 십자가를 닮은 형태의 환기탑과 투구 쓴 로마 병사의 모습을 한 여러 개의 굴뚝을 비밀스레 만들어 놓았습니다.(213쪽 사진)

카사밀라를 더욱 유명하게 만든 건 바로 이 옥상입니다. '세상에서 가장 아름다운 옥상'이라는 별명을 가진 옥상에는 독특한 굴뚝과 환기구들이 조각처럼 우뚝 서 있습니다. 이들은 거대한 석상들을 떠올리게도 하고, 추상화를 떠올리게도 합니다. 투구를 쓴 병사들 이미지가 강력해 한번 보면 잘 잊히지 않습니다.

스타워즈 시리즈의 감독 조지 루카스(George Lucas)에게도 옥상의 이미지가 인상적이었나 봅니다. 1970년대 바르셀로나 여행 중에 카사밀라의 굴뚝을 보고 영감 받아 캐릭터를 탄생시킵니다. 바로 스타워즈에서 가장 인기 있는 악역 다스 베이더와 스톰 트루퍼스입니다. 실제 다스베이더는 동양 무사의 옷과 미래적인 얼굴이 합쳐져 묘한 분위기를 만들어내는 캐릭터인

데요. 가우디의 카사밀라 옥상을 보면 100년 전 건물이지만 오히려 미래에서 온 듯한 기분이 들었던 것이 사실입니다. 마그리트의 작품이 애니메이션의 대가 미야자키 하야오 감독에게 영감을 주었듯 카사밀라의 굴뚝이 조지 루카스의 창의력을 꿈틀거리게 한 것입니다.

과거의 예술이 현대의 문화로 재탄생되어 등장할 때 저는 몹시 반갑습니다. 가우디가 세상에 내놓은 카사밀라의 굴뚝이 국경과 시대를 초월해 다스 베이더로 다시 태어나 대중에게 다가간 기분입니다. 우리가 과거의 예술을 알고 이해하면 이런 연결 고리를 찾을 수 있습니다. 세상 모든 예술은 재해석되는 과정 속에서 새로운 의미를 만들어냅니다. 피카소 역시 현대 미술이 과거 원시 시대의 미술에 비해 발전한 것이 없다고 말하며 과거의 예술을 되짚는 과정의 중요성을 자주 언급했어요.

과거의 예술을 이해하고 자기만의 방식으로 해석하는 사람은 새로운 문화를 만들어내는 창조자가 될 가능성이 높습니다. 스타워즈의 다스 베이더를 톡톡 튀는 색감으로 재해석한 브라질 팝 아티스트 로메로 브리토의 다스베이더도 그런 의미에서 반가운 작품입니다. 가우디에서 시작된 영감의 씨앗이 새로운 꽃들을 피운 셈입니다.

갑작스럽게 전차에 치여 병원으로 옮겨진 가우디는 행색이 너무 남루해 노숙자 취급을 받다 치료가 늦어져 세상을 떠났습니다. 지금은 사그라다 파밀리아 성당 지하에 안치된 그가, 많은 팬을 거느린 영화 〈스타워즈〉의 다스 베이더를 만난다면 이렇게 말했을 것 같아요.

I'm your father.

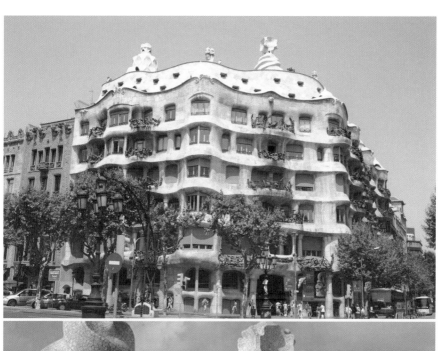

(위) 카사밀라
(아래) 카사밀라의 옥상

(왼쪽) 스타워즈의 다스 베이더
(오른쪽) 로메로 브리토의 다스 베이더

가지각색의 시선,
문화를 엿보는 재미

수재민들이 느끼는 비와 사막 사람들이 느끼는 비가 다르듯이 미술도 각자의 상황에 따라서 다르게 보이고 가지각색으로 해석됩니다. 멕시코 사람들에게는 비가 소중한 존재였어요. 주식인 옥수수 농사를 짓기 위해서 아주 중요했습니다. 그래서 멕시코 신화에는 비와 물과 관련된 신들이 많이 등장합니다.

아즈텍 문명에서 믿었던 비의 신 트랄로크(Tláloc)는 때때로 빌렌 도르프의 비너스의 형태인 사람처럼 표현되기도 하고, 뱀의 모습을 닮기도 합니다. 하늘에서 내리는 비의 모습이 뱀 같다고 생각해 과거 아즈텍인들의 유물 중에는 뱀의 형태를 지닌 유물이 존재합니다. 인류 문명이 있는 곳에는 신의 존재가 있었고 신의 형태는 당시 장인이나 예술가가 이미지화했죠.

반면 스페인의 벽화가인 호세 벨라 자네티(Jose Vela Zanetti)는 비의 신 트랄로크를 건강한 청년으로 표현한 적이 있습니다. 비가 소중했던 아즈텍 문명 사람들이 상상하기에 비의 신은 굳건하고, 건실하며, 믿음직스러운 분위기였습니다.

우끼요에의 대가 우타가와 쿠니요시(Utagawa Kuniyoshi, 1797~1861)가 그린 비 오는 날 풍경을 살펴봅시다. 제목처럼 무겁고 엄청난 양의 비가 쏟아져 내리고 있습니다. 섬나라인 일본은 비가 많이 오면 두려웠을 겁니다. 그런 사람들의 마음이 그대로 그의 그림에 투영된 듯합니다. 하늘에는 먹구름이 가득하고, 일을 나갔다 돌아오는 어부의 표정 역시 먹구름이 꼈네요. 제발 비가 그치길 바라는 듯합니다.

네덜란드 화가 고흐가 그린 비 오는 들판을 볼까요? 앞이 보이지 않을 만큼 굵은 비가 내리고 있어요. 땅들이 아파할 만큼 우수수 떨어집니다. 고흐가 자신의 화가 인생을 고뇌했던 말년(1889~1890년)에 그린 그림이라서 그림 속의 비가 제게는 가난한 예술가로서 살아가야만 했던 고통처럼 비춰집니다. 두꺼운 빗줄기로 화면이 흔들리고 있지만 강인해 보이는 작품이에요.

다음 페이지의 그림은 인상파와 나비파의 영향을 받은 캐나다 출신 화가 모리스 프랜더개스트(Maurice Prendergast, 1854~1924)의 작품입니다. 미국 미술관에 가면 그의 작품을 상당히 많이 볼 수 있는데요. 미국화가 그룹인 '더 에이트(8인회)'의 멤버 중 한 명이기도 하죠. 여행을 좋아했던 그는 세계 곳곳을 다니며 많은 그림을 남겼는데요. 신기하게도 우산을 쓴 사람들, 비 오는 날, 해변에서 양산 쓴 사람들 등 사람들이 함께 있는 작품을 자주 그렸어요.

제가 볼 때 유화보다 수채화를 그릴 때 더욱 매력적인 몇몇 화가가 있는데, 프랜더개스트는 윈슬로 호머와 함께 제가 인정하는 '수채화 쟁이'예요. 이외수 작가가 《아불류 시불류》라는 책에서 예술의 중요성을 시적으로 표현한 적이 있어요. "지구에는 음악이 있기 때문에 비가 내리는 것이다." 그

(위) 우타가와 쿠니요시, 스미다 강변의 풍경, 1831~1832
(아래) 빈센트 반 고흐, 비가 내리는 풍경, 1890, 영국 웨일스 국립박물관

표현을 듣고 본다면 그림 속 우산 쓴 사람들이 음악을 이루는 음표들로 보이기도 합니다.

저는 이렇게 같은 대상을 다르게 그린 그림을 보며 사고의 층위가 넓어지는 경험을 합니다. 모든 문화 예술은 상호적입니다. 많은 화가들의 그림은 곧 시대를 관통하며 살다간 예술가가 느낀 다양한 사유의 결과입니다. 그래서 그림 속에는 시대의 경제, 시민의식, 심리학, 물리학, 자연과학, 철학과 같이 당대의 문화가 남아 있다고 생각합니다. 그 결과물을 감상하며 우리는 우리가 살고 있는 이 세계가 얼마나 길고, 넓고 농밀한지 느끼게 됩니다.

모리스 프랜더개스트, 비 오는 날의 우산들, 1898~1899

그래도 이게 맞는지
모르겠는데…

#시선 멀리 보고, 겹쳐 보아야만 보이는 것

 artsoyounh
아트 메신저 빅쏘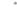

artsoyounh 저는 덴마크 코펜하겐의 국립미술관에서 이 작품을 보고 순간 멍해졌었습니다. 캔버스가 뒤집어져 있어 가까이 가서 보니 그림이었던 것이지요. 화가는 왜 그림을 뒤집어 놓았을까요? 아무래도 감상자들을 깜짝 놀라게 하고 싶었나 봅니다.

우리가 본 것들은 모두 진짜였을까요?

앞장에서 서양의 '호기심의 방'과 한국의 '책가도'에 대해 살펴보았습니다. 이번에는 서양과 한국의 '눈속임 그림'을 만나볼까 합니다. 미술 작품을 보다 보면, 종종 눈속임 그림을 만나게 됩니다. 다음과 같은 작품들이 그 예이지요.

첫 번째 작품은 다음 페이지의 〈호피도(虎皮圖)〉입니다. 1800년대의 작품으로 호랑이 가죽을 넓게 펼쳐놓은 것처럼 느껴지도록 제작된 작품입니다. 호랑이 무늬가 사실적으로 느껴질 정도로 털 표현이 아주 정밀합니다.

뚫려있는 장막 속에 무엇이 보이나요? 누군가의 서재가 보입니다. 수많은 책과 물건들이 어질러진 것을 보니 아마도 방의 주인은 소탈한 성격인가 봅니다. 그런데 선비의 서재를 다 보여주지 않고 살짝 들여다보게 그렸습니다. 엿보는 구도로 인해 감상자로 하여금 긴장감을 느끼게 하려는 의도입니다. 대부분의 호피도는 작자 미상이나 김홍도 등 낙관이나 해설서를 남긴 화가의 작품으로도 전해지고 있습니다.

얼마 전 흥미로운 사실이 밝혀졌는데요. 한양대학교의 정민 교수가 호피

도를 연구하다가 그림 속 안경 아래 책에 적힌 시를 발견했습니다. 다산 정약용이 지은 것으로 보이는 미공개 시가 책 속의 내용에 있던 것이죠. 그림 속 책에는 '山亭對酌次韻眞靜國師(산정대작차운진정국사, 산정에서 대작하며 진정국사의 시에 차운하다)'라는 제목의 한 수, '山亭對花又次眞靜韻(산정대화우차진정운, 산정에서 꽃을 보다가 또 진정 국사의 시에 차운하다)'라는 제목의 한 수, 이렇게 시 두 수가 적혀 있었다고 합니다.

이 작품은 오로지 호피 무늬만 자세히 그린 민화입니다. 호랑이는 우리 민족에게는 매우 친숙하면서도 귀한 영물로 여겨졌습니다. 용맹을 상징했기 때문에 예로부터 전래동화나 신화에도 자주 등장했죠. 옛사람들은 좋지 않은 기운들을 내쫓는 의미로 호피도를 병풍으로 많이 사용했습니다.

동서양을 통틀어 실제인지 아닌지 구별이 어려운 그림을 그린 역사는, 미술의 역사와 비등할 정도로 오래되었습니다. 서양에서는 이런 눈속임 그림을 트롱프뢰유(trompe l'oeil)라고 부릅니다. 실제의 물건처럼 착각될 정도로 세밀하게 묘사한 그림을 뜻합니다. 속인다는 뜻의 프랑스어 'tromper'와 눈을 뜻하는 단어 'oeil'의 합성어로, 말 그대로 눈을 속이는 그림, 관객이 실제와 착각하게 그린 그림입니다. 흔히 유럽의 성당이나 교회에 가면 천장의 돔에 마치 하늘처럼 그려진 천장화가 가득 있는데 눈속임 그림이 건축으로 들어간 예입니다.

서양의 눈속임 그림, 트롱프뢰유

다음 페이지의 작품을 보세요. 사무엘 반 호흐스트라텐(Samuel van Hoog-

다산 정약용이
지은 것으로 보이는 미공개 시

작자 미상, 호피장막도, 19세기

작자 미상, 호피도 병풍

straten, 1627~1678)의 작품입니다. 빨간 가죽 끈 사이에 수첩, 빗, 목걸이, 가위 등이 가득 끼워 있습니다. 화가는 이 그림을 실제처럼 보이려고 아주 정교하게 그렸습니다. 트롱프뢰유 화가들이 가장 즐겨 그린 소재 중 하나가 옛 서양 사람들이 편지와 문서를 보관하던 편지꽂이였어요. 비교적 두께가 얇은 종이들은 눈속임이 쉽기 때문에 자주 그려진 것이지요. 편지꽂이 그림은 시간이 흐를수록 붓, 책, 열쇠 등이 담기며 다양하게 발전했습니다.

눈속임 그림 중 제가 가장 좋아하는 작품은 코르넬리우스 N 헤이스브레흐트(Cornelis Norbertus Gysbrechts, 1630~1683)의 〈그림의 뒷면〉입니다. 저는 덴마크 코펜하겐의 국립미술관에서 이 작품을 보고 순간 멍해졌습니다. 캔버스가 뒤집어져 있어 가까이 가서 보니 그림이었던 것이지요. 화가는 왜 그림을 뒤집어 놓았을까요? 아무래도 감상자들을 깜짝 놀라게 하고 싶었나 봅니다.

다른 작품도 볼까요?(228쪽 그림) 무수히 많은 편지가 편지꽂이에 꽂혀 있어요. 저희 집 벽에도 이런 편지꽂이가 두 개 있는데요. 전 특별한 날, 소중한 사람들이 제게 써준 편지를 버리지 않고 그림 속 편지꽂이처럼 보관합니다. 지인들이 제게 준 따뜻한 마음들을 잊고 살고 싶지 않아서요. 어쩌면 화가도 그런 마음을 담아 실제와 똑같은 편지꽂이를 그린 것 아닐까요?

르네상스 시대에 활동한 예술가이자 문필가였던 벤베누토 첼리니(Benvenuto Cellini, 1500~1571)는 '미술은 속임수'라고 했습니다. 오랜 시간 동안 눈속임은 동서양 회화사에서 간과할 수 없는 개념이었습니다. 카메라가 없던 시기, 화가들에게 완벽한 그림이란 3차원의 형상을 2차원의 평면에 옮기는 작업이었기 때문입니다.

트롱프뢰유는 르네상스 시대 이후 화가들에게 하나의 오락처럼 여겨지기

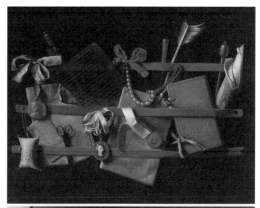

(위) 사무엘 반 호흐스트라텐, 눈속임 그림(트롱프뢰유), 1664, 네덜란드 도르드레흐트 미술관
(아래) 코르넬리우스 N 헤이스브레흐트, 그림의 뒷면, 17세기 중반, 덴마크 코펜하겐 국립미술관

코르넬리우스 N 헤이스브레흐트, 눈속임 그림, 17세기 중반

도 했습니다. 수많은 화가들이 출중한 작품을 만들어내면서 기교를 뽐내다 보니 기교 경쟁이 극에 달한 것입니다. 특히 정물화가 발전했던 네덜란드에서는 트롱프뢰유 작품이 더욱 발전합니다.

곰곰이 생각해 보면 이제 우리는 가상현실을 넘어서 증강현실 속에 살고 있습니다. 증강현실 역시 현실 위로 가상이 실제처럼 겹쳐지는 것이 주된 테마니 우리는 지금도 여러 곳에서 트롱프뢰유를 겪고 있는 건지 모르겠습니다. 내비게이션에서, 게임에서요.

과거에 화가들이 트롱프뢰유를 그린 이유를 추측해 봅니다. 아마 기본적으로는 자신이 지닌 기교로 누군가를 속일 수 있다는 것에 매력을 느껴서일 겁니다. 누군가를 속이고 싶어 하는 심리의 바탕에는 무엇이 존재할까요? 물론 타인을 속여 자신의 이득을 취하고 싶은 마음도 있겠지만 눈속임 그림에는 화가들의 위트와 반전이 담긴 것 같습니다. 과연 살아가는 동안 우리가 보는 것이 모두 진실인지에 대한 의문을 던지는 것이 아닐까요.

생각해 봅니다. 지금껏 우리가 본 모든 것들은 진실이었을까요? 아마도 아닐 것입니다. 다들 보고 싶은 것을 봅니다. 자기가 믿고 싶은 것을 믿으며 살아가요. 내가 보는 것만이, 내가 믿는 것만이 절대 진실이 아니라는 것을 대부분은 시간이 흐르고 나서야 알게 됩니다. 그런 의미에서 저에게 트롱프뢰유 작품은 삶의 진실을 제대로 보는 눈을 지녔는지, 묻게 하는 문이기도 합니다.

그럼에도 불구하고
걷는다

한 사람이 있습니다. 그는 옷을 버렸고, 살을 버렸습니다. 뼈만 앙상하게 남은 채로 어디론가 걸어가고 있습니다. 〈걸어가는 사람〉은 알베르토 자코메티(Alberto Giacometti, 1901~1966)를 상징하는 대표작이자 20세기 들어 가장 유명한 조각 작품이기도 합니다.

〈걸어가는 사람〉이 2010년 1,158억 원에, 〈가리키는 남자〉가 2015년 1,575억 원에 팔리면서 그는 세상에서 가장 작품 값이 비싼 조각 작가로 남았습니다. 미술 작품이야 시대와 수요층의 요구가 부합하면 천정부지로 가격이 뛰는 것을 종종 접했기 때문에 어색할 일도 아니었는데, 조각 작품들이 지금 시대를 사는 우리에게 어떤 의미를 주기에 미술 시장에서 큰 사랑을 받는지는 생각해볼만 합니다.

스위스 태생인 그는 화가였던 아버지 조반니 자코메티(Giovanni Giacometti, 1868~1933)의 재능을 물려받아 십대 때부터 조각 작품을 만들었습니다. 아버지는 위대한 걸작들을 탐구하고 응시하면 자연을 더 잘 관찰하고 응시할 수 있다고 격려했습니다. 그래서 청년 자코메티는 오귀스트 로댕

알베르토 자코메티, 걸어가는 사람, 1960, 영국 런던 내셔널 갤러리

"당신과 나, 그리고 우리는 그렇게 계속해서 걸어 나가야 한다."

의 제자였던 앙투안 부르델에게서 조각을 배우며, 과거 이집트 미술이나 르네상스와 바로크 시대 선배 예술가들의 작품을 탐구하며 실력을 쌓았지요.

하지만 전통 기법이던 사실적인 표현법으로는 실제 자기 눈에 보이는 것과는 다르게 그릴 수밖에 없다는 것을 점차 깨달았습니다. 시간이 흐르면서 초현실주의에 관심을 가졌고, 자신의 시각으로 인물을 독특하게 표현하며 자기만의 작품 세계에 몰두했습니다. 자코메티는 이 말을 남겼습니다.

"당신과 나, 그리고 우리는 그렇게 계속해서 걸어 나가야 한다."

풍성한 곱슬머리를 한 채 화면 밖 우리를 바라보고 있는 자화상 속 자코메티의 눈빛에서는 예술가로서 자신에 대한 자긍심이 느껴집니다. 그가 표현한 사람들은 척박하리만큼 거칠고, 말랐고, 웅성웅성 거리며 어디론가 향하고 있습니다. 남자인지 여자인지 직업이 무엇인지, 나이는 무엇인지 아무것도 알 수 없고, 알려주려고 하지도 않습니다. 그저 하염없이 걷고 있을 뿐이지요.

1958년 뉴욕 체이스 맨해튼 프라자의 공공 장소를 위한 프로젝트로 진행돼 1960년에 완성된 〈걸어가는 사람〉은 뼈만 남아 앙상해 보이지만 두 눈은 크게 부릅뜨고 있습니다. 어떤 상황에서도 걷는 것만큼은 포기하지 않고, 땅 위에 두 발을 딛고 목적지를 향해 걸어가는 듯합니다. 자코메티는 전쟁을 겪은 후 아래와 같은 글을 남기며 내면의 소리를 작품에 담았습니다.

"마침내 나는 일어섰다. 그리고 한 발을 내디뎌 걷는다. 어디로 가야 하는

알베르토 자코메티, 자화상, 1921

지 그리고 그 끝이 어딘지 알 수는 없지만, 그러나 나는 걷는다. 그렇다 나는 걸어야만 한다."

저는 자코메티의 조각들을 두고 가장 최소한의 표현으로 최대한의 효과를 본 조각이라는 말을 자주합니다. 과거의 조각들에 비해 현저히 적은 양의 재료로 표현을 했지만 강렬한 인상을 남기기 때문입니다.

1910년부터 20년까지의 자코메티는 다른 예술가들의 작품에 많은 영향을 받습니다. 페르낭 레제, 자크 립시츠, 콘스탄틴 브랑쿠시 등등. 이 예술가들의 공통점은 조각을 사실적으로 재현하지 않고 단순화시켜 자신만의 미학을 표현했다는 데 있습니다. 자코메티는 여기서 한 발 더 나아가 아주 얇고 척박한 표면을 지닌 사람이 홀로 걸어가는 모습을 표현함으로써, 공간 속에 최소한의 선만 그려놓은 조각으로 완성시킵니다.

마치 원 라인 드로잉 같은 그의 조각은 하나의 선만으로도 모든 공간을 다 이겨냅니다. 이는 피카소의 드로잉과도 비슷해 보이지만 그의 조각은 공간 속에 서 있기에 현실로 존재합니다. 철학자 장 폴 사르트르는 《시튜아시옹 Ⅲ》에서 자코메티의 조각을 두고 이 말을 한 적이 있습니다.

"자코메티는 고전주의와 정반대의 입장을 취하여 조각상에 가상의 공간을 복원시켰다. 그는 상대성을 단번에 받아들임으로써 절대를 찾았다. 그는 눈에 보이는 대로의 인간, 즉 일정한 거리에 떨어져 있는 사람을 빚어야 한다는 것을 처음으로 깨달은 자이다. (…) 자코메티의 조각은 가까이 다가갈 필요가 없다. 당신이 가까이 다가간다고 해서 조각상의 가슴이 더 풍만해지리라고 기대하지 말라. 아무 변화도 없을 테니까."

파블로 피카소의 원라인 드로잉들

자코메티는 조각은 작아야 한다고 생각했던 조각가 중 한 명입니다. 늘 커다란 조각상은 작은 조각을 확대한 것에 지나지 않고, 고대의 모든 문명에서 중요한 조각품은 오히려 크기가 작았다고 말했습니다. 그는 인물을 완전한 타자로 바라보는 시선에서 조각한 것입니다. 멀리서 보나 가까이서 보나 자코메티의 작품은 사르트르의 말과 상응합니다. 아름답지도 않고, 풍만하지도 않은 그저 지나가는 수많은 사람들 중 한 명의 모습을 당당하게 보여줍니다.

그는 자신의 아내나 동생, 지인과 같은 주변 인물들을 모델로 초상화를 그리고 조각 작업을 완성했지만 작업의 결과 표현된 인물은 오히려 특정한 개인의 모습이 아닙니다. 표정도 없고 개성도 없지만 그저 걸으며 하루하루를 살아가는 우리 모두의 모습을 닮았습니다.

목표가 있고 그 목표를 이루는 삶만이 건강하다고 학습된 우리에게 목표 없이 반복된 일상은 변변치 않아 보이기도 합니다. 그런 하루를 보내고 집에 돌아오면 저는 자책했습니다. 생각 없이 보낸 하루를 원망하며 내일은 정신을 똑바로 차리자고 다짐하며 잠들었지요. 반복된 반성과 자책으로 삶의 목표가 뚜렷해지는 것도 아닌데 말입니다. 저는 그럴 때마다 자코메티의 〈걸어가는 사람〉을 떠올립니다.

이 척박한 조각상은 저에게 '나 역시 매일 목적 없이 걷고 있어!' 속삭입니다. 그러니 괜찮다고, 너도 그냥 하루하루 땅에 발을 잘 디디고 오도카니 서 있으라고 토닥입니다. 누구도 매일 완전하게 목적 있는 삶을 위해 달려가지는 않을 것입니다. 어느 날은 헤매고, 어느 날은 돌아가고, 어느 날은 잠시 서서 방향을 살피고, 다시 정처 없이 걸을 것입니다. 이렇게 누구든지 자기만의 방식으로 하루를 움직이며 보냅니다.

자코메티의 이름 모를 사람들은 오늘도 허리를 꼿꼿하게 펴고 걷습니다. 어디로 갈지, 어디서 멈출지 모르지만 한 가지 확실한 건 모두 걷고 있다는 것입니다. 움직이는 것 자체만으로도 소중한 활동이라고, 자코메티의 작품은 늘 우리에게 말하고 있습니다. 걷는다는 건 삶을 포기하지 않는 것 아닐까요.

컬렉터에게 보낸
아스파라거스

미술사의 스토리를 항해하다 보면 의외로 많이 등장하는 존재가 컬렉터입니다. 화가의 작품을 구매하는 사람들의 이야기죠. 많은 화가들이 좋은 컬렉터를 만나서 후원을 받았고, 그 후원 덕분에 큰 성장을 합니다.

반면 작품을 구매해주는 컬렉터가 없어 평생을 작품을 팔지 못하고 고뇌에 빠진 화가도 많았습니다. 특히 그 시대 전반에 유행이었던 작품을 그리지 않고 새로운 화풍에 도전하는 화가는 좋은 컬렉터를 만나기가 쉽지 않았습니다. 많은 사람이 익숙하고 인기 있는 것을 좋아하기 때문입니다.

그럼에도 불구하고 세상이 비난한 작품도 누군가의 눈에는 새로워 보이기 마련입니다. 이번에 소개할 이야기에는 그런 화가와 컬렉터의 관계를 보여주는 작품을 다루었습니다.

바로 인상파 화가들의 대장으로 불리는 프랑스 화가 에두아르 마네의 작품입니다. 마네는 1863년 나폴레옹 3세의 승인을 받아 열린 '낙선자 전시회'에 당대 사람들이 이해하기 불편한 형식과 내용으로 그린 〈풀밭 위의 점심〉과 〈올랭피아〉를 전시해 유명세를 치르기도 했죠. 〈풀밭 위의 점심〉과 〈올

랭피아〉로 비평가들로부터 혹평을 받고 미술계에서 스캔들을 일으켰던 마네가 이번엔 정물화 주인공을 '아스파라거스'로 해서 사람들에게 또 의아함을 던집니다.

당시 미술계는 정물화라는 장르 자체를 인물화의 하위 장르라고 생각했는데, 심지어 식자재에 불과한 아스파라거스를 너무 화면의 중심에 배치해 놀라움을 줬죠. 당시 사람들은 신화 속의 내용이나 성경 속 이야기, 귀족의 초상화나, 나라의 이념을 위한 역사화에는 미(美)가 있다고 생각했지만 평범한 식자재에서 미(美)를 찾지는 않았거든요.

마네는 왜 아스파라거스 다발을 그린 것일까요? 꽃다발도 아니고, 한국식으로 하면 아주 진지한 자세로 대파를 탐구하고, 그린 것과 비슷할 텐데 말입니다. 알랭 드 보통은 그가 쓴 책《영혼의 미술관》에서 이 작품에 대해 이렇게 말합니다.

"보잘것없는 아스파라거스 줄기의 미묘한 개체성, 특유의 빛깔과 색조의 변화에서 소박한 채소를 구원했고, 그림을 보는 사람들에게 행복하고 남부럽지 않은 삶의 한 이상을 보여 준다."

하지만 어느 시대건 예술가의 새로운 시도를 먼저 이해하는 미술 애호가는 있는 법인가 봅니다. 어느 날 마네와 돈독한 컬렉터인 샤를 에프르시는 아스파라거스 그림이 마음에 들어 구매하기로 합니다. 작품은 당시 돈으로 800프랑이었어요. 당시에는 결코 적은 돈이 아니었습니다. 고흐와 고갱이 아를에서 머물 때 화상이었던 테오가 두 사람에게 보내준 한 달 생활비가 150프랑인 걸 생각하면 800프랑은 몇 달치 생활비니 꽤 높은 가격이죠.

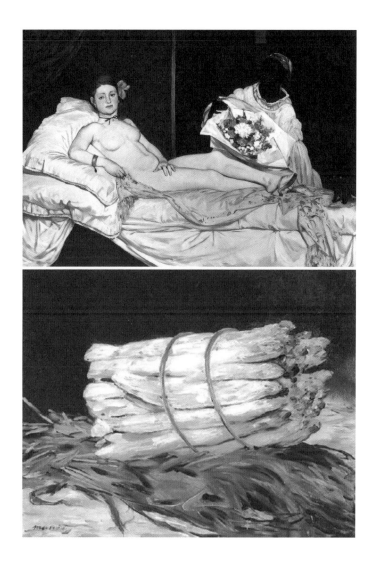

(위) 에두아르 마네, 올랭피아, 1865, 프랑스 파리 오르세 미술관
(아래) 에두아르 마네, 아스파라거스 다발, 1880, 독일 발라프 리하르츠 미술관

흥미로운 것은 컬렉터인 샤를 에프르시가 마네의 작품 값이 800프랑이었는데도 1,000프랑을 줬다는 것입니다. 이 소식을 알게 된 마네는 아주 재치 있게 작은 아스파라거스 하나를 더 그립니다. 그러고 나서 샤를 에프르시에게 작품을 보내며 이런 편지를 씁니다. "당신의 꽃다발에서 분실된 200프랑 어치의 아스파라거스가 여기 있소." 자신의 작품에 200프랑을 더 준 컬렉터에 대한 보답인 셈이죠.

그림 속엔 오로지 아스파라거스 한 줄기만 그려져 있지만 당당해 보입니다. 마치 뒤늦게 주인을 찾아가는 아스파라거스 같아요. 화가와 컬렉터의 재치 있는 우정이 담긴 작품이라 의미가 있습니다. 현재 이 작품은 오르세 미술관에 소장되어 있고, 먼저 그려진 아스파라거스 다발은 독일 빌라프 라 하르츠 미술관에 있습니다.

1967년 이 작품을 미술관에 기증한 사람은 미술관 이사회 회장이자 도이치은행 총재였던 헤르만 압스였습니다. 전후 독일의 위대한 은행가로 존경받았던 압스는 나치 정권하에서도 고위 경제 관료로 활약하며 유대인의 재산 몰수에 가담했던 인물이죠. 압스의 손에 들어가기 전, 아스파라거스 다발의 소유자는 유대인 화가 막스 리베르만이었습니다.

독일 미술 아카데미 원장이던 막스 리베르만은 히틀러가 정권을 장악하던 1933년 유대인의 작품 활동이 전면 금지되자 원장직에서 사임하고 2년 후에 사망합니다. 그의 부인 역시 1943년 게슈타포(나치정권의 비밀경찰)에 의해 유대인 수용소로 연행되기 전에 스스로 목숨을 끊죠. 당시 막스 리베르만이 소유하고 있던 '아스파라거스 다발'이 재산 몰수라는 명목으로 압스에게로 넘어갔고, 그가 그 후 미술관에 기증한 것입니다.

1974년 독일 쾰른 태생의 개념미술 작가 한스 하아케(Hans Haacke, 1936~)

에두아르 마네, 아스파라거스, 19세기 경, 프랑스 파리 오르세 미술관

는 발라프 미술관에서 과거 아스파라거스 다발을 소장했던 여러 컬렉터들의 이력을 자세하게 소개하는 설치 작업을 전시하려고 했습니다. 하지만 안타깝게도 감춰졌던 압스의 나치 활동 전력이 드러날 것을 우려했던 미술관은 이 작품을 전시회에서 제외합니다.

한 화가가 그린 작품 한 점이 컬렉터와의 교류로 또 다른 작품을 낳고, 또 그 작품을 소장한 사람들은 저마다 다른 스토리를 듣고 다시 '아스파라거스 다발'을 보니, 평범하고 일상적인 물건 하나에도 제 나름의 역사가 관통하고 있음을 느낍니다. 오늘 우리가 흘려보낸 하루도 훗날 어떤 스토리의 한 줄기가 되겠죠?

그 여자가 그 남자를
사랑했던 방법

우리는 추상화를 보며 미술에 끝없는 의구심을 갖기도 하고, 미술이 기본 요소인 점, 선, 면, 색의 구성만으로 감동을 줄 수 있음을 느끼기도 합니다. 추상화가 매력적인 이유는 그 사이 어딘가에 있는 것 같아요. 아리송한 불확실함 속에서도 막연하게 왠지 느낌이 좋다는 생각이 들 때, 멀기만 했던 미술과 조금 친해진 기분이 듭니다.

추상미술의 아버지로 불리는 바실리 칸딘스키(Wassily Kandinsky, 1866~1944)의 그림은, 보는 이들로 하여금 늘 알 것 같기도 하고 모를 것 같기도 한 그 사이를 걸으며 사색하게 만듭니다. 저에게 추상화는 신비감 잔뜩 머금은 이성 친구입니다. 그래서 한 번쯤 자세히 알고 싶고 화끈하게 사귀고 싶어지는 존재이기도 합니다. 한 분야의 창시자나 대가로 인정받는 화가의 화풍이 언제부터 변했는지 살펴보면 흥미로운 이야기가 많은데, 칸딘스키의 작품 세계 역시 그렇습니다. 칸딘스키의 젊은 날 연애 시절 이야기를 따라가 볼까요?

1901년, 칸딘스키와 가브리엘 뮌터(Gabriele Münter, 1877~1962)가 처음 만납니다. 칸딘스키는 팔랑스 미술학교에서 미술을 가르치는 선생님이었

고, 뮌터는 팔랑스 최초의 여성 제자였는데 정식으로 드로잉을 배워 교사가 되기를 꿈꿨습니다. 칸딘스키가 뮌터보다 열한 살이나 많고 러시아에 두고 온 아내도 있었지만, 베를린 출신의 지적이고 당돌했던 뮌터에게는 전혀 문제되지 않았습니다. 뮌터는 오랜 시간 칸딘스키의 제자이자 연인으로 지냈습니다.

둘은 1903년부터 1914년까지 바이에른 지방 무르나우에 집을 얻어 함께 지내며 작품 활동을 활발히 했습니다. 예술적 동료이자 연인으로 서로에게 아낌없는 영감을 주며 꽤 오랜 시간을 함께했습니다. 그들의 사랑이 확대될수록 둘의 작품 세계 또한 확대되었습니다. 둘이 함께 지내던 집은 야블렌스키, 베레프킨, 클레, 마르크 등 독일 아방가르드 화가들의 집합소가 되고 청기사파의 근원지가 됩니다. 청기사파는 독일 표현주의의 발전에 중요한 역할을 한 모임으로 뮌터, 칸딘스키, 프란츠 마르크(Franz Marc), 아우구스트 마케(August Macke) 등 9명의 예술가가 추상 미술 활동을 펼쳤습니다. 뮌터는 청기사파의 중요한 여성 작가였습니다.

1904년부터 1908년까지 둘은 독일 무르나우의 오두막에서 함께 살았습니다. 계절마다 다양하고 화려한 색으로 바뀌는 무르나우 풍경에 매혹 당했죠. 자전거를 타고 야외로 나가 스케치를 하고, 숲에서 서로의 초상화를 그리며 행복한 날들을 보냈습니다. 베네치아, 튀니지, 네덜란드 등 세계 여러 지역을 여행할 때도 늘 함께였습니다.

이 시기의 칸딘스키는 점점 초기의 구상적 표현에서 벗어나 형태, 색, 선의 조화 속에서 자신이 추구하는 미적 표현의 영원성을 찾습니다. 또한 자신의 작품에 음악과 철학에서 받은 영감들을 펼치죠. 우리는 그의 작품에서 음악과 관련된 제목을 자주 찾을 수 있습니다.

가브리엘 뮌터가 그린 바실리 칸딘스키, 1912

바실리 칸딘스키가 그린
가브리엘 뮌터, 1902

예술가로서 교수로서 칸딘스키는 성공 가도를 달렸지만, 나치는 칸딘스키의 예술관을 부정적으로 평가했습니다. 이는 그가 러시아인이기 때문이기도 했습니다. 유대인 출신 칸딘스키의 작품은 퇴폐 미술로 낙인찍힙니다. 나치는 그의 작품 57점을 퇴폐 미술로 규정한 후 압수했습니다. 청기사파는 해산해야 했고 칸딘스키는 자신의 나라인 러시아로 돌아가야 했습니다.

뮌터와는 스톡홀름에서 헤어지며 다시 돌아오면 결혼하겠다고 약속했어요. 뮌터는 칸딘스키를 만나기에 유리한 북유럽에 머무르며 그를 기다렸습니다. 꾸준히 서신을 교환하던 둘은 1915년에는 잠시 만나기도 했으나 그 후에는 다시 만나지 못했습니다. 칸딘스키가 쉰 살이 되던 해에 원래 부인과 이혼하고 니나와 결혼했거든요. 그리고 1차 세계대전이 끝난 후 다시 독일로 돌아와 화가로서 명성을 떨치고, 바우하우스의 교수로서, 이론가로서, 활동했습니다.

한편 칸딘스키의 결혼 소식을 들은 뮌터는 마음이 너무 아파 한동안은 그림을 그리지 못했다고 합니다. 하지만 다시 열심히 작업을 재개합니다. 뮌터는 색채를 표현하는 데 대담했고 바이에른 지방의 민중 예술에도 관심이 많아 거기서 받은 영감들을 자신의 작품에 투영하려고 시도했습니다. 칸딘스키의 그림에 대한 수색이 활성화되자 자기 집 지하실에 젊은 시절 칸딘스키가 그린 그림들을 숨겨 놓았습니다. 1931년부터 다시 무르나우에서 지내며 칸딘스키의 초기 작품을 벽과 지하실에 숨겨 나치로부터 보호합니다. 비록 헤어진 연인이고 돌아온다는 약속을 지키지 않은 남자였지만, 화가로서 칸딘스키를 존경했기에 그의 그림을 지킨 것입니다.

20년이 흐른 1957년에는 뮌헨의 렌마흐 하우스 시립 미술관에 자신이 소장해오던 칸딘스키의 그림과 청기사파 작품 90여 점, 자신의 작품 25점을

바실리 칸딘스키, 구성 8, 1923, 미국 뉴욕 구겐하임 미술관

바실리 칸딘스키, 말을 탄 연인, 1906

포함해 그림 300여 점을 기증합니다. 자신이 세상을 떠난 후에도 후배 화가들을 지원하기 위해 자신의 이름을 딴 '가브리엘 뮌터 상'을 만듭니다. 그리고 칸딘스키와 함께 지내던 무르나우에서 조용히 삶을 마감합니다.

　칸딘스키의 약속을 믿고 그를 기다렸을 가브리엘 뮌터의 마음을 헤아려 봅니다. 사랑했던 남자의 그림을 지키기 위해 벽에 숨겨놓고 살았던 그녀의 마음을요. 칸딘스키는 그녀를 정말 사랑했을까요? 이미 세상을 떠난 그에게 물어볼 수는 없습니다. 다만 둘이 함께하던 시기에 칸딘스키가 그린 〈말을 탄 연인〉을 볼 때마다, 저는 뮌터와 함께 탄 말에서 칸딘스키 혼자 뛰어내려 다른 목적지를 향해 날아갔다는 생각이 듭니다.

　두 사람이 함께한 시절 탄생된 작품에서 서로의 과거를 꺼내 보는 일은 슬프지만 흥미롭습니다. 칸딘스키의 상황과 감정, 긴 시간이 그들을 갈라놓았겠지만 그림 속에서만큼은 그들의 사랑이 현재진행형이기 때문입니다. 둘이 함께 지내던 무르나우 시절 뮌터가 그린 작품에는 칸딘스키의 모습이 애정 어린 시선으로 담겨 있습니다. (245쪽 그림) 테이블에 손을 얹고 무엇인가를 열심히 설명하는 칸딘스키를 그리는 뮌터의 눈은 행복했을 것입니다.

　둘의 아틀리에였던 작은 오두막은 청기사파의 멤버였던 여러 화가들의 아지트이기도 했어요. 비록 둘의 사랑은 결혼이라는 제도로 완성되지 못했지만 둘이 함께한 젊은 날이 뮌터의 그림 속에 저장되었습니다.

　다음 페이지에 나오는 어두운 아틀리에에서 고개 숙인 채 자신의 그림을 응시하고 작품에 몰두한 여자, 그녀가 바로 가브리엘 뮌터입니다. 푸르스름한 방에서 혼자 그림 그리는 그녀를 방해할 수 있는 것은 아무것도 없는 듯합니다. 마치 달빛이 그녀만을 위해 스포트라이트를 비추는 것 같네요. 우리는 숨죽이고 지켜보게 됩니다. 그녀의 자화상이자 그녀의 아틀리에를 보

가브리엘 뮌터, 자화상, 1909년경

여주는 이 그림을요.

성공한 칸딘스키 옆에 니나가 아닌 그녀가 있었더라면 어땠을까요? 뮌터의 사랑은 칸딘스키의 예술 세계에서 잠시 동안 연료가 되다 사라져버린 것일까요? 아니라고 답하고 싶습니다. 결혼으로 맺어진 사랑만 성공적이라고 말하고 싶지 않습니다. 삶에서 우리를 관통한 사랑은 과정에 있어서만큼은 다 성공적이었습니다.

뮌터와 칸딘스키의 사랑도 마찬가지입니다. 연인이었던 칸딘스키와의 이별 후에도 뮌터는 다시 화가로서 그림을 그리며 스스로를 안아 주었습니다. 사랑을 계속 표현한다고 해서 유지되는 것은 아닙니다. 어떤 사랑은 상대의 세계를 묵묵하게 끝까지 존중해주는 것만으로도 밀도 있게 유지됩니다. 가브리엘 뮌터. 그녀의 사랑법은 칸딘스키의 작품을 혼자 지켜내고 보존하고 더 많은 사람이 볼 수 있도록 기증하여 세상에 알리는 것으로 완성되었습니다.

252

(위) 칸딘스키가 그린 무르나우, 1909
(아래) 칸딘스키가 그린 무지개가 있는 무르나우, 1909

새로운 풍경보다는
새로운 눈

"여행의 발견은 새로운 풍경을 보는 것이 아니라 새로운 눈을 갖는 것이다."

프랑스 소설가 마르셀 프루스트의 유명한 이 문장은 우리에게 여행이 지닌 최고의 미덕을 알려줍니다. 지리멸렬한 일상을 살면서 우리가 가장 자주 꾸는 꿈은 아마 소중한 누군가와 함께 여행을 떠나는 것 아닐까요? 우리는 각자 삶이라는 울타리 안에서 열심히 살아가다가 종종 문을 열고 울타리 밖의 어딘가를 향해 여행을 떠납니다. 무사히 돌아올 수 있을 것이라는 믿음 아래 적극적으로 시선을 돌리고, 귀를 열며 새로운 세상의 땅을 항해합니다.

고종의 초상화를 그린 휴버트 보스

네덜란드 출신의 미국 화가 휴버트 보스(Hubert Vos, 1855-1935)는 여러 나

라 사람들의 초상화를 그리고 싶어 했습니다. 1900년 파리 만국박람회에 출품할 작품도 구상할 겸 부인과 함께 아시아로 신혼여행을 떠납니다. 1898년, 휴버트 보스가 처음으로 그린 한국인은 문신(文臣)이자 미국 유학파 출신이던 민상호였습니다. 그는 민상호의 높은 지식 수준에 매력을 느꼈고, 민상호가 한국인의 가장 순수한 인상이라고 생각해 초상을 그리고자 계획했습니다.

이때 민상호의 초상화를 본 고종은 휴버트 보스에게 자신의 초상화를 의뢰합니다. 그렇게 탄생한 그림이 〈고종황제의 초상〉입니다. 대부분 초상화 속 임금은 앉아 있는 반면 이 작품 속 고종황제는 서 있습니다. 마치 화가를 반기는 모습입니다. 그가 겪은 시대상 때문이었을까요? 실물 크기와 비슷하게 그려진 이 작품 속 고종은 왠지 모르게 서글퍼 보입니다.

"일본인들은 이곳의 모든 건축 유적을 파괴했을 뿐만 아니라 미술가들을 포로로 끌고 가 예술 작품을 만들게 하는 한편 일본인들에게 미술을 가르치도록 했습니다. 일본 미술은 오늘날까지도 매우 한국적인데 파스텔과 수채 물감으로 그린 옛 대한제국의 그림을 능가하는 것은 거의 없습니다. (…) 저는 황제로부터 받은 선물, 그리고 황제와 그 백성들의 장래에 대한 슬픈 예감을 안고 이 나라를 떠났습니다."

휴버트 보스가 당시 친구에게 보낸 편지 중 일부입니다. 그는 고종황제의 초상화를 그린 후, 같은 그림을 한 점 더 그려 자신이 소장합니다. 덕수궁에 있던 고종황제의 초상은 1904년에 화재로 유실됐고, 휴버트 보스가 가지고 있던 초상화는 그의 후손들이 잘 보관 중입니다.

(왼쪽) 휴버트 보스, 민상호의 초상, 1898~1899년 사이
(오른쪽) 휴버트 보스, 고종황제의 초상, 개인소장

휴버트 보스, 서울 풍경, 1899, 한국 국립 현대미술관

당시 그가 그린 서울 풍경은 어떤 사건도 일어나지 않은 것처럼 안온합니다. (256쪽 그림) 지금의 정동에서 경복궁을 내려다보며 그린 이 작품은 자세히 보면 멀리 광화문과 경회루도 보입니다. 곧 봄이 오는 날씨라는 것을 알 수 있게 가장 앞쪽 집 마당에는 복사꽃이 피었습니다. 긴 점처럼 작게 보이는 흰 옷을 입은 사람들이 움직이고 있어요. 그는 친구에게 흰 옷만 입는 한국 사람들을 '꿈속에서 조용히 걸어 다니는 유령' 같다고 비유하며 한국에 대한 애정과 흥미를 전했습니다.

한국의 노인을 그린 에밀 놀데

화가들에게 여행은 새로운 작품을 탄생시키는 과정입니다. 독일 표현주의 화가 에밀 놀데(Emil Nolde, 1867~1956)에게도 마찬가지였어요. 1913년 여름, 그는 독일 식민지 관리국의 한 단체로부터 뉴기니 섬을 비롯한 남태평양 섬들을 여행하는 행사 참가를 제안 받습니다.

제안을 수락해 같은 해 가을부터 시베리아 횡단 열차를 타고 모스크바와 몽고를 지나 한국, 일본, 다시 베이징까지 갔다가 양쯔 강을 따라 상하이, 홍콩, 필리핀, 팔라우 제도, 뉴기니 섬으로 가는 여정이 시작됐습니다. 그는 이 여행 중에 19점의 유화와 수많은 수채화, 300점이 넘는 파스텔과 스케치 작품을 남깁니다.

1913년 그가 남긴 한국 노인의 초상을 보면 빠르고 간결하게 특징을 잘 표현해낸 것을 알 수 있어요. 아래를 내려다보는 시선 처리에서 고단함이 제게로 전해지는 듯합니다. 여행 떠나기 한 해 전, 그는 한국의 장승에서 영

(위) 에밀 놀데, 선교사, 1912
(아래) 에밀 놀데, 한국 노인의 초상, 1913

감을 받아 작품을 남긴 적도 있었습니다. 〈선교사〉라는 제목의 그 작품은 아이를 업고 있는 여인에게 메시지를 전달하고 있습니다.

상상만 하던 한국의 과거를 다른 나라 화가가 그려놓은 작품을 마주하면 저는 괜히 더 반갑습니다. 에밀 놀데가 그린 한국 노인의 초상에서 저는 평범한 우리 조상들의 삶의 애환을 느낍니다. 저와 동떨어진 한국의 과거를 독일 화가가 전해주는 것이지요. 어쩌면 그의 그림 속 장승처럼 그는 미래의 우리에게 과거를 전달해주는 문화 전달자가 아닐까요?

엘리자베스 키스의 눈에 비친 한국

1920년 초 서울에서는 신기한 전시가 열립니다. 1919년 한국에 방문한 30대 초반의 영국 여성화가 엘리자베스 키스가 자신이 본 한국을 그린 작품들로 전시회를 연 것입니다. 그녀는 이미 같은 해 일본에서도 한국을 주제로 그린 작품들을 전시했었습니다. 이 전시는 그 후 파리, 런던을 비롯해 미국 여러 도시를 순회했습니다.

엘리자베스 키스(Elizabeth Keith, 1887-1956)는 약 5년간 일본에서 머물다 동생과 함께 1919년 3월 28일에 한국을 방문합니다. 서울에 도착한 자매는, 감리교 선교부에 거처를 정한 후 한국에 머물던 제임스 게일 목사를 통해 한국이 처한 사정과 일본의 식민지 정책을 알게 됩니다. 그때부터 한국의 여행기를 책으로 쓰기로 다짐합니다. 언니인 엘리자베스는 그림을 그리고 동생인 제시는 글을 써 《올드 코리아》를 기획한 것이지요.

이 책은 예술가 자매의 여행기뿐만 아니라 일본의 잔혹한 식민지 정책을

엘리자베스 키스, 해 뜰 무렵의 동대문, 1920

고발하고, 한국을 세계에 알리려는 의도가 담겨 있었습니다. 3개월 뒤 동생 제시는 돌아가고 언니인 엘리자베스는 한국에 남아 작품 활동을 계속 했습니다. 서울, 평양, 함흥, 원산, 금강산을 여행하며 그림을 그렸고 선교사들의 도움을 받아 험준한 벽지도 돌아다녔습니다.

훗날 그녀가 회고하기를 가장 난처했던 상황은 그림을 그리려고 재료를 펼치면 처음 본 서양 여자가 신기해 순식간에 몰려드는 구경꾼들이었다고 합니다. 그래서 그녀는 숙소로 돌아가 해 뜨기 전 새벽에 다시 그림을 그리러 나가곤 했습니다.

아마 그래서 〈해 뜰 무렵의 동대문〉 작품에서도 새벽 시간을 표현한 듯

엘리자베스 키스, 모자 가게

합니다. 동대문 주변이 이불이라도 덮은 듯 눈에 싸여 있습니다. 지금의 이화여대부속병원의 전신인 부인 병원이 동대문 근처에 있었기에 키스는 이 작품을 남겼습니다. 이른 아침에도 어디론가 분주히 떠나는 사람들을 찾아볼까요? 마치 숨은그림찾기 같습니다.

그녀가 제일 좋아했던 장면은 일상을 열심히 살아가는 사람들의 모습이었습니다. 그녀는 서민들의 삶에서 진솔함을 찾았던 것입니다. 일제 강점기 당시 아픔을 딛고 살아가는 한국 사람들을 바라보는 그녀의 시선은, 여행자의 시선이기보다는 가까운 이웃의 시선처럼 한국인에 대한 꾸준한 관심과 사랑이 깃들어 있습니다. 한국이 아픔을 겪고 있을 때, 세계에 한

국의 존재를 알린 그녀의 그림들 속에는 무엇보다 가장 중요한 진심이 담겨 있습니다.

모자 가게 간판에는 '높은 모자, 둥근 모자, 리본 달린 것, 세상의 모자는 다 있습니다.'라고 적혀 있어요. 가게 안에서는 주인처럼 보이는 사람이 담배를 태우고, 가게 밖에서는 모자 가게를 구경하는 꼬마들이 서성거립니다. 암울한 시간 속에서도 평온한 한때는 있는 법이지요.

그녀의 작품 중 제가 제일 좋아하는 그림은 〈원산〉입니다. 그녀는 이 작품을 그리며 자신의 책에 이런 글을 남겼습니다.

"내가 아무리 말해도 세상 사람들은 원산이 얼마나 아름다운 곳인지 알지 못할 것이다. 하늘의 별마저 새롭게 보이는 원산 어느 언덕에 올라서서, 멀리 초가집 굴뚝에서 연기가 올라오는 것을 보노라면 완전한 평화와 행복을 느낀다."

누군가에게 여행은 일상의 도피이고, 누군가에게는 새로운 눈을 갖게 하는 과정입니다. 에밀 놀데, 휴버트 보스, 엘리자베스 키스, 세 화가에게 있어 100여 년 전 한국 여행은 또 다른 세계로 향하는 문이었습니다. 저는 제가 사는 마을을 그들이 한국을 바라보듯 진심어린 시선으로, 시간 내어 바라본 적이 있는가 생각해 봅니다.

글을 시작할 때 언급한 문장을 다시 소환해 봅니다. 여행의 발견은 새로운 풍경을 보는 것이 아니라 새로운 눈을 갖는 것. 이 말의 참 뜻은 어쩌면 매일 보는 익숙한 풍경도 새롭게 볼 수 있는 자가 곧 최고의 여행자라는 의미 같습니다.

엘리자베스 키스, 원산, 1919

우리 모두
각자의 삶에 만세

멕시코를 대표하는 커플 화가로 디에고 리베라(Diego Rivera, 1886-1957)와 프리다 칼로(Frida Kahlo, 1907-1954)가 있습니다. 남편 디에고 리베라는 벽화 화가로, 아내 프리다 칼로는 많은 여성의 멘토로, 여전히 사랑받고 있지요.

어린 시절 소아마비를 앓던 프리다는 십대 후반, 끔찍한 사고로 온몸이 산산조각 나는 사고를 겪고, 돌이킬 수 없는 상처를 가진 채 살아갑니다. 눈을 뜬 그녀에게 남은 건 전신이 붕대로 덮인 자신의 모습이었습니다. 혼자인 시간 동안 침대에서 그림 그리는 그녀를 본 부모님이 천장에 거울을 붙여줍니다. 그때부터 프리다는 본격적으로 자화상을 그리기 시작합니다. 아픈 몸으로 누워 있는 그녀에게 가장 가까운 것은 자기 자신의 모습이었죠.

"나는 나 자신을 그린다. 내가 가장 잘 아는 주제이기 때문이다."

프리다의 말입니다. 그녀는 그 어떤 화가보다 많은 자화상을 남겼습니다.

평생 자화상을 그리는 데 열정을 쏟았습니다. 스스로 자신의 작품이자 모델이 된 것이죠. 〈부서진 기둥〉은 프리다의 자화상 중 하나입니다. (266쪽 그림) 자세히 살펴보면 그녀는 눈물을 흘리면서도 세상을 정면으로 응시하고 있어요. 무표정인 채 말이죠. 소아마비로 처음부터 아팠던 오른쪽 다리에 유독 더 많은 못이 박혀 있습니다. 그녀의 상처를 이해한다고 말하기가 감히 미안할 정도입니다.

그렇게 상처로 가득했던 프리다의 삶에 운명적 만남이 찾아옵니다. 당시 유명한 화가인 디에고 리베라가 프리다가 살던 마을에 벽화를 그리러 왔던 것이죠. 소식을 들은 프리다는 자신의 작품을 들고 찾아가 자신이 화가로서 재능이 있는지를 묻습니다. 둘은 그렇게 만났고, 운명 같은 사랑을 시작해 1929년에 결혼합니다.

〈프리다와 디에고 리베라〉는 프리다가 그린 두 사람의 초상화입니다. 사람들은 둘에게 금슬이 좋다는 의미로 코끼리와 비둘기라고 불렀지만, 여성 편력이 심했던 디에고는 프리다를 매우 힘들게 합니다. 둘은 결혼한 지 10년 만에 이혼해요. 하지만 1년 후 재결합하며 쉽게 이해받지 못할 그들만의 관계를 열정적으로 유지합니다.

두 사람은 서로에게 큰 영감을 주는 사이였고, 평생 동안 좋은 라이벌이자 동반자였습니다. 디에고는 꾸준히 세계적 명성을 쌓았고, 프리다 역시 독특한 작품 세계로 인정받습니다. 흥미로운 점은 둘 다 수박이 있는 정물화를 그렸다는 점입니다.

디에고가 세상을 떠난 해인 1957년에 그린 〈수박〉은 자신의 주변을 조용히, 그리고 천천히 기록한 느낌입니다. (268쪽 그림) 사실적이고 평범해 보이지만 편안함을 줍니다. 디에고의 활동 무대는 주로 정치였습니다. 그래서 그

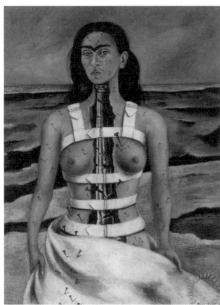

(위) 프리다 칼로, 부서진 기둥, 1944, 멕시코 돌로레스 올메도 미술관
(아래) 프리다 칼로, 프리다와 디에고 리베라, 1931, 미국 샌프란시스코 현대미술관

"나는 나 자신을 그린다. 내가 가장 잘 아는 주제이기 때문이다."

는 미국 벽화 의뢰를 받아 작업을 진행했습니다. 반면 프리다는 자기 자신과 주변에서 작품의 주제를 주로 찾았습니다. 그래서 실내에서 그린 프리다의 정물화에는 작가의 이야기가 더 많이 담겨 있는 듯합니다.

프리다의 정물화를 볼까요? (268쪽 그림) 그대로인 수박도 있고, 반으로 잘린 수박, 4분의 1로 잘린 수박, 뾰족뾰족하게 모양을 낸 수박 등 형태가 다양하고 금방이라도 과즙이 흐를 듯합니다. 심지어 화면 중앙부 아래의 수박에는 자신의 이름과 글귀가 적혀 있습니다.

프리다는 멕시코의 19세기 나비파 화가 에르메네힐도 부스토스(Hermenegildo Bustos, 1832~1907)에게 많은 영감을 받았습니다. 부스토스는 많은 정물화를 그렸고, 대상을 그릴 때 줄 세운 듯 나열해 그렸습니다. 부스토스 역시 과일 정물화를 그릴 때 겉모습만 그린 것이 아니라 안쪽, 껍질을 깐 모습까지 같이 그린 점이 인상 깊습니다. (269쪽 그림)

미술 비평가였던 티볼은 2005년 '미술사에서 에르메네힐도 부스토스'라는 글에서 부스토스의 정물화 속 과일이 껍질이 벗겨지거나 도려내진 것이, 지난 3세기 동안 유럽 문화와 멕시코 문화에 접목되어 동화된 결실이라고 했습니다. 프리다와 부스토스는 온전한 과일보다는 상처 입고, 잘리고, 속이 보이는 과일을 표현했습니다. 풍요와 결실을 상징하는 과일조차도 한 알의 열매를 맺기 위해 많은 상처와 성장을 통과해야 한다는 의미로 느껴집니다.

다시 자세히 프리다의 정물화를 봅니다. 수박에 적힌 글귀는 'Viva la vida'입니다. 해석하면 '인생이여! 만세!'입니다. 남은 평생을 몸에 수많은 쇠기둥을 꽂고, 두 다리가 괴사되어 절단되는 아픔을 감내하면서, 남편인 디에고의 여성편력을 이해하면서, 그녀가 삶을 향해 '만세!'를 외칠 수 있던 원

(위) 프리다 칼로, Viva la Vida, Watermelons, 1947, 멕시코 프리다 칼로 뮤지엄
(아래) 디에고 리베라, 수박, 1957

에르메네힐도 부스토스, 과일, 전갈, 개구리 정물화, 1874

천은 무엇이었을까요?

훗날 록 밴드 콜드 플레이의 리드 보컬 크리스 마틴은 프리다의 작품인 'Viva La Vida'를 보고 영감 받아 작곡을 합니다. 한 인터뷰에서 이렇게 말했습니다. "당신이 질 것 같을 때 이 노래를 부르세요. 노래는 정의의 힘을 발휘합니다."

저는 가끔 자꾸만 세상에 지는 기분이 들 때면 프리다의 이 그림을 봅니다. 그리고 콜드 플레이의 'Viva La Vida'를 크게 틀어 놓습니다. 그렇게 시간을 보내다 보면, 그림과 그들의 노래가 서툴고 멍든 제 인생을 다독이는 찬양가로 들립니다. 우리 모두 각자의 삶에 만세를.

해골을 보면
무엇이 떠오르시나요?

가끔 과거의 화가들이 그린 정물화에 요즘은 일상적으로 볼 수 없는 특이한 물건들이 등장합니다. 그중 하나가 해골입니다. 평소 집에 해골을 두고 지내는 사람이 있을까요? 아마 고고학자 말고는 거의 없을 거예요. 과거의 화가들은 왜 그림에 해골을 그렸을까요? 과거에는 해골 같은 독특한 사물로 그림의 메시지를 전달했기 때문입니다.

여러분은 해골을 보면 무엇이 떠오르시나요? 저는 제일 먼저 죽음이 떠오릅니다. 서양 미술사에서는 16세기부터 17세기까지 '바니타스(vanitas)'의 의미를 담은 정물화가 유행했는데, 해골은 대표적으로 바니타스를 상징하는 소재였습니다. 인생무상과 삶의 덧없음을 뜻하는 라틴어 바니타스. 우리에게 삶은 언젠가 끝나므로 부와 명예, 순간적인 쾌락에 집착하는 것이 허무함을 알려줍니다. 당시 화가들은 물건으로 반성과 회의감을 표현한 것입니다. 그렇다면 왜 반성을 담은 그림을 그린 것일까요?

기독교 사상이 세상을 지배했던 16세기 이전에는 신과 신화 속 영웅들을 묘사하는 종교화나 역사화가 대부분이었습니다. 하지만 점차 신 중심의 세

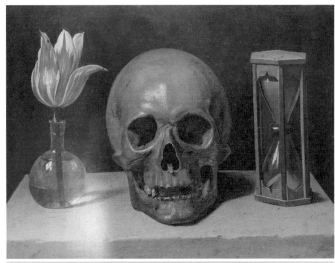

(위) 필리프 드 샹파뉴, 바니타스, 1646
(아래) 폴 세잔, Three Skulls, 1902~1906, 미국 시카고 미술관(Art institute of Chicago)

계가 인간 중심의 세계로 이동하면서 사람들이 일상 속 이야기, 일상의 물건에 관심을 가지고 소재로 활용한 것이죠.

바니타스 정물화는 17세기 네덜란드에서 특히 인기가 많았어요. 당시 네덜란드는 일찌감치 문호를 개방해 무역이 활발했고 부르주아 계층이 무역으로 인해 큰 부를 누렸기 때문에 귀족뿐 아니라 많은 사람이 집에 그림을 장식하고, 수집하는 일에 관심을 보였습니다.

네덜란드 사람들은 물질적인 풍요를 귀금속 장신구나 화려한 꽃병으로 표현했고, 회의감이나 정신의 피폐함, 반성은 해골이나 썩어가는 과일 등으로 표현했습니다. 해골 외에도 여러 가지 물건을 통해 의미를 전달했는데요. 대표적으로 쉽게 깨지는 유리병, 시간을 나타내는 모래시계, 담배, 꺼진 등잔과 촛불, 뒤집힌 유리컵, 시든 꽃, 썩어가는 과일 등이 삶의 유한함, 죽음, 인생무상을 상징했던 소재입니다. 조개껍데기, 다양한 과일과 식기, 꽃이 가득한 꽃병도 바니타스를 상징했습니다.

〈바니타스〉 그림을 보면 해골과 모래시계가 마치 증명사진에라도 찍힌 것처럼 우리를 정면으로 보고 있습니다. 오랜 시간 이 작품의 작가가 밝혀지지 않았다가 1932년에 필리프 드 샹파뉴라는 화가의 작품으로 밝혀졌지요. 많은 화가들이 해골을 주제로 한 바니타스 정물화를 남겼지만, 저는 특히 세잔과 고흐의 작품을 좋아합니다.

세잔은 사과 하나로 파리를 놀라게 하겠다며, 사과를 비롯한 정물을 끈질기게 관찰해 회화를 자신만의 방식으로 새롭게 탐구했습니다. 그래서인지 세잔의 그림 속 해골은 멀리서 보면 큰 과일처럼 보이기도 합니다. 세잔의 해골 그림은 유화뿐 아니라 수채화로도 존재합니다. 매일 처음 세상을 본 사람의 눈으로 그림을 그리고 싶다던 세잔에게, 수채화는 본 것을 여러

번씩 겹쳐 그릴 수 있는 훌륭한 형식이기도 했습니다.

고흐가 그린 해골은 좀 독특합니다. 허공을 바라보며 담배를 태우고 있어요. 마치 살아있는 것 같아요. 해골은 무슨 생각을 하고 있을까요? 내가 인생을 살아보니, 순간에 최선을 다하고 행복한 삶이 좋더라, 넌지시 말을 건네는 듯합니다.

고흐는 해바라기나 붓꽃, 별이 빛나는 밤처럼 아름다운 정경도 많이 남겼지만 시들어 가는 해바라기, 해골과 같은 어두운 소재도 많이 표현했습니다. 그에게 삶은 기쁨과 환희뿐 아니라 고통과 절망도 함께 버무려진 것이었기 때문입니다. 저는 고흐가 19세기 말을 살다간 화가 중 삶의 희로애락을 가장 잘 표현한 화가 중 한 명이라고 생각합니다.

이렇게 바니타스 정물화는 시대가 바뀌면서 화가들의 개성에 따라 새롭게 그려졌습니다. 변치않는 것이 있다면 모든 사람들이 믿는 가치이겠지요. 저는 바니타스 정물화를 볼 때마다 우리보다 먼저 살다 간 사람들의 지혜가 우리에게 전달된다고 생각됩니다.

친구에게 농담처럼 하루하루가 똑같아 지겨워 죽겠다는 말을 던지고 문득 바니타스 정물화를 보았습니다. 우리가 지겹다고 생각한 오늘도 지나고 보면 소중한 과거가 되겠죠. 정물화 속 해골을 볼 때마다 생각합니다. 평범한 일상 속에서 빛나는 사색을 했던 과거 화가들처럼 자아성찰의 끈을 놓지 않는 삶을 살고 싶습니다.

빈센트 반 고흐, 담배를 물고 있는 해골, 1885, 네덜란드 반 고흐 미술관

취향은
어떻게 찾나요?

#취향 취향은 결국 무수한 실패의 결과다

 artsoyounh
아트 메신저 빅쏘

· · ·

· · · · ·

artsoyounh 미국의 조각가인 조셉 코넬의 집은 늘 빼곡한 상자로 가득했습니다. 그가 만든 상자 속 세상을 들여다보고 있으면, 어릴 적 상자에 차곡차곡 모아놓고 아끼던 종이인형이 떠오르네요. 이제는 찾아보기 힘든 추억의 물건이 되었으나 이렇게 코넬의 작품으로 만나니 반갑습니다.

사랑하면 알고
알면 보이나니

강의 때 가끔 퀴즈를 냅니다. 작품만 보고 화가를 맞혀야 합니다. 어렵겠지요? 하지만 신기한 것은 의외로 정답자가 많은 화가가 있다는 것입니다. 바로 모딜리아니입니다. 정답자들에게 어떻게 답을 맞히신 거냐고 물으면 "목이 긴 초상화는 유명해서"라고 자주 이야기합니다. 맞습니다.

어떤 화가는 화풍이 매번 바뀌거나 다양해 작품만 보고 알아차리기 쉽지 않을 때도 있지만, 어떤 화가는 이름을 알려주지 않아도 모두가 알아봅니다. 아마 이것을 화가가 가진 독창성이라고 해도 좋을 것 같습니다. 우리 주변에는 그런 화가가 꽤 많습니다. 고흐, 피카소의 입체주의 시기 그림들, 클림트의 금빛 장식이 많은 작품, 박수근 등이 그 예입니다.

유난히도 비스듬하게 목이 긴 초상화를 자주 그렸던 이탈리아 태생 화가 모딜리아니 이야기를 해볼까 합니다.

분류할 수 없을 만큼 개성 많은 화가 아메데오 모딜리아니(Amedeo Modig-liani, 1884~1920). 그가 그린 초상화는 대부분 목이 길고, 눈동자가 없어 한번 보면 쉽게 잊히지 않습니다. 재미있는 사실은 부인 잔느 에뷔 테

른느를 그린 초상이나 친한 지인을 그린 작품 중에는 눈동자가 또렷한 작품들도 있다는 점입니다. 그렇다면 오히려 눈동자의 유무보다는 긴 목이 모딜리아니가 남긴 작품의 트레이드마크인 셈입니다. 그는 왜 사람을 그릴 때 사슴처럼 긴 목으로 표현했을까요?

모딜리아니가 살았던 19세기 후반부터 20세기 초반은 아프리카 식민지를 통해 엄청난 양의 미술품들이 유럽으로 유입되었습니다. 많은 사람이 자연스럽게 유럽 바깥에 존재했던 국가와 문화에 관심을 가졌고, 예술가들은 비유럽 국가의 문명에 대한 감각적이고 시각적인 욕망을 가졌습니다.

1906년 피렌체와 베네치아를 거쳐 파리로 온 모딜리아니는, 고대 이탈리아인들의 나라 에트루리아인들의 예술과 회화에 상당히 심취되어 있었습니다. 그는 아프리카 가면이나 전통 주술 용품을 감상하러 트로카데로 민족 박물관에 자주 갑니다. 그가 좋아한 아프리카 조각과 가면들은 묘사가 생략된 형태로 최소한의 표현만 되어 솔직하고 꾸밈없는 미에 대한 영감을 주었고, 초기 그리스와 에트루리아 미술은 신비롭고 이국적인 매력이 넘쳤습니다.

파리로 이동해 화가 생활을 한 지도 어느덧 4년. 시간이 흘러도 성공의 기미가 보이지 않자 그는 불안했습니다. 그래서 조각가로 전향하려는 열망을 가집니다. 동료였던 조각가 콘스탄틴 브랑쿠시(Constantin Brancusi)나 자크 립시츠(Jacques Lipchitz)의 영향도 물론 있었습니다. 1911년부터 약 2년간은 조각에 매진했는데 초기인 1911년에는 처음으로 조각 전시를 열기도 합니다.

이 시기 그는 고대 에투르스크 조각, 아프리카 원시조각, 크메르 조각에 빠져 지내며 28점의 조각 작품을 남깁니다. 모딜리아니는 조각 작품을 만

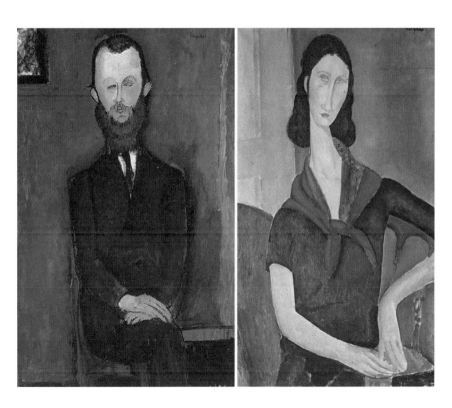

(왼쪽) 아메데오 모딜리아니, Count Weihorski
(오른쪽) 아메데오 모딜리아니, 잔느 에뷔테른느, 1919

(왼쪽) 조각상의 두상, 1910~1911
(오른쪽) 여인의 두상

들기 전 드로잉 준비 작업에 오랜 시간을 할애했습니다. 주로 돌로 조각했는데 이유는 조각가가 직접 형태를 깎아 나가야 재료의 본성을 잘 살릴 수 있다고 생각했기 때문입니다.

모딜리아니는 자신이 좋아하던 고대와 아프리카 조각들 덕분에 절충주의와 이국주의 양식을 결합해 자신만의 조각을 할 수 있었습니다. 절충주의는 자신의 양식 외에 다른 양식들을 혼합하는 방식을 의미하고, 이국주의는 다른 문화에서 빌려온 양식을 의미합니다.

당시 유럽의 화가들은 초기 그리스와 로마네스크나 에트루리아 양식을 빌려와 사용했기에 전통 안에서 새로운 미학을 찾을 수 있었습니다. 또한 고대 원시미술에서 종교적인 믿음이 아닌 보다 근원적인 생명과 자연에 대한 순수한 믿음을 찾을 수 있었습니다.

조각 활동을 할 당시의 모딜리아니는 열정적이었고 성취감도 느꼈지만, 돌을 조각하는 과정에서 생긴 먼지들이 그를 괴롭혀 여러 번 병치레를 했습니다. 비싼 재료비도 가난한 그가 소화하기엔 버거웠습니다. 그는 조각에 필요한 돌을 구하기 위해 야밤에 석재 야적장에 잠입해서 돌을 훔치기도 했습니다. 말수 없고 예민한 그에게 어울리지 않는 행동이었지만, 그 정도로 조각에 대한 그의 열망은 컸습니다.

그럼에도 재료비와 건강의 벽에 부딪혀 다시 화가의 길로 돌아옵니다. 하지만 이때부터 그의 작품에 변화가 생깁니다. 초상화를 조각처럼 표현한 것이지요. 인물을 있는 그대로 묘사하는 것이 아니라 간결한 선으로 특징을 잡아내 표현했습니다. 허약한 몸, 비싼 재료값으로 인해 포기해야 했던 조각가의 꿈이, 모딜리아니의 캔버스에서 독창적인 느낌의 초상화로 다시 피어났습니다. 초상화 속 긴 얼굴은 그가 영감 받은 고대 석상의 마스크 형태를

띠고 있다는 것을 이제는 다들 눈치 채셨나요?

　모딜리아니는 부인 잔느 에뷔 테른느의 초상화를 25점 넘게 그렸는데, 그 작품들에서도 잔느의 얼굴과 목을 길게 표현했습니다. 남자가 사랑하는 여자를 그린 그림은 언제 보아도 좋지만, 사실 그들은 안타까운 연인이었습니다. 남편 모딜리아니가 결핵으로 죽고 얼마 지나지 않아 잔느 역시 생을 마감했습니다. 뱃속에 둘째 아이를 가진 채 투신자살을 했어요.

　둘의 결혼을 반대했던 잔느의 부모는 공동 장례식을 거부합니다. 둘은 죽은 뒤에도 따로 지내다가 모딜리아니의 큰 형의 도움으로 10년 후 같은 묘지에 묻힙니다. 그래서일까요? 그림 속 잔느의 눈빛이 왠지 더 그윽해 보입니다.

　14년이라는 짧은 시간을 예술가로 살아가면서 개성 있는 초상화를 남기고 세상을 떠난 모딜리아니. 조각가의 꿈에 실패하고 방황했던 그의 시간은 헛되지 않았습니다. 조각에 대한 그의 열정이 훗날 사람들이 그를 알아보게 하는 특징이 되었기 때문입니다. 그래서인지 저는 모딜리아니가 그린 수많은 초상화가 모두 조각 작품처럼 느껴집니다.

　미술과 친해지는 또 다른 방법은 유명한 화가의 유명한 작품이 아닌, 의외의 작품을 찾아보는 겁니다. 그러기 위해서는 시간이 좀 걸립니다. 작가의 작품을 시기별로 보는 시간을 투자해야 하거든요. 하지만 사람은 사랑한다면 기꺼이 무엇인가를 바칩니다. 저는 시간도 그중 하나라 생각합니다. 어떤 작가를 사랑한다는 것은, 그의 작품을 찾아보느라 여기저기 헤매는 순간도 환상적으로 만드니까요.

아메데오 모딜리아니, 잔느 에뷔테른느, 1917~1918, 개인소장

수많은 수집이
예술작품이 된 이야기

김정운 교수의 《남자의 물건》이라는 책을 흥미롭게 읽었던 기억이 납니다. 여자의 물건이라고 하면 화장품, 목걸이, 하이힐 등 다양한 것들이 떠오르는데, 남자의 물건이라고 하면 딱히 흥미로운 게 없다는 의문과 함께 그는 자신만의 물건 덕분에 행복해하는 열 명의 남자를 찾아 나서지요. 이어령의 책상, 신영복의 벼루, 안성기의 스케치북, 이왈종의 면도기, 박범신의 목각 수납통, 문재인의 바둑판까지.

책 안에는 수집이라는 공통점을 지닌 열 명의 남자가 등장합니다. 책에 등장한 열 명의 인터뷰이가 자신이 지닌 물건에 대한 수다를 줄줄 읊으며 행복해하는 모습을 읽는 것만으로 저는 배가 불렀습니다. 수집은 사람을 더 사람답게 만듭니다. 좋아하는 것에 매달리게 하고, 원하는 것은 어떻게든 손을 쭉 뻗게 하고, 잃으면 안타깝게 하니 말입니다.

생각해 보니 우리 대부분은 어릴 때부터 꽤 여러 번 수집을 해왔습니다. 바비 인형을, 스티커를, 블록을, 장난감 미니카를, 유행에 따라 바꿔가며 수집해보지 않았던가요? 저 역시 마찬가지였습니다. 중학생 때는 스티커를 모

았고, 일본에서 나온 사쿠라 펜을 색깔별로 모았으며, 고등학생이 되고서는 맥도날드 해피밀 장난감 세트에 집착했습니다. 어른이 된 지금은 딱 두 가지, 책과 그림만 모읍니다. 책과 그림을 모으면서부터는 다른 것들을 모으면 생활비에 지장이 생기니 그 둘만 모으기로 결심한지가 꽤 되었지만 쉽지 않습니다.

화가들 중에서도 수집을 좋아했던 사람이 여럿 있습니다. 고갱은 유년 시절을 페루에서 보내서인지 페루 느낌이 가득한 도자기를 모았고, 고흐는 일본의 우끼요에에 매력을 느껴 일본 털실, 일본에서 넘어온 포장지를 모았습니다. 제가 유독 애정하는 화가 조르조 모란디는 평생 그릇을 모으며 그릇들을 화폭에 그리는 것이 삶의 숙명인 것처럼 살아갔습니다.

그리고 죽을 때까지 상자 수집에 집착한 한 미국 예술가도 있습니다. 미국의 조각가인 조셉 코넬(Joseph Cornell, 1903-1972)의 집은 늘 빼곡한 상자로 가득했습니다. 그는 자신이 모은 상자에 아주 예전부터 모아두었던 다양한 물건을 멋지게 배치해 작품을 제작했습니다.

그의 그림에는 오래된 신문들이 콜라주되어 있고 한 마리 앵무새가 상자 안에 자리를 잡고 앉아 있습니다. 새 위로 보이는 봉은 이 상자가 작은 장롱이 아닐까 상상하게 하고, 아래에 떨어진 둥근 물건은 새의 알이거나 작은 지구로 추측됩니다.

조셉 코넬은 17살 때 아버지가 돌아가시면서 가정의 생계를 꾸려야 했습니다. 섬유 회사 직원으로 옷감을 팔아야 했던 그가 가장 행복했던 순간은 고된 하루 일과를 마치고 퇴근길에 맨해튼의 헌책방이나 골동품 가게를 구경하는 일이었지요. 그는 열심히 일해 모은 돈을 생활비에 보태고 자신을 위한 돈을 조금씩 모아 골동품이나 레코드판을 모으기 시작했습니다.

조셉 코넬, A Parrot for Juan Gris, 1953

그러던 어느 날, 줄리앙 레비 화랑에서 에른스트의 콜라주 소설집 《백두녀》를 봅니다. 그리고 그의 작품 중 하나에 영감을 얻어 작업을 시작합니다. 그의 나이 27살 때의 일이었습니다.

이듬해 조셉 코넬은 '제1회 미국 슈르리얼 리스트전'에 작품을 출품하는데 이 전시에서 영감의 원천을 찾습니다. 바로 살바도르 달리의 〈빛나는 욕망〉이란 작품입니다. 그는 달리의 작품에 등장하는 상자에서 영감을 얻어 줄곧 상자 작업에 매달립니다.

틈틈이 모은 아주 작은 물건들을 서로 모아 콜라주하고, 배치하여 상자 속에 넣고, 마치 연극의 무대처럼 꾸미기 시작합니다. 그가 만든 작은 상자들은 아픈 동생의 장난감이 되기도 했습니다. 병들어 밖에 나가지 못하는 동생에게 그의 상자는 또 다른 작은 세계였던 것입니다.

그가 만든 상자 속 세상을 들여다봅니다. 수많은 이야기들이 만나고, 만나지 않을 것 같은 이미지들이 부딪히며 낯섦과 새로운 감정을 불러일으킵니다. 그래서인지 현실에서 재료를 얻은 그의 작품이 다분히 초현실적으로 느껴집니다. 그도 그럴 것이 코넬은 2차 세계대전 전후로 히틀러의 탄압을 피해 뉴욕으로 건너온 유럽의 초현실주의 예술가들과 끈끈한 친분을 다졌고 그들에게서 많은 영향을 받았지요.

어릴 적 상자에 차곡차곡 모아놓고 아끼던 종이인형이 떠오릅니다. 친구들과 함께 종이인형이 맞는 건지 인형종이가 맞는 건지 한참을 망설이던 그 시절에는 100원만 있어도 여러 종이인형이 품안에 들어왔습니다. 비록 종이 한 장이었지만 모든 인형에게 이름을 붙여주고 뒷면의 회색빛 종이에 이름을 적었습니다. 혹시나 찢어지면 투명 테이프로 붙여가며 옷 윗부분을 야무지게 접어 인형에 툭 걸고 리얼한 인형극을 했었지요. 이제는 찾아보기

290

(위) 조셉 코넬, Tilly Losch, 1935
(아래) 조셉 코넬, 로렌 바콜의 초상화, 1945~1948

힘든 추억의 물건이 되었으나 이렇게 코넬의 작품으로 만나니 반갑습니다.

〈로렌 바콜의 초상화〉란 작품을 보세요. 허스키한 목소리로 당대 할리우드에서 최고의 인기를 누리던 미국 출신 배우 로렌 바콜의 리즈 시절을 그대로 박제한 것처럼 보입니다. 이 작품 속의 그녀는 영원히 늙지 않습니다.

자신만의 작은 세계를 구축하는 데 여념이 없던 코넬은 상자 안에 아주 오래된 사진, 지도, 르네상스 시대의 그림들을 배치했습니다. 깨진 유리조각은 산이 되기도 했고, 코르크 공은 행성으로 변했으며, 버려진 금속 조각들은 이야기의 주인공이 되었습니다. 많은 사람이 코넬의 상자를 보며 어린 시절 추억을 떠올리기도 하고, 좋아했던 문학, 꿈과 이상을 떠올립니다.

1950년대 중반 기성품을 콜라주했던 팝아트의 거장 라우센버그와 제스퍼 존스는 코넬로부터 영향을 받았노라고 이야기한 적이 있을 만큼 그는 후대 예술가들에게 큰 영향을 끼쳤습니다. 1953년, 장 뒤비페가 피카소와 조르주 브라크의 콜라주보다 많은 물질을 입체적으로 부착한 작품을 앗상블라주(Assemblage, 조립)라고 정의했습니다. 코넬 역시 낡았거나 버려진 물건을 조합해 '앗상블라주'했어요.

훗날 영국 평론가 로렌스 알로웨이는 버려진 물건을 조합해 예술품을 창작한 행위를 정크 아트(Junk Art)라고 불렀습니다. 입체주의 화가들의 콜라주에서 시작된 이 튼튼한 실은 앗상블라주로, 정크 아트로 엮이며 현대에 이르러 미술의 한 장르로 자리 잡았습니다.

마르셀 뒤샹 역시 코넬의 작품을 사랑했습니다. 언어와 사물을 활용한 비밀스럽고 의미가 중첩되는 작품을 표현하는 코넬의 미학과 뒤샹의 미학은 비슷한 점이 많았습니다. 당시 한 평론가는 코넬의 작품을 두고 이렇게 말했습니다.

"복잡한 즐거움을 위한 장난감 상점."

챗바퀴처럼 반복되는 일상에서 정신없이 헤맬 때 저는 가끔 미지의 세계로 갈 수 있는 문이 있으면 좋겠다는 상상을 합니다. 그럴 때마다 코넬의 상자는 늘 그 자리에서 비밀스러운 꿈을 꾸고 있었습니다. 제게 코넬의 상자는 언제라도 기꺼이 들어가 보고 싶은 마법의 상자입니다. 원하는 것은 무엇이든 손을 넣으면 꺼낼 수 있고, 다시 원하는 것이 채워지는 그런 상자 말입니다. 숨고 싶은 날엔 상자 속으로 들어가 그곳에서 지내고, 나오고 싶은 날엔 언제든 나올 수 있는 제 3의 공간이 제게는 코넬의 작품입니다.

평범할 수 있는 수집이라는 취미가 이토록 재미있는 예술을 탄생시켰습니다. 수많은 수집가가 세상을 바꾼 이야기는 의외로 많지만 수많은 수집이 예술 작품이 된 이야기는 언제 들어도 경이롭습니다. 오늘은 제 방과 마음을 찬찬히 둘러보려 합니다. 제가 가장 많이 수집한 것들에 대해 생각합니다. 미술 작품들입니다. 저는 제가 수집한 미술 작품들을 보면서 매일 이 작가들과 함께 살아가고 있다는 생각이 듭니다.

그림 속
그림 찾기

화가들이 그린 그림 중에는 액자 구성으로 그려진 것들이 있습니다. 바로 그림 속에 그림이 있는 경우 말인데요. 저는 이런 작품들을 탐구하면 즐겁습니다. 이번에 소개할 작품들은 그림 속 그림들입니다.

다음 페이지의 흰머리가 줄무늬처럼 돋보이는 그림 속 화가는 미국 최고의 일러스트레이터로 인정받는 노먼 록웰(Norman Perceval Rockwell, 1894~1978)입니다. 19살 때부터 〈새터 데이 이브닝 포스트〉 표지를 그린 그는, 47년이라는 긴 시간 동안 300점 넘는 표지를 그린 전설적 인물이기도 합니다.

잡지 표지를 그릴 때 자신이 생각하는 평범하고 행복한 미국의 일상을 담는 데 애정을 쏟았습니다. 온 가족이 식탁에 둘러앉아 풍요를 누리는 모습이라든가, 인종이 다른 이웃끼리 함께 삶을 살아가는 장면 등 당시 미국 사회의 긍정적 모습을 그렸기에 당시 사람들에게 큰 인기를 얻었습니다.

작품 속 그는 뿌옇게 흐려진 안경을 쓰고, 파이프를 입에 물고, 열심히 작품을 그리고 있네요. 미국의 상징인 독수리가 장식된 거울 속 자신의 모습

노먼 록웰, 삼중 자화상, 1960

을 보며 자화상을 그리고 있는 듯합니다. 자신이 미국을 대표하는 일러스트 레이터라는 것을 넌지시 알려주는 것일까요? 안경을 낀 실제 모습과는 다르게 자화상 속 화가는 눈동자가 또렷한 젊은 사내 같습니다. 그리고 재미있는 것은, 그의 얼굴 위로 장군들이 쓰는 투구가 보인다는 점입니다. 마치 화가 자신이 투구를 쓰고 있는 것 같아요. 제 노트북 바탕화면에 깔려 있기도 한 이 그림에는 그림 속 그림들이 참 많습니다. 지금부터 저와 함께 찾아볼까요?

화가들의 자화상을 찾아보세요. 제일 먼저 보이는 화가는 누구인가요? 맞습니다. 가장 앞쪽에 걸린 엽서가 바로 고흐의 자화상이에요. 고흐는 가장 유명한 화가라고 해도 과언이 아니죠. 아이들에게도 이 자화상을 보여주면 대부분 "고흐요!"라고 맞출 거예요. 고흐는 이 자화상을 1887년 12월에서 1888년 2월 사이인 겨울에 그렸습니다. 같은 해 가을 동생 테오에게 이렇게 말했습니다.

"너도 알다시피 나는 그동안 힘든 일을 많이 겪은 탓에 빨리 늙어버린 것 같다. 주름살, 거친 턱수염, 몇 개의 의치 등을 가진 노인이 되어버렸지. 그러나 이런 게 무슨 문제가 되겠어? 내 직업이란 게 더럽고 힘든, 그림 그리는 일 아니냐. 스스로 원하지 않았다면 이런 일은 하지 않았겠지. 그러나 즐겁게 그림을 그리게 되었고, 비록 내 젊음은 놓쳐버렸지만 언젠가는 젊음과 신선함을 담은 그림을 그릴 수 있을 것이라고 불확실하나마 미래를 상상하며 지낸다. (…) 예술가가 되려는 생각은 나쁘지 않다. 마음속에 타오르는 불과 영혼을 가지고 있다면 그것을 억누를 수는 없지. 소망하는 것을 터트리기보다는 태워버리는 게 낫지 않겠니. 그림을 그리는 일은 내게 구원

과 같다. 그림을 그리지 않았다면 지금보다 훨씬 불행했을 테니까."

<div align="right">- 1887년 여름~가을, 테오에게 보내는 편지 중</div>

너무 늙고 지쳐버린 자신의 얼굴을 그리는 고흐의 마음은 어떠했을까요? 조금이라도 가늠해 봅니다. 좋아하는 일을 하면서 늙어가는 일은 예술가에게 더할 나위 없는 기쁨이지만, 그로 인한 상처와 가난, 고통에는 변명할 수 없다는 의미이기도 하지요. 좋아서 하는 일에는 어떤 고생이 따라도 타인에게 불평할 수 없다는 것이 가끔 서글퍼지는 날이 있으니까요.

빛의 대가인 렘브란트의 자화상도 있네요! 갈색 톤의 배경에서 우리를 바라보고 선 한 남자, 바로 빛의 마술사로 불리는 바로크 시대의 대가 렘브란트 반 레인(Rembrandt van Rijn, 1606~1669)입니다. 렘브란트는 빛과 어둠을 극적이면서도 조화롭게 구성하는 키아로스쿠로 기법을 사용해 많은 걸작을 그렸고 당대 명성을 얻었지만, 말년에는 파산 신청을 하게 되지요.

렘브란트는 젊은 나이에 부인이 먼저 세상을 떠났고, 단체 초상화인 〈야경〉을 그립니다. 단체 초상화에 등장한 사람들은 똑같은 돈을 냈으나 모두가 평등한 비중이 아니라는 이유로 항의했고, 이후 점차 그림 주문이 줄어들게 됩니다. 그래서인지 렘브란트 자신의 모습을 그린 자화상이 100여 점이 넘습니다. 평생 그를 떠나지 않았던 모델은 바로 화가 자신이었던 거죠.

노먼 록웰의 그림 속 렘브란트는 몇 살 때일까요? 마흔 여섯의 렘브란트 자신의 모습을 그린 자화상입니다. 나 자신에 대해 잘 모르겠을 때 저는 렘브란트의 자화상을 봅니다. 그럼 묘하게도 조금은 빛이 보여요. 그의 그림에서 나온 빛이 제게 말하는 듯해요. 살아가다가 바뀌는 순간순간의 모든 너도 그저 너 자신이라고요.

빈센트 반 고흐, 화가의 자화상, 1888, 네덜란드 반 고흐 뮤지엄

(위) 렘브란트의 자화상, 1652
(아래) 알브레히트 뒤러의 자화상

화가들의 자화상 중 유독 머리가 곱슬곱슬하고 줄무늬 모자를 쓴 남자가 보이는데요. 바로 이 자화상 속 주인공은 알브레히트 뒤러(Albrecht Dürer, 1472~1528)입니다. 뒤러는 서양 미술사에서 최초로 화가의 자화상을 남긴 화가로 알려져 있습니다. 아마 그래서인지 노먼 록웰 역시 뒤러의 자화상을 제일 먼저 붙인 듯합니다. 전통적으로 초상화는 지배 계급의 전유물이었기 때문에 화가가 자기 모습을 그리는 일은 오랜 시간 불경한 일로 여겨졌습니다. 15세기 중엽이 돼서야 비로소 화가들의 자화상이 그려지기 시작합니다. 뒤러는 최초로 자화상을 그렸다는 기록도 세웠지만, 최초로 누드 자화상을 그렸다는 기록도 세운 화가입니다.

뒤러는 비교적 이른 나이인 13살 때부터 꾸준히 자화상을 그립니다. 단순히 현재 자신의 모습을 투영하기보다는 자신이 되고자 하는 이상적 모습을 남긴 듯합니다. 뒤러는 화가인 동시에 작가이기도 했습니다. 많은 책을 집필해 이탈리아 르네상스 미학을 북유럽에 전파하는 데 큰 공헌을 하기도 했습니다. 또한 예술가의 지위를 장인에서 왕족 같은 위치로 격상시키며 북유럽에서 매우 존경받는 예술가로 살았습니다.

앞서 소개한 렘브란트의 자화상이 꾸준히 자신을 관찰해 객관화한 그림이라면 뒤러의 자화상은 자신이 노력하고 이룩한 업적에 자부심을 느끼는 듯 당당해 보입니다. 그가 입은 귀족의 의상에서도 그의 지위를 느낄 수 있습니다. 뒤러의 자화상을 두고 김상봉은 자신의 책 《나르시스의 꿈》에서 의심할 바 없는 천재화가로서 확고한 긍지에서 비롯된 르네상스 정신의 구현이라고 이야기한 바 있습니다. 여러분이 볼 때는 어떤가요? 뒤러의 자화상과 렘브란트의 자화상은 어떻게 다른 느낌이 드나요?

노먼 록웰의 캔버스에는 피카소의 자화상도 붙어 있습니다. 머리카락을

신이 난 피카소의 자화상

휘날리며 어딘가를 향해 크게 입을 벌리고 웃는 이 남자가 바로 피카소인 것이죠. 2차원에 3차원을 전개도처럼 펼쳐 그린 피카소의 입체주의 경향이 잘 나타난 작품입니다. 그는 무엇 때문에 이렇게 신이 난 것일까요? 그림을 그렸던 1927년에 피카소는 새로운 연인 마리 테레즈를 만납니다.

마리 테레즈는 오똑한 콧날과 푸른 회색 눈을 가진 미인이었습니다. 피카소는 그녀의 아름다움에 반해 6개월 동안 애정을 표현했고 결국 자기 집 근처에 비밀스런 거처를 마련하여 몇 년간 열정적으로 이 여인을 소재로 작품을 그립니다. 아름다운 여인을 발견하고 그 여인과 사랑에 빠진 행복한 자신의 모습을 표현한 것일까요?

참! 노먼 록웰은 1977년에 가장 생동감 있고 매력적인 미국의 인물로 선정되어 대통령의 자유 메달(Presidential Medal of Freedom)을 수상했고, 이듬해인 1978년에는 84세를 일기로 스톡브리지에 있던 자신의 집에서 평화롭게 생을 마감했습니다.

여전히 현대 미술 시장에서도 그의 작품은 인기가 높습니다. 〈E.T.〉로 잘 알려진 스티븐 스필버그 감독과 〈스타워즈〉 시리즈의 감독 조지 루카스 역시 그의 작품을 컬렉팅하는 컬렉터로 유명합니다. 두 감독은 《새터데이 이브닝 포스트》에 게재된 노먼 록웰의 그림을 보고 자란 세대이기에 돈이 모일 때마다 그의 작품을 수집해왔다고 합니다. 심지어 두 감독은 작품을 구매할 때도 서로 경쟁하지 않고 의논해서 양보한다고 하니 하늘에서 노먼 록웰이 이 모습을 보면 참 흐뭇하겠지요?

시인의 그림을
본 적이 있나요?

이번에는 그림 같은 시, 시 같은 그림, 이라고 표현할 만한 아리송한 작품을 소개합니다. 바로 프랑스의 초현실주의 시인 기욤 아폴리네르(Guillaume Apollinaire, 1880~1918)의 〈캘리그램〉입니다. 아폴리네르는 피카소와 같은 예술가와 친하게 교류하며 시가 회화처럼 그려질 수 있다고 생각한 예술가입니다.

그는 시, 회화, 음악, 세 요소를 결합시켜 지금으로부터 100여 년 전인 1918년 '그림 같은 시'인 '캘리그램'을 창조했습니다. 라틴어에서 아름답다는 뜻의 'Calli'와 글자를 의미하는 'Gramme'을 결합해 아름다운 상형 그림이라는 장르를 만든 것이지요.

"나 역시 화가이다."

아폴리네르가 남긴 말입니다. 그는 정형적인 글줄 위주의 시에서 자유시로의 이행을 시도하며 글자들을 이미지화합니다.

(왼쪽)
기욤 아폴리네르,
Il Pleut (It's Raining), 1916

(오른쪽)
기욤 아폴리네르, 에펠탑

'글자 비'입니다. 후드득 후드득 쏟아지는 글자들이 빗방울이 되어 종이 위에서 흩어집니다. 글자 배열만으로도 쏟아지는 빗줄기의 이미지가 그려지는 것이지요. 아폴리네르는 이 시에서 비 내리는 모습은 자신의 삶에서 놀라운 만남이라고 말하며 빗방울 하나하나가 삶의 수많은 순간과 인연을 암시한다고 합니다. 사선에 따라 흘러가는 글자의 모습이 비 내리는 장면을 잘 연상하게 해주면서 우리를 비 내리는 날, 어느 한적한 거리로 순간 이동하게 합니다.

"나는 모든 것을 프랑스에 빚지고 있다. 프랑스를 위해 싸우는 것은 나의 최소의 봉사다."

아폴리네르는 프랑스를 사랑했어요. 이탈리아 로마 태생이지만 파리로 이주해 살았거든요. 늘 제2의 조국을 프랑스라고 생각한 그는 1916년

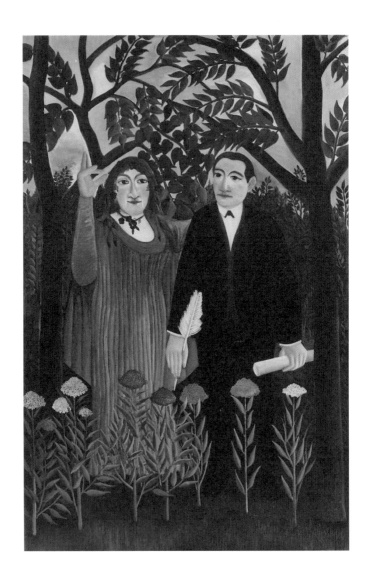

앙리 루소, 시인에게 영감을 주는 뮤즈

2차 세계대전이 일어나자 프랑스병으로 출전한 후 전장에서 부상을 입고, 1918년 삼십대 후반이라는 젊은 나이에 세상을 떠납니다.

그가 그린 에펠탑이 소중해 보이는 이유는 이미지와 글자에 그의 마음이 담겨서가 아닐까요? 시인이었지만, 어떤 화가보다 시각적인 것들을 사랑했던 아폴리네르의 작품은 시와 그림이 분리된 것이 아니라 하나의 세계인 것처럼 느껴지게 합니다.

예술가 친구들이 많았던 아폴리네르는 감사하게도 예술가들이 남긴 초상화에 많이 등장하는 편입니다. 이미 세상을 떠난 그를 초상화로 만나면서 여러 예술가들의 눈에 비친 그는 어떤 사람이었을까 추측해보게 됩니다.

야수파 화가인 블라맹크는 그의 담대한 화풍만큼 비교적 큰 터치로 과감하게 아폴리네르를 표현했습니다. 우리를 비스듬하게 바라보고 있는 시인의 눈빛에서, 왠지 모를 고독함이 느껴집니다.

아폴리네르는 사망 후 그가 사랑했던 파리의 페르 라셰즈 공동묘지에 안장됐고, 그의 무덤 위에는 피카소가 구상한 기념비가 지금도 서 있습니다.

아폴리네르에게는 사랑하는 여인이 있었습니다. 샤넬의 초상화를 그렸고, 서정적인 화풍으로 큰 사랑을 받고 있는 마리 로랑생(Marie Laurencin, 1883~1956)이 그 주인공이죠. 앙리 루소는 서로가 서로에게 끈끈하게 붙어 있는 아폴리네르와 로랑생의 초상화를 그려 주었습니다.

'미라보 다리'는 아폴리네르가 5년간 뜨겁게 사랑했던 로랑생과의 이별을 직감하고 쓴 시입니다. 이 시에는 아폴리네르의 애절한 마음이 잘 표현됐고, 여전히 사랑을 다룬 시들 중 유명하지요. 미라보 다리 끝에는 아폴리네르의 시구를 적은 기념비가 서 있습니다.

미라보 다리 아래 세느 강은 흐르고
우리네 사랑도 흘러내린다.
내 마음 속에 깊이 아로 새기리라.
기쁨은 언제나 괴로움에 이어옴을.

밤이여 오라 종아 울려라.
세월은 가고 나는 머문다.

손에 손을 맞잡고 얼굴을 마주 보면
우리네 팔 아래 다리 밑으로
영원의 눈길을 한 지친 물살이
저렇듯이 천천히 흘러내린다.

밤이여 오라 종아 울려라.
세월은 가고 나는 머문다.

사랑은 흘러간다. 이 물결처럼,
우리네 사랑도 흘러만 간다.
어쩌면 삶이란 이다지도 지루한가.
희망이란 왜 이렇게 격렬한가.

밤이여 오라 종아 울려라.
세월은 가고 나는 머문다.

(왼쪽) 모리스 드 블라맹크, 기욤 아폴리네르의 초상, 1904~1905
(오른쪽) 마리 로랑생, 초대받은 예술가들, 1908

나날은 흘러가고 달도 흐르고
지나간 세월도 흘러만 간다.
우리네 사랑은 오지 않는데
미라보 다리 아래 세느 강이 흐른다.

밤이여 오라 종아 울려라.
세월은 가고 나는 남는다.

아폴리네르의 예감처럼 영원할 것만 같았던 두 사람은 헤어졌고, 로랑생은 다른 남자와 결혼했습니다. 아이러니하게도 다른 남자에게로 떠났던 로랑생은 죽는 날까지 아폴리네르를 잊지 못하다가 그의 시를 품에 안고 세

상을 떠납니다. '가장 슬픈 여인은 잊힌 여인'이라고 말했던 로랑생의 시가 떠오르네요. 염려와는 달리 아폴리네르에게 그녀는 영원히 잊을 수 없고 잊어서도 안 되는 여인이었을 텐데 말이에요.

〈초대받은 예술가들〉은 로랑생이 1908년에 그린 작품입니다. 꽃을 들고 있는 여인은 로랑생이고, 제일 왼쪽에 부엉이 같은 눈을 한 청년은 피카소입니다. 가운데가 로랑생의 연인이자 시인이던 아폴리네르, 제일 오른쪽 여인이 피카소의 첫 애인이던 올리비에입니다. 이 그림의 배경이 된 장소는 몽마르트에 있던 피카소의 하숙집 '세탁선'이었습니다. 화가 같은 시인 아폴리네르, 그런 아폴리네르를 사랑했던 친구들이 그린 초상화, 연인 마리 로랑생과 함께한 시간들이 읽히네요.

한 자리에 모인 이 어리숙한 청년들이 훗날 초현실주의를 대표하는 시인이 되고, 입체주의의 창시자가 될 줄 누가 알았을까요? 화가들의 미성숙했고 젊은 시간을 동료 예술가의 작품으로 만나볼 수 있다는 것은 행운입니다.

글자가 그림이 되고, 그림이 글자가 되었던 아폴리네르의 캘리그램을 다시 바라봅니다. 무엇이든 연결될 수 있다는 메시지가 담긴 그의 작품은 저에게 융통성 있는 예술의 또 다른 표정입니다. 아마도 아폴리네르는 피카소와 로랑생과 같은 화가 동료가 있었기에 그림으로도 시를 표현하고자 했던 것 같습니다.

삶의 리듬을
그린다면

저는 화가들이 '보이지 않는 것을 보이게 하는 존재'라고 생각합니다. 이번에 소개할 예술가는 프랑스의 화가 라울 뒤피(Raoul Dufy, 1877~1953)입니다. 뒤피는 인상파, 야수파, 입체파의 다양한 화풍을 받아들여 자신만의 개성으로 표현했던 독창적 화가로, 밝은 색채와 경쾌한 구성이 특징입니다.

뒤피는 세느 강 어귀인 르아브르 항구에서 태어났습니다. 바다에서 태어난 그는 늘 바다를 사랑했고, 바다에서 다양한 영감을 얻었습니다. 자신의 고향인 르아브르를 비롯해 도빌, 트루빌, 옹플뢰르 등 노르망디 도시들을 찬양했습니다.

"화가들은 바다의 분위기 속에서만 탄생되는 것을 아십니까?"

그가 남긴 말을 보면, 그가 바다를 좋아했고 바다에서 태어난 것에 자부심을 가졌다는 걸 알 수 있습니다. 저는 뒤피의 그림 중에서도 〈르아브르 수상축제〉를 가장 좋아하는데요. 처음 이 그림을 봤던 순간을 잊지 못합

니다. 그림 속에서 신나는 소리가 들리는 것 같았거든요. 화면 90%를 채운 수많은 배와 파도들, 배에 꽂힌 프랑스 깃발들이 함께 어울려 춤추는 듯합니다. 그림 우측 하단을 보세요. 경쾌한 선으로 아주 작고 리드미컬하게 그려진 사람들의 모습에서 뒤피의 감각을 읽을 수 있습니다. 캔버스에 유화로 그려진 그림이지만, 투명하고, 가볍고, 뒤가 비치는 느낌을 자아냅니다. 그래서 독특합니다.

뒤피의 그림들은 수많은 붓들이 리듬을 탄 흔적처럼 다가옵니다. 저는 뒤피가 다른 화가들에 비해 리듬감을 가장 많이 지닌 작가라고 생각해요. 유화인데도 가벼운 터치들이 화면 전체를 자주 이동하기 때문입니다. 마치 박자를 타며 어깨를 들썩이고 엉덩이를 실룩거린 듯이, 흐르는 음악에 몸을 맡기며 붓과 춤을 춘 듯이. 캔버스 전체를 이동하며 잘고 촘촘한 리듬을 뿌려댔습니다.

뒤피의 작품이 리드미컬하게 느껴진 것은 우연은 아니었습니다. 그의 부모님은 음악을 사랑했다고 해요. 그래서인지 음악과 관련된 그림도 많이 남겼습니다. 악기를 주인공으로 배치한 그의 그림은 우리로 하여금 그가 음악을 얼마나 사랑했는지 느끼게 합니다.

그는 생의 마지막 시기에 위대한 작곡가인 바흐, 드뷔시, 모차르트에 대한 예찬을 작품으로 남깁니다. 오른쪽 작품 역시 그 흔적 중 일부입니다. 〈예술가의 스튜디오〉는 뒤피가 그린 그림 중 또 인상 깊은 작품입니다. (312쪽 그림) 공간의 왼편에 조각이 있고 오른편에는 누군가가 그리다 만 캔버스가 있네요. 이곳은 어디일까요? 바로 화가의 방입니다. 뒤피가 그리고 있는 이 그림은 훗날 뒤피의 중요한 작품 중 하나인 〈검은 화물선〉이 됩니다. 그림 속 그림을 찾아보세요.

(위) 라울 뒤피, 르아브르 수상축제, 1925, 빌드파리 현대미술관
(아래) 라울 뒤피, 드뷔시에 대한 경의, 1952

312

(위) 라울 뒤피, 예술가의 스튜디오, 1947
(아래) 라울 뒤피, 검은 화물선, 1952, 프랑스 리옹 예술 박물관

뒤피만의 경쾌하고 명랑한 리듬감을 가장 잘 보여주는 장르는 수채화입니다. 하늘에 무지갯빛 폭죽이 터지고 있는 것 같아요. 저 바다는 생일인가 봅니다. 그는 햇빛을 따라다니며 시간을 보내는 게 좋다고 말할 만큼 밝은 빛을 좋아했어요. 그래서인지 작품 곳곳에서도 방사형 빛이 퍼지고 있어요.

이번에는 같은 장소를 그린 두 점을 소개합니다. 이곳은 어디일까요? 바로 프랑스 파리, 몽마르트에 위치한 물랭 드 라 갈레트 무도회장이에요. 파리 시민들은 일요일 오후가 되면 멋지게 옷을 차려 입고 이곳에서 춤추고 대화를 나누며 여가를 즐겼습니다.

둘 중 원작은 르누아르의 그림입니다. 르누아르는 무도회의 신나는 분위기를 화폭에 생생하게 담고 싶었습니다. 무도회장 근처 작업실을 얻어 1년 반 동안 매일 작업실과 무도회장을 오고가며 스케치와 습작을 그렸습니다.

그림 속 인물들은 대부분 르누아르의 친구들입니다. 그림 중앙 아래에 두 여인이 있는데요. 파란색 줄무늬 드레스를 입고 벤치에 앉아 뒤돌아보고 있는 여인의 이름은 에스텔, 그녀의 어깨에 손을 얹고 있는 여인은 에스텔의 언니이자 르누아르의 모델로 자주 등장했던 잔느입니다. 몽마르트에 거주했던 잔느는 르누아르의 다른 작품에도 자주 등장합니다.

이 그림은 1877년 제 3회 인상주의 전에 출품되었고 인상주의 화가이자 컬렉터였던 구스타브 카유보트가 소장하다가 프랑스 정부에 기증합니다. 발표 당시에는 과하게 밝은 물감을 사용했다는 사실과, 마감이 미흡하다는 점에서 혹평을 받기도 했습니다. 특히 오르세 미술관에서는 역사화도 아닌데 큰 캔버스의 작품은 없었다는 이유로 거침없이 비판했습니다.

뒤피는 선배 화가인 르누아르에 대한 존경심을 담아 그의 그림을 재해석했습니다. 그가 그린 〈물랭 드 라 갈레트의 무도회〉는 르누아르의 그림을

(위) 르누아르, 물랭 드 라 갈레트의 무도회, 1876, 프랑스 파리 오르세 미술관
(아래) 라울 뒤피, 물랭 드 라 갈레트의 무도회, 1939~1943

보고 그린 것이지요. 르누아르의 그림을 보다가 뒤피의 그림을 보면 한결 가벼워지는 기분이 듭니다. 뒤피 특유의 장점인 가벼운 붓 터치로 인해 그림 안에서 리드미컬한 붓놀림이 느껴집니다. 만약 그림에서 음악이 들린다면 르누아르의 원작에서는 웅장한 협주곡이, 뒤피의 그림에서는 통통 튀는 피아노 연주가 들릴 것 같아요.

그림이 그려질 당시 파리는 결코 행복한 시기는 아니었습니다. 독일과의 전쟁에서도 패하고, 코뮌 정부로 인해 사회가 혼란스러웠죠. 그런데도 그림 속 젊은이들은 여가 시간을 누립니다. 혼란스러운 환경 속에서도 기분 좋은 일을 찾는 것, 그것이 휴식을 만들어내는 사람들의 장점이겠죠? 르누아르와 뒤피, 두 사람의 그림에는 우리를 기분 좋게 하는 것들이 많이 담겨 있습니다. 음악, 소중한 사람들, 리듬, 음식, 대화, 무엇보다 여유 있는 시간…

자신이 좋아하는 화가의 작품을 따라 그리는 과정은 뒤피에게는 즐거운 여행이었을 거예요. 르누아르의 시선을 따라가며 몽마르트 무도회장을 재현하는 뒤피의 뒷모습을 상상하니 미소가 지어집니다. 세상에는 추한 것들이 너무 많은데 그림에까지 추한 것을 그릴 필요가 있냐며 '그림이란 사랑스럽고 아름다워야 한다'고 말했던 르누아르와 '내 눈은 못난 것은 지우도록 되어 있다.'라고 말한 뒤피는 비슷한 마음을 가지고 살았던 화가들 같아요.

뒤피가 다양한 작품 활동을 했음에도 불구하고, 비교적 뒤늦게 세상에 알려진 이유는 상업 미술가라는 오해가 있었기 때문입니다. 그는 회화 외에도 장식 미술, 직물 디자인, 무대 디자인 영역에서 활발히 활동했습니다. 오히려 순수 예술과 응용 미술의 경계가 없었지요. 병풍 〈파리〉는 석판화로 제작된 포스터입니다.

이 작품의 원작은 병풍입니다. 1925년 보베 국립 공예사의 사장인 장 아

라울 뒤피, 파리(병풍), 1930~1931, 프랑스 국립 가구 컬렉션

잘베르는 뒤피에게 파리를 주제로 한 태피스트리를 주문합니다. 뒤피는 병풍의 가장 잘 보이는 곳에 파리를 상징하는 에펠탑을 배치하고 원근법을 무시한 채 동화처럼 재구성합니다. 작품 하단에 활짝 핀 꽃들이 마치 파리를 축제의 도시처럼 지켜주는 듯합니다.

인상주의부터 야수주의까지 다양한 양식을 넘나들며 작품 활동을 한 뒤피의 작품을 보면 이 화가를 어떤 화파로 나누는 것이 중요하지 않겠다는 생각이 듭니다. 대신 이 화가는 무엇을 예찬했느냐고 묻는다면, 저는 뒤피가 리듬을 그리는 데 집중했다고 말하고 싶어요.

따분한 일상을 리드미컬하게 살기 위해 라울 뒤피의 그림을 봅니다. 눈으로 본 리듬을 삶에 적용하는 일이 쉽지는 않겠지만 다양한 색으로 마음을 알록달록하게 채색한다면 오늘 하루도 리듬감 있는 하루가 되지 않을까요?

시작은 한 예술가의 삶을
사랑한 데서부터

'내가 끌렸던 것은 예술 자체보다는 예술가들의 삶이었다.'

프랑스 출신 나비파 화가 피에르 보나르(Pierre Bonnard)의 말입니다. 어쩌면 저 역시 마찬가지일지도 모르겠습니다. 저도 늘 예술 그 자체보다 예술가들의 삶을 좇기 바쁩니다. 예술가들의 삶을 가장 잘 훔쳐볼 수 있는 곳은 어디일까요?

그들이 대부분의 시간을 보내고, 많은 한숨을 내뱉고, 기쁨을 누리고, 통탄하는 곳. 바로 작업실일 것입니다. 그들은 그곳에서 매일 자신만의 세상을 부수고, 다시 창조하고, 통합합니다. 우리에게 〈인상, 해돋이〉로 익숙한 클로드 모네의 작업실은 배였습니다.

1873년경 중반 아르장퇴유에서 지낼 당시 모네는 선박과 아틀리에 겸용으로 배를 한 척 구입합니다. 배의 선실을 작업실로 고쳐 배를 타고 센 강을 타고 파리에서 르아브르를 지나며 그림을 그립니다.

수풀이 무성한 강 위에 작은 배 한 척이 떠 있습니다. 배를 홀로 지키는

남자는 모네 자신일 것입니다. 낚시꾼이 고기를 낚기 위해 낚싯대와 미끼를 준비하듯, 그는 풍경을 낚기 위해 붓과 재료를 준비했을 거예요.

그는 흔들리는 배 위에서 반짝이는 수면들을 포착해 많은 풍경화를 그렸고, 그때 그린 그림들은 오늘날까지 사랑받는 작품이 되었습니다. 땅에서 바라보는 수면 위의 풍경과 수면 위에서 바라보는 풍경이 어떻게 다른지 그는 직접 경험해보고 싶었던 듯합니다. 그에게 물은 가장 중요한 탐구 대상이었습니다.

문득 알랭드 보통이 《여행의 기술》에서 했던 말이 생각납니다.

"여행은 생각의 산파다. 움직이는 비행기나 배나 기차보다 내적인 대화를 쉽게 이끌어내는 장소는 찾기 힘들다."

모네에게도 물결에 흔들리는 선상 아틀리에는 생각의 산파였을 것입니다.

바다는 모네의 영감이 시작되고 꽃 피는 최적의 장소였습니다. 광활한 하늘아래 역동적으로 넘실거리는 파도는 숭고함을 느끼게 했고, 르아브르 항구로 연기를 뿜으며 들어오는 선박들은 프랑스 산업의 발전을 대변했습니다. 르아브르 항구에서 청년기를 보냈기에 그가 그린 바다 대부분은 그곳이었습니다. 센 강과 대서양이 만나는 노르망디 해안은 날씨가 수시로 바뀌었고 하늘과 바다 빛이 시시각각 변하는 곳이었죠. 야외에서 그림 그리기에 최적의 장소였습니다.

인상주의라는 말은 모네로부터 비롯됐습니다. 1874년 모네를 비롯한 드가, 세잔, 르누아르와 같은 화가들은 과거와는 다른 화풍으로 현실을 진솔하게 담아 새로운 전시를 개최합니다. 전시 이름을 특별히 정하지 않고 '독

모네, 인상 : 해돋이, 1872, 프랑스 파리 마르모탕 미술관

립파 전시' 정도로 칭하죠. 기존 미술들로부터 독립되었다는 의미의 전시였던 겁니다.

모네는 이 전시에 르아브르 선착장에서 해가 뜨는 모습을 포착한 그림을 출품합니다. 제목은 〈인상, 해돋이〉였어요. 지금 우리 눈에는 이상하게 느껴지지 않는 이 그림이 당시에는 충격이었습니다. 미술 작품은 꼼꼼하고 세밀하게 그려져야만 한다고 생각했던 시기에 그의 그림에는 붓으로 마구 덧칠한 흔적이 그대로 남아 있었거든요.

모네의 그림은 "미완성 아니냐?" "발로 그린 것 같다."라는 비판을 받았죠. 비평가 루이 르루아는 풍자 잡지 〈르 샤바리〉에 조롱하는 의미로 '너무 인상 깊다. 벽지 스케치도 이 작품보다는 완성도가 높을 것이다'고 썼으며 전시에 인상주의자의 전시회라는 제목을 붙입니다. 우리에게 너무 유명한 인상주의라는 단어는 실은 조롱 속에서 탄생했습니다.

물론 비판만 존재했던 것은 아닙니다. 인상주의자들의 친구이자 당대 최고 비평가이기도 한 테오도르 뒤레(Theodore Duret, 1838~1927)는 모네를 극찬했습니다. "인상주의자라는 용어가… 일련의 화가들을 지칭하는 것으로 받아들여진다면, 이는 제일 먼저 선보인 클로드 모네의 독특한 그림 때문이다. 모네는 가장 뛰어난 인상주의 화가이다."

그는 모네를 이렇게 평했습니다. '선배들이 간과했거나 붓으로 표현될 수 없다고 여겼던, 빠르게 지나가는 인상을 잡아내는 데 성공했다. 회화는 더이상 고정된 풍경에만 머무르는 것이 아니라 화가의 관찰로 캔버스에 생동감 있게 전해질 수 있다.'

인상주의 화가들은 햇빛과 그림자, 시시각각 변하는 날씨를 포착해 화폭에 담았죠. 빠른 붓 터치로 현장을 그려내야 했는데 이러한 이유 때문에 미

완성처럼 보일 수도 있는 그림이 탄생했던 겁니다. 빛의 각도에 따라 변하는 대상을 같은 장소에서 관찰해 포착한 것, 산업화된 도시 근교 풍경을 많이 그렸다는 것이 특징입니다.

인상파 화가들의 그림에는 야외에서 그린 풍경화와 1800년대 후반 프랑스 사람들의 여가를 그린 그림이 많습니다. 모네를 비롯한 인상주의 화가들은 야외로 나가 그림 그리는 것을 좋아했고, 그래서 그들을 외광파(外光派)라고 부르기도 합니다. 역사상 화가가 야외로 나가 그림을 그리는 일은 인상주의에 와서 활발해집니다.

모네가 주로 야외에서 그림을 그린 이유가 있을까요? 네, 있습니다. 모네에게 야외에서 풍경 그리는 재미를 알려준 한 선배가 있습니다. 바로 모네의 스승인 외젠 부댕(Eugène Louis Boudin, 1824~1898)입니다. 해변 화방 주인이기도 했던 부댕은 자신의 집 근처 르아브르 해안에서 많은 시간을 보내며 그림을 그렸는데요. 어느 날 부댕의 화방에 들른 모네가 그의 그림을 보고 매력을 느낀 것입니다.

(외젠 부댕이 모네보다 나이가 많았기에 선배이자 스승이라고 표현했지만, 사실 모네는 십대 후반부터 문방구나 액자 판매점에서 르아브르 사람들을 그린 풍자화를 팔기 시작해서 모네의 그림은 부댕의 그림과 함께 걸려 있었습니다.)

당시 화가들이 유화에서 밝은 느낌을 내기 위해서는, 흰색으로 밑칠이 된 캔버스에서 그림을 그려야 했는데, 여기에는 아쉬움이 남았습니다. 그런데 야외에서 그린 그림은 그렇지 않았습니다. 모네는 스승 부댕을 통해 실제 풍경을 보고 그린 풍경화의 매력에 빠졌어요.

둘은 종종 함께 노르망디 해변에 나란히 이젤을 세워두고 그림을 그리기도 했습니다. 그래서인지 모네와 부댕이 그린 작품을 보면 비슷한 장소가 많

클로드 모네, 선상 스튜디오, 1876, 독일 뮌헨 노이에 피나코텍

(위) 외젠 부댕, 르아부르의 썰물, 1884
(아래) 외젠 부댕, 도빌의 썰물, 1863

습니다. 같은 풍경이지만 각기 다른 개성이 느껴지는 그림을 보는 재미도 있어요.

"외젠 부댕과 함께 루엘(르아브르 북동쪽)까지 갔다. 부댕은 이젤을 세우고 작업을 시작했다. 그제야 베일이 걷힌 듯 이해할 수 있었던 것 같다. 그림을 그린다는 게 어떤 건지 말이다. 이제 진정 내가 한 사람의 화가가 되었다고 한다면 그것은 외젠 부댕 덕분이다. 부댕은 내게 너무 자상하게 많은 것들을 알려주었고 나는 서서히 눈을 떴고, 자연을 이해하게 된 한편 자연을 사랑하는 법을 깨달았다."

부댕을 만나고 모네가 한 말입니다. 모네는 부댕에게서 자연을 이해하고, 사랑하는 마음을 배웁니다. 또한 1958년 자연을 직접 보고 그린 〈루엘 풍경〉을 르아브르 시 전시회에 출품합니다. 모네가 귀스타브 제르푸아에게 보낸 편지에는 '부댕이 그림에 접근하는 진솔한 방식에 흥미를 느꼈고, 나에게 꾸준히 자연을 탐구하라고 추천했'고 적혀 있습니다.

초창기 모네는 주로 폭풍우가 휘몰아치는 바다를 그렸는데 장엄한 바다에 비해 사람들은 소소하게 묘사됩니다. 스승이자 좋은 선배였던 외젠 부댕의 그림 속 구도처럼 모네 역시 자연과 인물의 조화에 대해 많은 고민을 했습니다. 두 사람의 그림을 번갈아 보다 보면 둘이 함께 바라본 노르망디 해안이 눈앞에 펼쳐지는 듯합니다.

제가 모네를 좋아하면서 더불어 좋아하게 된 화가가 있습니다. 마네입니다. 〈아틀리에의 클로드 모네〉는 동료 화가인 마네가 선상 아틀리에에서 그림 그리는 모네를 그린 것입니다. (327쪽 그림) 그림 속에 흐릿하게 보이는 여

인은 모네의 부인 카미유예요.

1874년 여름 파리 근교 아르장퇴유로 모네를 찾아간 마네는 보트 스튜디오 안에서 그림을 그리는 모네를 보고 곧바로 스케치합니다. 배 안에서 그림에 열중하는 후배 모네의 모습이 흥미로웠던 것이었습니다. 이전까지 마네는 야외에서 그림을 그리지 않았는데요. 그로서는 드물게 야외에서 그린 작품이 바로 이 작품입니다.

마네와 모네는 그 누구보다 가깝게 지냈습니다. 마네가 모네를 끔찍하게 아꼈거든요. 모네에 비해 상류층 집안 출신이던 마네는 물심양면으로 모네를 도와주었습니다. 모네의 재능을 알아봤던 것이죠. 모네가 힘들 때마다 조건 없이 생활비를 부쳐주었습니다. 그림이 팔리지 않아 30대 후반까지 가난한 생활을 견뎌야 했던 모네에게는 큰 힘이 되었을 거예요.

1879년 모네의 부인 카미유가 서른두 살이라는 젊은 나이로 세상을 떠났을 때, 장례비를 보내준 사람 역시 마네였습니다. 서로를 존중하고 아끼던 두 사람의 우정이 생각나는 따뜻한 그림입니다.

모네는 스승이었던 외젠 부댕의 귀한 가르침으로 다양한 날씨와 자연의 변화를 화폭에 담아 인상파의 대가로 인정받았습니다. 친구들에게 맹인으로 태어났다가 갑자기 눈이 뜨이면 좋겠다는 말을 자주했던 클로드 모네. 아마도 세상 모든 것들을 새롭게 보고자 하는 마음에 이런 말을 했을 겁니다. 삶에서 자신의 가치관에 도움이 되는 스승을 만난다는 것 역시 세상을 새롭게 볼 수 있는 계기가 되겠지요. 이렇게 하나의 영감은 꼬리에 꼬리를 물고 새로운 예술로 탄생되기도 합니다.

에두아르 마네, 아틀리에의 클로드 모네, 1874, 독일 뮌헨 노이에 시립미술관

새로운 문화는
새로운 시선을 낳는다

앞에서 모네의 이야기를 했으니, 이번에는 모네와 함께 제 1회 인상주의 전에 참여했던 화가 에드가 드가(Edgar Degas, 1834~1917)에 대한 이야기를 해볼까 합니다. 드가는 발레리나 그림으로 유명한데요. 야외의 풍경보다는 발레리나들의 모습과 경마장의 속도감을 그림에 담길 즐겼습니다. 동료들이 풍경화를 그릴 때 파리의 모습에 관심을 두었고 도시 사람들에게서 정확성을 찾으려 노력합니다. 그는 매춘부, 발레리나, 세탁부 등을 냉철하고 이성적인 태도로 화폭에 옮겼습니다.

스무 살의 드가는 이탈리아 여행에서 많은 영감을 받았는데요. 여행 중에 그린 노숙자 여인 그림은 사실적입니다. (331쪽 그림) 1857년 그가 화가의 길로 접어들기 전에 그린 작품으로, 대상을 감상에 젖어 표현하지 않고 현실적으로 표현했지요. 이것이 바로 앞서 이야기한 드가에게 있던 정확성입니다. 훗날 그가 파리에서 그린 세탁부나 무희를 보면 어김없이 정확한 관찰력이 드러나는데 저는 로마의 떠돌이 여인을 그린 이 작품에서 사실이 깃든 시선의 시작을 찾았습니다.

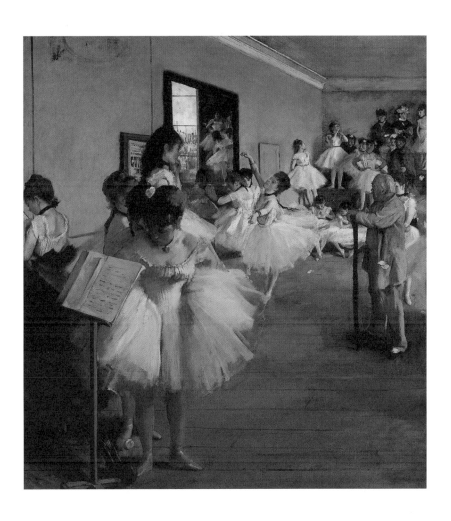

에드가 드가, 발레 시험, 1874

그가 그린 시리즈 중에 제가 유독 좋아하는 그림들은 장면을 그린 그림들입니다. 저는 드가가 도시 구석구석을 면밀히 관찰해서 그 시대 풍속화를 남겼다고 생각하는데, 우연히 그랬던 건 아닌 듯합니다. 드가를 비롯한 인상주의 또는 후기 인상주의 화가들은 일본의 목판화인 우끼요에에 큰 호감을 가졌거든요.

우끼요에는 17세기부터 20세기까지 일본인들의 일상 풍경이나 생활 풍물을 그린 풍경화입니다. 일반적으로 다양한 색상으로 찍힌 목판화를 말하지만, 필화도 포함돼요. 서양에 우끼요에가 알려진 계기는, 1860년대 일본에서 온 도자기 포장지입니다. 거기 그려진 만화는 서양 사람들에겐 낯설었고, 인상주의 화가들을 비롯한 프랑스 화가들에게 엄청난 영감을 주었습니다.

우끼요에에는 인물을 중앙에 두지 않아 신체가 잘리거나, 중앙을 비워 두고 양쪽을 채운 파격적인 구도가 많았죠. 드가의 그림 중에는 동적인 구도가 많은데, 이는 모두 우끼요에가 보여주는 비대칭 구도를 활용한 것입니다. 드가는 우끼요에의 구도를 발전시켜 감상자가 대각선 아래나 위에서 쳐다보는 것 같은 시선으로 그렸습니다. 〈페르난도 서커스의 라라양〉은 매우 불안정해 보이지만 실제는 매우 안정적으로 묘기를 펼치고 있었을 것입니다.

드가는 우끼요에의 영향으로 일상의 소소한 것들에도 관심을 보였는데, 그래서 탄생한 그림이 머리 빗는 여인 시리즈입니다. 여인들 모두가 머리를 빗고 있어요. 단발머리도 아닌 허리보다 긴 머리를 혼자 빗거나, 누군가의 도움으로 열심히 빗고 있습니다. 앙리 마티스는 드가의 〈머리 빗겨 주는 여인〉 그림을 보자마자 푹 빠져 소장까지 했습니다.

머리가 긴 친구에게 가장 불편한 점이 무엇이냐고 물으니 머리를 감을 때는 빨래하는 기분이고, 빗질을 할 때도 한없이 시간이 걸린다는 점이라

(왼쪽) 에드가 드가, 노숙 여인, 1857
(오른쪽) 에드가 드가, 페르난도 서커스의 라라양, 1879

(왼쪽) 우타가와 도요쿠니의 우끼요에
(오른쪽) 에드가 드가, 머리 빗겨 주는 여인, 1896~1900

는 말이 떠오르네요. 부럽습니다. 누군가 제가 머리 빗는 모습을 이렇게 그림으로 남겨 준다면 박수치며 좋아할 것 같아요. 별것 아닌 장면도 드가가 그리면 필터링을 거쳐 몽글몽글 부드러워집니다.

'역시 프랑스 여인들이라 그런지 꾸미는 데 남다른 관심을 보였구나.'라고 생각했는데 드가가 이 그림을 그릴 때 영감 받은 일본의 우끼요에를 살펴보면 흥미롭습니다.

우리는 드가가 남긴 작품 덕분에 시대가 바뀌어도 변하지 않는 여인들의 꾸밈 욕구를 보며 보편성을 느낍니다. 더불어 우끼요에 속 여인들을 보며 에도시대 의상과 문화를 이해할 수 있습니다. 드가의 머리 빗는 여인 시리즈는 제게는 살아보지 않았던 19세기 후반 파리 여인들의 내면을 엿볼 수 있는 좋은 풍속화입니다.

세상에는 다양한 문화가 공존합니다. 그렇기에 어떤 문화는 좋고 어떤 문화는 나쁘다고 정의 내릴 수는 없지요. 서로의 문화를 존중하고 영향 받으며 새로운 문화를 만드는 것이 세상을 더 조화롭게 살아가는 방법 아닐까요? 드가의 머리 빗는 여인들을 볼 때마다 저는 문화가 또 다른 문화를 창조한다는 생각을 합니다.

드가는 평생을 자신이 중요하다고 생각하는 정확한 관찰을 위해 끊임없이 대상을 찾고 완벽함을 추구했던 화가였고, 새로운 문화에 영향을 받아 누구보다 파격적인 구도, 시선을 표현했던 화가였습니다. 대가들로부터 물려받은 관찰 법칙을 바탕으로 새로운 표현을 한 화가였기에 독창적인 시선 상을 준다면 드가 몫일 거예요.

"나는 유명하면서도 알려지지 않는 사람이고 싶다."

글쓰기를 좋아해 늘 공책에 메모를 남겼던 드가의 기록입니다. 누군가 이걸 읽고 '어? 드가는 내가 생각한 것보다 훨씬 다양한 작품을 남겼네.' 또는 '예전에는 드가가 별로였는데 관심이 좀 생겼어'라고 생각한다면 좋겠습니다.

화가였던 그녀,
의상 디자이너가 되다

"인생이 재미있어지는 방법은 매일 자신이 입는 옷에 조금 더 신경을 써 보는 거예요. 비싼 옷을 입으라는 것이 아니라, 조금 더 섬세하게 나와 어울리는 멋을 부려보라는 거죠."

아마도 가수 유희열이 삶이 무료하고 재미없다는 한 청년에게 건넨 위로였던 것 같아요. 그날 이후 이 조언이 오랜 시간 마음에서 떠나지 않았습니다. 제가 아는 옷에 관한 명언 중 가장 쉽고도 인상 깊은 명언이었거든요.

그래서 옷장에 들어설 때면 '아! 오늘도 재미있어지려면 옷을 더 잘 입어봐야겠다.'라고 자주 생각했습니다. 제가 옷 이야기를 꺼낸 이유는 이번에 만날 아티스트가 패션과 아주 밀접한 관련이 있기 때문입니다.

우크라이나에서 태어난 소니아 들로네(Sonia Delaunay, 1885~1979)는 자신의 추상화를 인테리어와 의상에 접목한 아티스트입니다.

1910년대부터 1940년대 초까지 패치워크와 자수를 활용한 의상 디자인을 시도했고, 1911년에는 외아들 샤를의 출생을 위해 각양각색의 조각 천을

336

소니아 들로네, 이불 퀼트, 1911, 프랑스 파리 조르주 퐁피두 센터

이어 붙인 '조각보 이불(Couverture)' 작품을 만들었는데요. 이 작품은 소니 아가 최초로 추상을 퀼트에 접목한 작품으로 알려져 있습니다.

소니아는 어린 시절 자식이 없던 외삼촌에게 입양됐습니다. 러시아 상트페테르부르크로 가서 독일과 프랑스 등 유럽 각지에서 예술 교육을 받습니다. 훗날 프랑스에서 평생의 예술적 동지이자 반려자인 로베르 들로네 (Robert Delaunay, 1885~1941)를 만난 그녀는 남편 로베르를 두고 이렇게 말했습니다.

'말이 아닌 색으로 시를 쓰는 시인을 만났다.'

색으로 시를 쓰는 시인? 알다가도 모를 말이지만 참 예쁜 말입니다. 색으로 시를 쓰는 시인의 그림을 살펴볼까요?

로베르는 색채의 동시 대비를 연구한 화가로, 작품 안에서 색채가 차지하는 역할과 그 효과에 대해 고민한 화가입니다. 당시 선도적이었던 인상파와 신인상파에 영향을 받지만 한계점을 느끼고 다른 방면으로 색채를 색 면으로 표현하거나 나선형으로 배치하는 식의 연구를 진행했습니다. 색과 색 사이의 대비를 연구해 조화롭게 표현하는 것의 아름다움에 승부수를 둔 것입니다.

또한 로베르는 이차원의 평면에 빛의 움직임이라는 시간의 연속성을 드러내기 위해 음악적인 요소를 끌어들입니다. 음악이 다양한 음조로 변화하며 분위기가 고조되듯이 회화에서도 빛의 동적인 리듬감을 표현하고자 노력합니다.

소니아는 남편 로베르에게 큰 영향과 영감을 받습니다. 부부였던 이 두

사람은 오르피즘(orphism)이라는 화풍을 탄생시키는데요. 오르피즘은 오르페우스(그리스 로마 신화에 나오는 인물로, 노래와 리라 연주에 능했던 인물)의 음악적 공명과 같이, 음악을 닮은 순수 회화를 지향한다고 해서 당시 프랑스 시인이었던 기욤 아폴리네르가 붙여준 이름입니다.

들로네 부부의 오르피즘(orphism) 작품을 볼까요? 색이 지닌 다양한 대비를 화면으로 끌어들입니다. 색 면의 움직임에서 시의 운율과도 같은 리듬을 느낄 수 있었기에 시인들과 친하게 지내며 예술적 영감을 얻었습니다. 언뜻 보기에는 분할된 화면으로 입체파 같지만 색이 화려하지 않고, 대부분 갈색이나 무채색 톤이었던 당시 입체파 그림들에 비해 다채로운 색이 캔버스로 외출한 느낌입니다. 마치 무지개가 내려앉은 것 같다 해야 할까요? 원래 입체주의 작품들의 톤은 비슷한데 들로네 부부의 입체주의 작품들은 화려한 톤이 돋보입니다.

소니아가 1914년에 제작한 〈일렉트릭 프리즘〉은 깊이 있는 운동감을 부여하는 빛과 리드미컬한 원들의 움직임, 색채가 강조되어 보는 이로 하여금 자연스럽게 율동감이 느껴지게 합니다. 실제 소니아는 자전적인 책 《우리는 태양까지 갈 것이다(Nous Irons Jusqu'au Soleil)》에서 "하늘에서 우리 작업의 감정적인 원동력인 빛, 색채의 운동감을 발견하였다"라고 말한 바 있을 정도로 당시 유행했던 입체파와는 다르게 색에 대한 점진적 단계와 표현을 작품에 담아냅니다.

남편 로베르가 회화 영역의 작품 활동에 치중한 반면 소니아는 생활 속 물건, 의상, 인테리어에 자신의 추상화를 대입시킵니다. 1913년에는 최초로 〈동시적 드레스〉라는 작품을 만드는데, 스스로가 파티에 입고 가기 위해 시작한 일이었습니다. 또한 추상화를 활용한 포스터 디자인이나 직물 디자인,

소니아 들로네, 일렉트릭 프리즘, 1914, 프랑스 파리 조르주 퐁피두 센터

무대 예술과 같은 공연 예술로도 영역을 넓혀 나갑니다.

지금이야 아티스트와 브랜드의 콜라보는 이미 식상한 일이 되어버렸지만, 1920~30년대에는 최초였습니다. 소니아는 최초로 패션 사업과 순수 예술을 접목시켰고, 이를 사업으로 이끌어 회화와 상품을 융합하는 시도를 하며 '토털 아트'를 추구했습니다. 즉 오늘날의 의상, 액세서리 디자이너로 활동했던 것이죠.

소니아는 19세기의 고블랭 직조 공방의 색채 전문가인 미셸 외젠 슈브뢰이의 색채 대비 이론을 바탕으로 미술, 공예, 디자인 영역을 넘나들며 능력을 펼쳤습니다. 특히 1925년 파리 만국장식박람회에서 진행된 그녀의 '동시성 부티크(불어로 Boutique Simultanée, 영어로 Simultaneous Boutique)' 전시회에서는 스카프, 코트, 담요, 의상 등의 디자인을 전시하면서 전 세계적인 명성을 얻는 계기가 됩니다.

소니아의 작품에서 동시성(Simultané, 동시적, 동시의)이라는 단어는 결코 간과해서는 안 되는 단어입니다. 그녀는 자신의 작업 전반에 동시성이라는 단어를 붙입니다. 예를 들면 〈동시성 의상〉, 〈동시성 코트〉, 〈동시성 스카프〉, 〈동시성 가방〉 이렇게요. 남편 로베르도 그의 작품에 〈동시성 디스크〉, 〈동시성 조각〉 등의 제목을 붙였는데요. 오르피즘의 대표주자 소니아와 로베르는 왜 동시성이라는 단어를 계속 사용한 걸까요?

이는 20세기 초반 분위기와 관련이 있습니다. 1920년대 문학계와 미술계에서는 동시성이라는 개념이 화두였습니다. 프랑스 철학자인 앙리 베르그송은 《연속과 동시성》이라는 자신의 저서에서 '심리적 동시성(psychological simultaneity)'이라는 새로운 개념을 발표합니다. 동시성, 동시성주의는 시간과 공간을 동시에 표현하는 기술이었으며, 20세기 초반에 미술계와 문학계 예

(왼쪽) 소니아 들로네, 동시성 부티크, 1925
(오른쪽) 로베르 들로네, 창문, 1912, 미국 뉴욕 현대미술관

술인들의 큰 호응을 얻습니다. 1910년대 파블로 피카소 역시 다양한 각도에서 본 형상을 하나의 캔버스에 동시에 표현하기 위해 전통적인 단일 시점을 무시하고 표현함으로써 새로운 표현을 창조합니다. 이러한 동시적 시각(Simultaneous Vision)의 표현은 당대 등장한 다양한 개념과 맞물리며 발전했고, 들로네 부부에게도 큰 영향을 준 것입니다.

나아가 1925년 들로네 부부는 동시성이라는 명칭을 상표로 프랑스와 미국에 특허 출원했고 동시성 마크는 들로네 부부의 그림 제목인 동시에 응용 미술에서 하나의 등록상표로 세상에 알려진 것입니다.

소니아의 능동적이고 종합적인 예술 활동은 1차 세계대전을 피해 스페인에 머무르는 동안에 패션 분야까지 확대됐습니다. 마침내 1924년에는 파리에 패션 스튜디오를 열고, 1964년에는 생존 여성 화가로는 처음으로 루브르 미술관에서 회고전을 엽니다. 또한 1975년에는 왕성한 예술 활동과 사회적 참여를 인정받아 프랑스 최고 훈장인 레지옹 도뇌르를 수상합니다.

소니아가 그린 패션 일러스트를 바라보고 있으면 저는 어린 시절 동네에 있던 '미미 의상실'이 떠오릅니다. 친구 어머니가 운영했던 그 의상실에는 마네킹 두 개가 있었고, 동네 아주머니들이 멋을 내고 싶은 날이면 미미 의상실에서 여러 가지 천을 보고 주인아주머니와 디자인을 고민했습니다. 그리고 마침내 옷이 제작되는 날, 신데렐라가 무도회에 출발하는 것처럼 멋지게 차려입고 동창회로 향했습니다.

아주 작은 동네에도 소니아와 같은 토털 아티스트가 함께 살고 있었던 것이죠. 그녀들 역시 소니아처럼 자녀들의 옷을 만들고, 이불 조각을 꿰매 주던 누군가의 어머니였고, 아내였으며, 며느리였습니다. 그럼에도 불구하고 그녀들은 시간을 쪼개, 불평하지 않고 창작 활동에 임했습니다. 저는 그래

소니아 들로네의 패션 일러스트

서 세상 모든 토털 아티스트들을 사랑합니다. 심지어 그 토털 아티스트가 할머니가 될 때까지 예술혼을 불태웠다면 숱하게 지나보낸 그녀의 많은 시간들에 존경을 표합니다.

소니아가 아들과 가까운 사람들을 위해 시작한 아이디어는 미술사의 역사상 추상화를 패션과 인테리어에 가장 먼저 활용했던 예로 남았는데요. 역시 가장 아름다운 예술 작품은 가정에서 시작되고 어머니의 손에서 시작되는 것 아닐까요?

참고 도서

Part 1. 저만 미술이 어려운가요?

우리가 미술을 어렵게 느끼는 이유
버나드 덴버 외, 《가까이에서 본 인상주의 미술가》, 시공사, 2002
진중권, 〈미술세계〉 '소통을 거부하는 미술', 2013년 7월호
이정모, 《저도 과학은 어렵습니다만》, 바틀비, 2018
미술에 무슨 쓸모가 있을까요?
레오 리오니, 《프레드릭》, 최순희 옮김, 시공주니어, 1999
홍대순, 《아트 경영》, 아카넷, 2018
멋진 오류는 훌륭한 정답
프레데릭 프랑크, 《연필 명상》, 김태훈 옮김, 위너스북, 2014
하워드 가드너, Gardner, H. (2000). Project Zero : Nelson Goodman's legacy in arts education.
　〈The Journal of Aesthetics and Art Criticism〉, 58(3), 245-249.
하지만 현대 미술은 난해하던데요?
윌 곰퍼츠, 《발칙한 현대 미술사》, 김세진 옮김, 알에이치코리아, 2014
제임스 엘킨스, 《과연 그것이 미술사일까?》, 정지인 옮김, 아트북스, 2005
호기심 많은 인생이 즐거운 인생
이동진, 《이동진 독서법》, 위즈덤하우스, 2017

Part 2. 미술과 친해지는 5가지 방법

1장. 작품은 미술관에서 봐야 할까요?

나체로 초콜릿 껍질에 들어간 그녀

조창근, 〈빅토리안 그림의 이해 : 벌거벗어 존경받은 여인 고다이바(Godiva)〉, 콘크리트학회지 29(2), 2017

박신영, 《이 언니를 보라》, 한빛비즈, 2014

카페 로고에도 명화가 있다고요?

호메로스, 베르길리우스, 《명화가 말하는 일리아스 오디세이아》, 박찬영 옮김, 리베르, 2019

조셉 미첼리, 《스타벅스 웨이》, 강유리 옮김, 현대지성, 2019

김요한, 〈괴물열전: 그리스 신화의 여성 괴물〉, 브레히트와 현대연극 35집, 2016

피에르 그리말, 《그리스 로마 신화 사전》, 최애리 외 옮김, 열린책들, 2003

이명옥, 《팜므 파탈》, 시공사, 2008

예술가의 기분을 느끼게 해주는 독한 술

탕지엔광, 《일상의 유혹, 기호품의 역사》, 홍민경 옮김, 시그마북스, 2015

클레어 버더, 《술 잡학사전》, 정미나 옮김, 문예출판사, 2018

테트리스 게임 속 그 성당

댄 애커먼, 《테트리스 이펙트》, 권혜정 옮김, 한빛미디어, 2018

이창주, 《러시아 문화 탐방》, 이창주, 우리시대, 2014

포레스트 검프의 운동화에 여신이 있었다니

한호림, 《뉴욕에 헤르메스가 산다》, 웅진지식하우스, 2010

론 판 데르 플루흐트, 《로고 라이프》, 이희수 옮김, 아트인북, 2015

김요한, 미디어로서의 로고 : 신화를 기반으로 한 상업적 로고를 중심으로, 한국브레히트학회, 〈브레히트와 현대연극 37권 0호〉, 2017년 08월

천천히 벗겨서 보시오

김광우, 《워홀과 친구들》, 미술문화, 1997

심상용, 《돈과 헤게모니의 화수분》, 옐로우헌팅독, 2018

이진원, 앤디 워홀 사후 그의 팝아트 작품을 활용한 앨범 커버 아트 검토, 한국 음반학, 2018

2장. 그림을 좋아하지만, 잘 알지는 못해요

좋아하는 그림이 있나요?

반 고흐, 《반 고흐, 영혼의 편지》, 신성림 편역, 위즈덤하우스, 2017

류승희, 《빈센트와 함께 걷다》, 아트북스, 2016

이택광, 《반 고흐와 고갱의 유토피아》, 아트북스, 2014

최내경, 《고흐의 집을 아시나요?》, 청어람, 2011

프랑수아 베른르 미셸, 《고흐의 인간적 얼굴》, 김남주 옮김, 이끌리오, 2001

편집부, 《반 고흐 마지막 3년》, 책생각, 2012

사생아로 태어나 화가들의 뮤즈가 된 화가

엔리카 크리스피노 지음, 《로트레크》, 김효정 옮김, 마로니에 북스, 2009

크리스티라 하베를리크 외, 《여성 예술가》, 정미희 옮김, 해냄, 2003

프랜시스 보르젤로, 《자화상 그리는 여자들》, 아트북스, 2017

누구보다 여자들을 아름답게 그린 화가

이주헌, 《그리다, 너를》, 아트북스, 2015

버나드 덴버, 《가까이에서 본 인상주의 미술가》, 김숙 옮김, 시공아트, 2005

어떤 화가에게 거장이라는 이름이 붙을까요?

가비노 김, 《앙리 마티스, 신의 집을 짓다》, 미진사, 2019

Volkmar Essers, 《Matisse》, Taschen, 2016

당신은 마음속에 무엇을 축척하며 살고 싶나요?

구로이 센지, 《에곤 실레, 벌거벗은 영혼》, 다빈치, 2003

김해선, 《에곤 실레를 사랑한다면, 한번쯤은 체스키크룸로프》, 이담북스, 2019

3장. 사람들은 왜 그 그림을 명화라고 부를까요?

위대한 명화는 명화를 남긴다

존 패트릭 루이스, 《모나리자 도난사건》, 천미나 옮김, 키다리, 2011

박수현, 《세상이 반한 미소 모나리자》, 국민서관, 2012

월터 아이작슨, 《레오나르도 다빈치》, 신봉아 옮김, 아르테, 2019

권용찬, 《레오나르도 다빈치》, 돌베개, 2011

달빛을 수집한 남자, 조금 달랐던 밤 풍경

Atkinson Grimshaw, 《John Atkinson Grimshaw》, Richard Green, 2003

Dirk Stursberg, 《John Atkinson Grimshaw》, Createspace Independent Pub, 2014

Robertson, Alexander, 《Atkinson Grimshaw》, Phaidon Press, London, 1988

그의 작품 곳곳엔 금빛이 흘러넘친다

전원경, 《클림트 : 빈에서 만난 황금빛 키스의 화가》, 아르테, 2018

이주헌, 《클림트 : 에로티시즘의 횃불로 밝힌 시대정신》, 재원, 1988

박홍규, 《구스타프 클림트, 정적의 조화》, 가산출판사, 2009

조성관, 《빈이 사랑한 천재들》, 열대림, 2007

같은 풍경, 다른 시선, 만 가지 얼굴

정대인, 《논란의 건축 낭만의 건축》, 문학동네, 2015

마르틴 뱅상, 《에펠 스타일》, 배영란 옮김, 미메시스, 2014

동양과 서양, 책으로 연결되다

정병모, 〈강좌 미술사〉 7호 (1995), 민화와 민간 연화, pp.101~141 & 이원복, 책거리 소고

임두빈, 《한국의 민화 4》, 서문당, 1993

정병모, 김성림, 《책거리》, 다할미디어, 2017

지금 보아도 새롭고 미래에 보아도 새롭다

김용대, 《신은 서두르지 않는다, 가우디》, 미진사, 2012

주셉 프란세스크 라폴스, 프란세스크 폴게라, 《가우디 1928》, 이병기 옮김, 아키트윈스, 2015

가지각색의 시선, 문화를 엿보는 재미

임명순, 《태양을 훔친 화가 빈센트 반 고흐》, 미래엔아이세움, 2001

최상운, 《고흐 그림 여행》, 샘터, 2012

민길호, 《빈센트 반 고흐, 내 영혼의 자서전》, 학고재, 2014

4장. 그래도 이게 맞는지 모르겠는데…

우리가 본 것들은 모두 진짜였을까요?

진중권, 《진중권의 서양미술사 세트》, 휴머니스트, 2013

이연식, 《눈속임 그림》, 아트북스, 2010

그럼에도 불구하고 걷는다

장 폴 사르트르, 《실존주의는 휴머니즘이다》, 문예출판사, 2013

장 주네, 《자코메티의 아틀리에》, 열화당, 2007

프랑크 모베르, 《자코메티가 사랑한 마지막 모델》, 함유선 옮김, 뮤진트리, 2014

제임스 로드, 《작업실의 자코메티》, 오귀원 옮김, 을유문화사, 2008

컬렉터에게 보낸 아스파라거스

전준엽, 《익숙한 화가의 낯선 그림 읽기》, 중앙북스, 2011

유경희, 《교양 그림》, 디자인하우스, 2016

알랭드 보통, 《알랭 드 보통의 영혼의 미술관》, 김한영 옮김, 문학동네, 2018

조흐주 뒤비, 미셸 페로, 《사생활의 역사 4》, 전수연 옮김, 새물결, 2002

버나드 덴버, 《가까이에서 본 인상주의 미술가》, 김숙 옮김, 시공사, 2005

홍석기, 《인상주의》, 생각의나무, 2010

김광우, 《칸딘스키와 클레의 추상미술》, 미술문화, 2007

홍진경, 《칸딘스키와 청기사파》, 예경, 2007

휘트니 채드윅, 《여성, 미술, 사회》, 시공사, 2006

새로운 풍경보다는 새로운 눈이 필요하다

이구열, 《우리 근대미술 뒷 이야기》, 돌베개, 2005

이보람 〈휴버트 보스의 생애와 회화연구 : 중국인과 한국인 초상화를 중심으로〉, 명지대학교 석사 논문

김혜련, 《에밀 놀데》, 열화당, 2002

박정혜, 황정연, 윤진영, 강민기, 《왕의 화가들》, 돌베개, 2012

엘리자베스 키스, 엘스펫 K. 로버트슨 스콧, 《영국화가 엘리자베스 키스의 코리아 1920~1940》, 책과함
께, 2006

엘리자베스 키스, 《키스, 동양의 창을 열다》, 책과함께, 2012

우리 모두 각자의 삶에 만세

유화열, 《예술에서 위안받은 그녀들》, 미술문화, 2011

유화열, 〈프리다 칼로 작품에 나타난 아르떼 뽀뿔라르〉, 중남미 연구 제 23권 2호

에드워드 루시 스미스, 《20세기 라틴 아메리카 미술》, 남궁 문 옮김, 시공아트, 1999

해골을 보면 무엇이 떠오르시나요?

문소영, 《그림 속 경제학》, 이다미디어, 2014

정수경, 〈바니타스 정물화의 전통을 잇는 동시대 미술〉, 한국연구재단 지원 과제, 2014

이유리, 《검은 미술관》, 아트북스, 2011

5장. 취향은 어디서 찾나요?

사랑하면 알고 알면 보이나니

조성관, 《파리가 사랑한 천재들 : 예술인편》, 열대림, 2016

앙드레 살몽, 《모딜리아니, 열정의 보엠》, 강경 옮김, 다빈치, 2009

장소현, 《아메데오 모딜리아니》, 열화당, 2000

수많은 수집이 예술작품이 된 이야기

Jason Edwards, 《Joseph Cornell : Opening the Box》, Peter Lang Pub Inc, 2007

김정운, 《남자의 물건》, 21세기북스, 2012

그림 속 그림 찾기

론 쉬크, 《노먼 록웰, 사진과 회화 사이에서》, 공지은 옮김, 인간희극, 2011

수잔나 파르취, 로즈마리 차허, 《렘브란트 : 자화상에 숨겨진 비밀》, 노성두 옮김, 다림, 2016

에르빈 파노프스키, 《인문주의 예술가 뒤러 1》, 임산 옮김, 한길아트, 2006

빈센트 반 고흐, 《반 고흐, 영혼의 편지 1》, 예담, 1999

실비 지라르데, 클레르 메를로 퐁티, 네스토르 살라, 《피카소 : 20세기가 낳은 천재 화가》, 최윤정 옮김,
　　길벗어린이, 2010

프란체스코 갈루치, 《피카소 : 무한한 창조의 샘》, 김소라 옮김, 마로니에북스, 2007

시인의 그림을 본 적이 있나요?

기욤 아폴리네르, 《미라보 다리》, 송재영 옮김, 민음사, 1999

기욤 아폴리네르, 《당신에게 가장 소중한 존재이고 싶습니다》, 예술시대, 2001

윤민희, 〈기욤 아폴리네르의 칼리그람에 나타난 글과 그림의 동시성 미학〉, 프랑스문화예술연구, 2011

히로히사 요시자와, 정금희, 《마리 로랑생》, 지에이북스, 2017

삶의 리듬을 그린다면

도라 페레스 티비, 장 포르느리, 《뒤피》, 윤미연 옮김, 창해(새우와 고래), 2001

안 디스텔, 《르누아르 : 빛과 색채의 조형화가》, 송은경 옮김, 시공사, 1997

가브리엘레 크레팔디, 《르누아르》, 최병진 옮김, 마로니에북스, 2009

시작은 한 예술가의 삶을 사랑한 데서부터

알랭드 보통, 《여행의 기술》, 정영목 옮김, 청미래, 2011

김광우, 《마네와 모네 : 인상주의의 거장들》, 미술문화, 2017

피오렐라 니코시아, 《모네》, 조재룡 옮김, 마로니에북스, 2007

수 로우, 《마네와 모네 그들이 만난 순간》, 신윤하 옮김, 마로니에북스, 2011

새로운 문화는 새로운 시선을 낳는다

폴 발레리, 《드가. 춤. 데생》, 김현 옮김, 열화당, 1977

자클린 루메, 《드가》, 성우, 2000

제임스 H. 루빈, 《인상주의》, 김석희 옮김, 한길아트, 2001

나카노 교코, 《미술관 옆 카페에서 읽는 인상주의》, 이연식 옮김, 이봄, 2015

화가였던 그녀, 의상 디자이너가 되다

한상우, 《베르그송 읽기》, 세창미디어, 2015

카라 매인즈, 《소니아 들로네》, 문주선 옮김, 주니어RHK, 2017

이브 펭길리, 《들로네》, 김미선 옮김, 성우, 2000

자크 다마스, 《소냐 들로네 : 패션과 직물(Sonia Delaunay: fashion and fabrics)》, 1911

난해한 미술이 쉽고 친근해지는 5가지 키워드

미술에게 말을 걸다

초판 1쇄 발행 2019년 11월 18일
초판 7쇄 발행 2024년 7월 25일

지은이 이소영
펴낸이 민혜영
펴낸곳 (주)카시오페아
주소 서울시 마포구 월드컵로 14길 56, 3~5층
전화 02-303-5580 | **팩스** 02-2179-8768
홈페이지 www.cassiopeiabook.com | **전자우편** editor@cassiopeiabook.com
출판등록 2012년 12월 27일 제2014-000277호

ISBN 979-11-88674-93-0 03600